나는 내 것이 아름답다

최순우의
한국미
사랑

학고재

우리의 멋을 가장 잘 알고 세상에 널리 알린 박물관인

최순우 선생님은 우리만의 독특한 아름다운 한국 미술의 역사를 두루 꿰고 계신 분이셨다. 1950년대, 60년대, 70년대, 80년대 전반까지 20세기 중후반 우리 시대 미술사를 그 아름다움을 역사적 관점을 가지고 그분만큼 잘 정리해두신 분은 결코 없을 것이다. 다시 말하면 우리의 자연과 인문의 모든 아름다움과 그 역사를 깊이 알고 글로 써내신 분이다.

그러면서도 그분은 한 분야의 전문가를 넘어서서 시대와 예술의 전 분야에 대해 자신만의 소신과 철학을 지녔으며 해박한 지식을 가지셨던 분이다. 그분의 글에는 자연과 인물, 음식과 예술, 시대감각 등이 다 담겨 있다. 사회 전 분야에 걸친 폭넓은 아름다움을 그분의 독특한 시각

으로 발굴해내고 대중에게 알려주는 것을 사명으로 생각하셨던 분이기도 하다. 그러니 최순우 선생님은 미술사학자로서의 한계를 넘어 한국의 모든 것에 애정과 애착을 보였던 분이라고 표현해도 조금도 지나치지 않을 것이다. 최순우 선생님의 탄생 100주년을 맞아 지난날을 돌이켜보면 한국의 아름다움을 누구보다 깊이 알고, 알리려 했던 분이었음을 새삼 깨닫게 되는 것이다.

실제 그분은 생활 속에서 몸소 한국의 아름다움을 실천하고자 했고 말씀과 행동 하나하나에 깊은 멋을 담아 표현하셨다. 그것이 겉으로 드러내기 위함이 아니라 몸에 배어 있었다고 해야 정확한 표현일 것이다.

원래 궁정동에 사셨는데 이사를 가야 할 처지에서 성북동 '최순우 옛집'을 선택하고 그곳으로 옮기게 된 것만 봐도 그러하다. 사실 사모님께서는 한옥이 불편해서 양옥에 살고 싶은 마음도 있으셨지만 최순우 선생님께서는 지금의 성북동 그 집을 한 번 보고 딱 골라내셨다. 당시로서도 후원이 상당히 큰 것을 마음에 들어 하셨고 사신 후 그 집 전체를 자신의 안목에 맞게 고치고 다듬어서 지금의 새로운 한옥이 되었다. 특히 사랑방 안의 목가구, 그림, 수반 등이 높은 안목으로 조화롭게 배치되어 그 아름다움은 누구나 한번 들어가보면 놀라고 다시 찾을 수밖에 없었다. 그런 안목은 선천적으로 타고난 위에 부단히 연구하고 노력한 결과이며 그 안목을 자신의 집에도 적용했기 때문에 오늘날의 최순우 옛집이 남아 있게 된 것이다.

하지만 현재 최순우 옛집을 관리하는 재단이 고마운 면도 있지만 한

나는 내 것이 아름답다

편으로는 선생님이 살피시고 애정을 부으신 옛것에 대한 안목이 부족해 집을 개축하고 보존하는 데 안타까움이 있는 것도 사실이다.

조용하고 늘 사색하는 분 최순우 선생님은 술을 참 즐기셨던 분이다.

박물관 일로 공주를 방문했을 때 김영배 공주박물관장과 저녁을 들면서 술을 마셨는데 그분과 최순우 선생님 모두 애주가여서 분위기가 흥겨웠다. 최순우 선생님께서 나에게 "시골 박물관에 무슨 예산이 있겠는가. 우리 쪽 출장비로 내라"고 하시어 지불하였다. 공주박물관장이 저녁값을 치르려 했는데 우리가 먼저 낸 것을 알고 "서울 사람이 우리를 무시한다"며 크게 노하여 "결국 너희가 첫 번째 술자리 비용은 지불했으니 먼저 술자리는 파하고 내(김 관장)가 여기서 다시 차릴 것이니 내 술을 먹어보라" 하여 새벽까지 두주불사로 마셨던 일이 생생하다. 최 선생님은 원래 아침에 정말 일찍 일어나는 분이었는데 그때 얼마나 즐겁게 많이 마시고 취하셨던지 다음 날 숙소에서 여섯시, 일곱시가 되어도 못 일어나셨던 기억이 지금도 새롭다.

나는 술을 잘 못하는데 그분은 타고난 애주가셨다. 지금에 와서 보니 그분 모시고 지방에 조사 다니면서 한 번이라도 먼저 술 한잔하시자고 못 한 게 아쉬울 따름이다.

한국미에 대한 기가 막힌 글재주 또한 최순우 선생님의 특별한 재능이었다. 누구도 따라 할 수 없는 애틋하고 섬세하고 주옥같은 표현으로 한국 미술에 대한 그분의 안목과 지식을 널리 보급했다. 주목할 점은 과거뿐 아니라 현대미술에도 큰 관심을 가졌다는 점이다. 그래서 『최순우

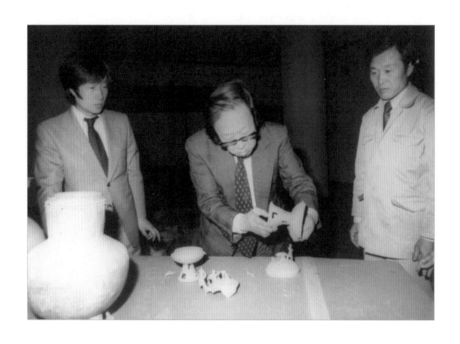

유물을 살펴보는 최순우 선생(가운데)과 정양모 관장(왼쪽)

전집』다섯 권 중에 마지막 권은 현대미술에 과감히 할애했을 정도였다. 물론 운보 김기창과 수화 김환기 화백 등 당대 최고의 미술가들과도 교분이 매우 두터웠다.

최 선생님은 1945년부터 1984년 돌아가시기 직전까지 평생을 국립중앙박물관에서 일하신 분으로 요즘의 관장들은 자기 일, 자기 공부에만 힘쓰는데 그분은 유물 보존과 전시실에 세심한 배려를 하신 것은 물론 지하실 구석구석까지 자세히 살피고 돌보신 것으로 유명했다. 그런 애정 덕분으로 한국 박물관의 기틀이 마련되었다고 해도 과언이 아니다.

박물관의 중요한 기능 중 하나가 유물을 관리하고 보존하는 것인데 한국은 보존과학이 크게 뒤떨어져 있었다. 보존과학이 뭔지 잘 모르던 시절, 부족한 예산을 쪼개어 투자해 유물 관리와 보존에 힘쓰셨고 박물관 직원 중에 열심히 배우려고 하는 인재를 골라 대만, 일본 등으로 유학까지 보내서 보존과학을 배워오게 하여 보존과학실을 만드셨다.

국립박물관회를 결성하고 특별 강좌를 창설해서 관심 있는 일반인들까지 한국문화를 폭넓게 배울 수 있게 한 것도 주목할 만한 일이다. 특별 강좌는 주 1회씩 1년에 약 50강좌 정도 했는데 인기가 아주 많았으며 그때에는 박물관 특설 강좌에 참여하지 못하면 문화인 자리에 갈 수 없을 정도였다.

또 한 가지, 최순우 선생님은 전시의 귀재셨다. 미술부장 당시 미술부 인원 다섯 명으로 거의 매달 특별 전시를 강행하셨는데 죽도록 힘들었지만 그때 배운 것이 큰 힘이 되었다. 선생님은 박물관 예산이 부족하

최순우 탄생 100주년을 맞아

면 선생님 사비를 쓰면서도 상설 전시에서 다 보이지 못하는 특별 전시를 계속했다. 그만큼 우리 미술의 아름다움을 널리 알리고 싶으셨던 것이다.

당시 유물을 나를 때 택시로 나른 적도 많았는데 지금 생각해보면 말도 안 되는 일이지만 그때는 박물관장님 타시는 윌리스 지프차 한 대뿐이라 그럴 수밖에 없었다.

지금 생각해보면 전시물의 배치와 받침대가 서로 흔연히 어우러져야 하기 때문에 어떤 전시물을 어디에 놓느냐에 대한 감각이 중요하였다. 그런 점에서 선생님은 누구보다 뛰어난 분이었다. 그분이 손을 대면 전시물이 더 빛이 나고 진열장 안의 작품이 더 아름다워졌다. 다만 안타까운 것은 그 당시 전시 자료를 사진 등으로 많이 남겨두지 못해 그분의 안목을 살필 수 있는 기회가 없어졌다는 점이다.

미국, 일본, 유럽 등지에서 큼직한 해외 전시도 많이 했다. 가난하고 작은 나라 한국이 문화적으로 재평가·재인식되는 계기가 되었고, 당시에는 무시받던 교포들의 자긍심도 높아졌다. 중국과 정식으로 수교하기 이전이었기에 나고야에서 열린 전시를 계기로 가슴 졸여가며 중국 학자들과 비밀스럽게 만나기도 했다.

최순우 선생님은 미술품 애호가와 수장가, 예술가 들과 깊은 인연을 갖고 계셨다. 사실 부끄러운 일이지만 우리나라에서는 정말 명품이라고 할 만한 예술작품들은 박물관이나 미술관이 아니라 개인이 소장하고 있는 경우가 많다. 우리나라의 국립중앙박물관에는 조선백자 중의

나는 내 것이 아름답다

명품, 겸재 작품 중의 명품, 단원 작품 중의 명품을 가진 게 별로 없어 부끄럽기까지 하다.

게다가 유물 구입비가 요즘에도 적지만 당시에는 정말 적어서 예산으로 구입이 불가능했기에 최순우 선생님의 덕을 많이 봤던 것으로 기억한다. 개인 소장가들이 다들 최순우 선생님을 믿고 박물관에 기증해주시기도 했던 것이다.

한편으로 섬뜩한 에피소드도 있는데, 최순우 선생님이 그 역사를 소상히 말씀해주셨다. 6·25 전쟁 때 박물관 사진기사가 북한에서 심어놓은 프락치였던 일이 있었다. 괴뢰군이 서울을 점령하자 그가 모든 직원을 몰아놓고 자신이 국립박물관을 접수하니 자신의 말을 잘 들으면 여러분의 안전을 보장하고 그러지 아니하면 어떤 일이 일어나도 책임을 질 수 없을 것이라고 은근히 겁을 준 일도 있었다고 한다.

선생님은 음식에 해박한 지식과 입맛을 갖고 계셨다. 개성 사람 아니던가. 게다가 사모님이 음식의 명인 수준이셨다. 박물관에서 일하다보면 으레 점심값은 최순우 선생님이 내시고 정초 사흘 동안은 꼬박 선생님과 교분이 깊었던 분들과 후학 제자들이 세배 와서 그 댁에서 잘 먹고 마셨다. 입맛이 호강한 시절이었다. 『최순우 전집』에 보면 초맛에 대한 글이 있고 이 책에도 실려 있는데 아마 요리 전문가도 그렇게는 알지 못하였을 것이다.

한마디 덧붙여 최순우 선생님은 한중일 미술의 차이점을 후배들에게 이렇게 정리해주셨다.

최순우 탄생 100주년을 맞아

"중국은 거만하고 크고 우람하고 과장하여 권위적이고 일본은 날씬하고 수다스럽다. 그러나 한국은 순리를 거스르지 않고 익살과 해학이 있는 자연스러운 아름다움이 가장 돋보이지 않는가."

그분의 글을 읽는 것만으로도 우리 것을 사랑하는 마음을 갖게 될 것이라고 기대한다.

2016년 봄
정양모 (백범기념관장, 전 국립중앙박물관장)

나는 내 것이 아름답다

최순우 선생님과
함께한 추억

　　혜곡 최순우 선생님은 1943년 개성부립박물관
에 입사한 이후 국립중앙박물관장까지 지내시며 평생을 박물관에서 살
았던 분이다. 1916년 4월 27일 개성에서 태어나셨으니 올해로 탄생
100주년을 맞았다. 선생님께서는 우리 문화에 대해서 전문적인 지식뿐
아니라 넘쳐흐르는 사랑을 갖고 계셨다. 한국의 도자기와 전통 목공예,
회화 등의 분야에서 탁월한 업적을 남기셨고 그리하여 지금껏 그를 칭
송하고 그의 글을 읽으며 감탄하게 되는 것이다.

　　최순우 선생님 하면 여러 기억들이 떠오른다.

　　그중 첫 번째는 '한국미술오천년전'이다. 그 전까지는 한국 미술 하
면 2천 년 역사라는 것이 기정사실이었다. 그러던 것을 반만년 역사로

끌어올린 분이 최순우 선생님이다. 1976년 일본에서 열린 '한국미술오천년전'은 한국 미술의 진수를 해외에 널리 알린 계기가 되었다. 당시 수많은 인파가 몰려 일본에서 열린 전시회 사상 최대 관람객 수를 기록했던 이 전시회는 교토를 시작으로 후쿠오카와 도쿄를 순회하며 5개월간 계속됐다. 신석기 시대, 청동기 시대의 유물부터 비교적 최근에 이르기까지 5천 년여의 긴 세월을 두고 이어내려온 한국의 얼과 생생한 생활감정을 그대로 보여주는 진품들을 선보였다. 이 행사는 일본을 거쳐 전 세계에 우리 미술의 아름다움을 널리 알렸다. 이런 기운에 힘입어 국내에서도 우리 미술을 다시 보기 시작했고 우리 문화에 대한 자긍심도 높아졌다. 그때 행사 포스터에 백자 달항아리를 큼지막하게 넣어 우리 미술의 아름다움을 널리 알렸던 기억은 잊을 수 없다.

달항아리가 갖는 멋과 아름다움, 후덕한 맏며느리 같은 자태에 반한 선생님은 한평생 달항아리를 끼고 사셨다. 달항아리를 보고 우윳빛, 젖빛이라는 표현을 쓴 분도 그분이다. "약간 푸른빛이 감돌며 풍만하고 후덕한 미를 발하는 달항아리야말로 진정한 한국의 미"라고 말씀하면서 "나의 한국 미술의 원천은 달항아리"라고 털어놓기도 하셨다. 달항아리를 얼마나 사랑했던지 국립중앙박물관 관장실 내부 뒷자리에 큰 달항아리를 하나 가져다 놓으셨다. 그때부터 나도 달항아리에 대한 사랑이 생겨나기 시작했던 것으로 기억한다.

최순우 선생님은 1960년 유럽에서 '한국미술특별전'에 참가하고 돌아오면서 우리 도자기에 푹 빠지기 시작했다. 돌아오는 길에 바로 광주

나는 내 것이 아름답다

廣州 가마터를 찾으셨고 그 파편들을 하나하나 살펴보면서 우리 도자기를 제대로 알려야겠다는 사명감을 가지신 것으로 보인다. 1964년 발굴에 들어가면서 깊은 감동을 받고 그 길로 도자기 사랑에 빠진 것이다.

밀짚모자를 쓰고 지팡이를 짚은 채 가마터를 오르내리며 자기 파편과 가마 속을 살피시던 모습이 지금도 눈에 선하다. 선생님은 분청사기와 조선백자에 남다른 식견을 가지셨고 그것을 전파하는 데 부지런하셨다.

어느 늦은 밤 전시회 준비 중 마무리가 다 되어서 퇴근하려는 참에 최 선생님이 들어오셔서 전시물을 둘러보시고는 나를 부르셨다.

"어이! 미스터 윤, 거기 유리 진열장 안으로 들어가봐!"

뭔가 진열 상태에 불만이 있으신 듯했다. 놀라서 유리 진열장으로 들어서니 도자 하나를 놓고 좌우로 수도 없이 돌려보게 하셨다. 전시품 하나하나를 그렇게 매만지시고는 휙 돌아서 나가셨다.

진땀을 흘리고 나와 다시 한 번 전시물을 돌아보니 정말 내가 펼쳐놓았던 전시물과는 확연히 다른 뭔가가 있었다. 선생님은 전체를 보는 안목이 탁월하셨다. 안목 이야기를 자주 하셨는데, 전시품이 물 흐르듯이 유연하게 배치되어야 한다는 생각을 늘 갖고 계셨다. 그렇게 학예사들을 들볶으신 다음에는 어딘가에서 받은 원고료를 툭 털어 술과 밥을 사시곤 했다.

개성 분이 아니시던가. 선생님께서 고르시는 음식은 그야말로 정갈함 그 자체였다. 사모님도 개성 분이시니 개성 음식의 맛을 그대로 느낄

최순우 탄생 100주년을 맞아

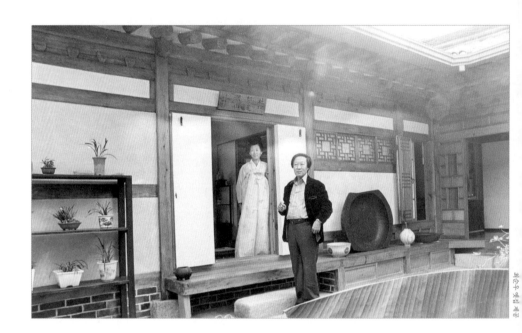

최순우 선생과 부인 박금섬 여사

수 있는 곳으로 우리 학예사들을 데리고 가서 실컷 먹여주셨다. 당시 한 달에 3만 원이던 학예사 봉급으로는 절대 먹어볼 수 없는 진기한 음식들이었다.

정월 초하루면 성북동 자택으로 인사드리러 가곤 했는데 관원들이 종일 집에 가지 않고 맛나고 값진 음식과 술을 탐하곤 했다. 선생님은 술이 하도 세서 열댓 명의 관원들과 한 잔씩 다 대작해주고도 밤새 드셨고 그때 일흔이 다 되셨는데도 조금도 자세가 흐트러지지 않았던 것으로 기억한다.

광교 어딘가에 개성 전문 음식점이 있었는데 거기에 가면 늘 여러 선생님이 계셨고 그 가운데 연장자셨던 최순우 선생님께서, 사람 좋은 모습으로 남들 이야기에 귀 기울이시며 흐뭇한 표정을 짓던 모습이 생각난다.

최 선생님의 강점은 무엇보다 동서고금을 통해 미술 전반에 걸친 해박함을 갖추고 계셨다는 점이다. 박물관장님들은 주로 전공 위주로 고고학이면 고고학, 고미술이면 고미술 등 옛것에 집중하는 경향이 있었다. 그런데 최 선생님은 현대미술에도 대단히 조예가 깊었다.

비평도 많이 하셨고 미술가들도 다양하게 사귀셨으며 특히 김환기 선생님과는 막역한 사이로 발전하였다.

참, 선생님께서 또 하나 사랑하셨던 것이 있다. 기억하는 이가 있을지 모르겠는데 바로 떡두꺼비였다. 두꺼비를 자택에서 직접 키우시기도 했는데 먹을 것을 내놓으면 툇마루 깊숙한 곳에 숨어 있다가 느릿느릿 기

17

어나와 금세 먹어치우고는 다시 느릿느릿 자기 자리로 들어가는 것이었다. 강진 가마터에 갔을 때 우리가 직접 생포해서 갔다 드리자 정말 기뻐하시던 모습이 지금도 생생하다. 한번은 선생님께 여쭈었다. 왜 두꺼비를 사랑하시느냐고. 그러자 "미스터 윤, 옛날 선인들은 두꺼비가 갖는 점잖음과 의젓함을 배우곤 했다네. 나도 그걸 배운 것이지" 하셨다.

현재玄齋 심사정沈師正의 〈신선도〉 그림에도 두꺼비가 나온다. 그런 그림을 보면 두꺼비에게 왜 그렇게 진한 사랑을 주셨는지 이해가 간다. 학문적 관점을 넘어 인간적인 맛과 멋이 느껴지는 대목이다.

최순우 선생님은 사물이 있을 곳에 제대로 배치되어야 한다고 늘 말씀하셨다. 생활의 모든 공간에 제자리에 놓여 있는 것이 아름다움이라고 보신 것이다. 그래서 차를 타고 가시다가 배치가 거슬리는 건물을 보면 한탄하시곤 했다. 관장실 안에는 전신거울이 있었는데 외출하실 때면 늘 머리를 빗고 정갈한 옷차림으로 나가시곤 했다. 런던에 계실 때 버버리코트 한 벌이 갖고 싶으셔서 매달 조금씩 돈을 모아 결국 구입하신 일도 있다. 늘 그 코트를 입고 장미 뿌리로 만든 파이프로 즐겨 담배를 피우시던 분, 최순우 선생님이야말로 진정한 멋의 대가이셨다는 것을 기억한다. 한 권의 책에서 이렇게 멋진 스승의 체취를 맛볼 수 있다면 그만한 행복이 어디 있겠는가?

2016년 봄

윤용이(명지대학교 미술사학과 석좌교수)

나는 내 것이 아름답다

최순우의
아름다움에 부쳐

혜곡 최순우. 그는 아름다움에 살다 아름다움에 간 사람이다. 평생 아름다움을 찾았고, 아름다움을 키웠고, 아름다움을 퍼뜨렸다. 그리고 그는 아름다움이 되었다. 아름다운 것은 그다운 것이었고, 그다운 것은 아름다웠다. 아름다움은 그의 본질이자 실존이었다.

혜곡이 찾고, 키우고, 퍼뜨린 아름다움은 우리 것이었다. 우리 것의 아름다움이었다. 우리 것이라서 저절로 알고, 다 아는가? 아니다. 아름다움은 그냥 오지 않는다. 아름다움의 '아름'은 알음이자, 앓음이다. 앓지 않고 아는 아름다움은 없다. 혜곡이 그러했다. 알음을 아름답게 하려고 그는 앓았다.

혜곡은 젖몸살을 앓았다. 그는 이 땅에 태어난 우리 것의 아름다움을

대신 생육했다. 낳았다고 다 어미는 아니다. 버려진 채 돌봐줄 이 없는 우리 것이 지천이다. 그것을 거두고, 일일이 젖을 먹이며 그는 젖몸살을 앓았다. 그의 수유로 우리 것은 겨우 눈을 떴다. 그는 꽃몸살도 앓았다. 마침내 눈뜬 우리 것이 어엿하고 잘난 아름다움으로 꽃필 때까지 혜곡은 온몸의 자양을 다 내주었다. 그 덕에 우리 것은 만발했다. 생모도 미처 알지 못한 개화, 그러면서도 이 땅 모든 이가 사랑하게 된 꽃들은 남모르는 혜곡의 몸살 끝에 피었다.

아름답도록 진저리 치는 몸살, 이 책은 그 앓음의 기록이다. 혜곡은 가고, 앓음은 남았다. 차마 그리운 그의 아름다움이 책 속에서 앓고 있다. 이제 독자들이 앓아볼 차례다. 물론 1994년에 처음 나온 혜곡의 『무량수전 배흘림기둥에 기대서서』도 있다. 『나는 내 것이 아름답다』는 그 책의 짝이다. 『무량수전 배흘림기둥에 기대서서』에서 활짝 피어난 우리 것의 아름다움을 엿본 독자라면 『나는 내 것이 아름답다』에서 드디어 우리 것을 아름답게 꽃피우게 한 마음씨를 알게 될 것이다.

이 책은 다섯 개 장으로 돼 있다. 1장은 아름다움을 아는 눈과 느끼는 마음은 어디서, 어떻게 길러지는지 살펴본다. 진정한 아름다움은 태어난 핏줄과 자라난 자리에서 찾을 수 있고, 뻐기지도 아첨하지도 않는다는 저자는 아름다움의 본적과 본심을 알려준다. 2장은 우리 곁을 둘러싼 하고많은 아름다움에 눈 돌린다. 달 그림자 노니는 영창, 추녀 끝의 소방울, 먼 산 바라보는 굴뚝, 서리 찬 밤의 화로……. 이것은 보지 않는 자에게는 보이지 않으리라. 아름다움은 발견이기도 하다. 3장은 저

자가 맺은, 도탑고 속이 아린 인연과 정분을 들려준다. 가까운 유명 화가와 좀 모자라는 하인 그리고 사라진 미라와 피난길의 바둑이 등이 저자의 생전 연분이다. 그리하여 사라진 모든 것은 아름답다. 4장은 우리 것의 아름다움을 낱낱으로 일별한다. 저자가 안내하는 옛 그림과 도자기를 보면 눈맛의 국적은 태어나면서 얻는 것임을 깨닫게 된다. 마지막으로 5장. 저자가 골라낸 조선의 미남미녀가 도열한다. 산자수명한 조선골에 박색이 따로 있으랴. 태어나는 족족 순산이요 생긴 족족 잘난 이다. 아름다움은 성형되지 않는다고 저자는 말한다.

우리 것의 아름다움은 정이 깊다. 우리는 그 정을 못 느끼며 산다. 어찌해야 우리 것의 아름다움이 내 것의 아름다움이 될 수 있을까. 혜곡은 그 정을 알기 위해 마음속 깊이 앓았다. 아픔도 나누고, 아름다움도 나눠야 한다. 혜곡은 "함께할 수 없는 아름다움은 때로 아픔이 된다"라고 말한다. 그는 덧붙인다. "자연이나 조형의 아름다움은 늘 사랑보다는 외로움이고, 젊음보다는 호젓한 것이기 때문에 그 아름다움은 공감 앞에서 비로소 빛나며, 뛰어난 안목들은 서로 그 공감하는 반려를 아쉬워한다." 같이 앓고, 같이 나누기 위해 혜곡의 아름다운 글이 있다.

2002년 8월 5일

손철주(미술평론가)

초판 서문

차례

최순우 탄생 100주년을 맞아 우리의 멋을 가장 잘 알고 세상에
널리 알린 박물관인 5

최순우 선생님과 함께한 추억 13

초판 서문 최순우의 아름다움에 부쳐 19

01

―――――

아름다움을
가려내는
눈

보는 것이 아니라 느끼는 것 29
네 발밑을 보라 39
핏줄에서 태어난 안목 43
더도 덜도 아닌 조화 46
돌―침묵하는 미학 50
샤갈과 나비꿈 56
어질고 허전한 미의 세계 59
아름다움은 뽐내지 않는다 67
마음 바탕과 손맛 70
물러서면 보인다 74

02

———————

내 곁에
찾아온
아름다움

달빛 노니는 창살 이야기 79

추녀 끝 소방울 소리 86

그리워서 슬픈 나의 용담꽃 89

아미산 굴뚝의 순정 93

꾹꾹새 97

무더위가 즐거운 여름 사나이 102

한겨울의 빈 가지 107

연둣빛 무순 112

화로는 가난한 옛정 114

꽃보다 아름다운 열매 117

초맛 120

03

———————

아름다운
인연,
그리운
정분

수화 김환기 형을 생각하니 131

장욱진, 분명한 신념과 맑은 시심 138

간송 전형필과 벽오동 심은 뜻 144

청전 이상범, 그 스산스럽고 조촐한 산하 148

한잔 술로 늙어간 체골이 154

슬프지도, 괴롭지도 않은 여인의 죽음 158

나를 용서한 바둑이 164

그날 이후의 바둑이 169

04
───────

나는
내 것이
아름답다

낱낱으로 본 한국미 175
단원 김홍도의 〈밭갈이〉 193
신사임당의 〈수과도〉 196
겸재 정선의 〈청풍계도〉 199
담졸 강희언의 〈인왕산도〉 202
정조대왕의 〈야국도〉 205
완당 김정희의 〈산수도〉 208
석창 홍세섭의 〈유압도〉 211
소당 이재관의 〈어부도〉 215
임당 백은배의 〈기려도〉 218
청자상감 모란문 정병 222
두꺼비 모자 연적 225
분청사기 조화문 자라병 229
청화백자 연화문병 232

05

조선의
미남
미녀

추억하는 사나이 237

홑상투의 젊은이 239

구레나룻의 사나이 241

젊은 병방 243

장죽을 든 사나이 245

초립의 청년 247

정몽주 초상 249

조말생 초상 252

강이오 초상 255

생각에 잠긴 기녀 258

트레머리 미인 261

삿갓 쓴 미녀 264

장옷 차림의 처녀 266

조율하는 여인 268

젊은 무당 271

길쌈하는 아낙 273

우물가의 촌부 276

꽃을 든 일앵 양 279

스물일곱 살 최홍련 282

조선 회화에 나타난 에로티시즘

—혜원의 속화 285

실린 곳 296

최순우 화보 300

일러두기 ────────────

1. 이 책에 실린 글은 모두 『최순우 전집』(전5권, 학고재, 1992)에서 골랐다.
2. 각 글의 시대적 배경을 이해하는 데 도움이 되도록 원제목과 실린 곳을 책 끝에 모아서 첨부하였다.
3. 저자의 문체를 독자들이 충분히 즐길 수 있도록 되도록 글을 수정하지 않는 것을 원칙으로 하되,
 오래전에 쓰인 글이라 현행 맞춤법에 어긋나는 용어는 고쳤으며, 문장의 뜻이 모호한 경우
 문맥을 좀더 정확히 이해할 수 있도록 분명히 하였다. 사전에 등재되어 있지 않으나
 문맥상 의미를 짐작할 수 있는 낱말은 그대로 두었다.
4. 각주는 편집자주이다.

아름다움을 가려내는 눈

01

한국인은 바라보는 즐거움을
아름다움의 으뜸으로 삼고서
모든 배포를 차려온 것 같다.
즉 손으로 쓰다듬고 가까이서
돋보기를 들이대야 하는,
그리고 냄새를 맡는 그런 따위의
근시안적인 아름다움이 아니라
느긋이 물러서서 바라보는 아름다움에
늘 초점을 맞추어 왔던 것이다.
그것이 그림이건 조각이건
또는 공예이건 건축이건 간에
물러서서 바라보면 눈맛이 후련하고
다가서서 보면 성글고 대범하고
거친 맛을 감출 수 없을 때가 많은 이유는
바로 그 때문이다.

보는 것이
아니라

느끼는 것

세상을 살아가는 맛도 사람에 따라서 다르겠지만 나이가 들어서 돌이켜보면 자연과 조형의 아름다움을 바라보고 또 그것을 느끼는 즐거움이 매우 소중했다는 것을 알게 된다. 아름다움이라 해도 그 갈피가 많아서 이루 헤아릴 수가 없지만 온 세상에 가득 차 있는 자연과 조형의 아름다움을 자기의 안목이 어느 만치 가늠할 수 있고 또 그것을 어느 만치 간절하게 느낄 수 있느냐에 따라서 인생의 즐거움이 크게 달라진다고 할 수 있다.

　그러나 자연의 아름다움이건 조형의 아름다움이건 남보다 더 알아볼 수 있고 더 깊이 느낄 수 있는 눈일수록 남이 못 느끼는 추한 것과 지저분한 것을 아울러 새김질해야 하는 괴로움이 따르기 마련이다. 말하

　　　　　　　　　아름다움을 가려내는 눈

자면 아름다움을 남보다 풍성하게 즐기는 쪽으로 셈해보면 행복한 사람일 수 있지만, 남의 눈에는 안 보이는 추한 것들을 느껴야만 되는 괴로움이 불행감을 안겨줄 수도 있는 것이다.

과연 아름다움을 많이 느끼지는 못하는 대신 추한 것도 모르고 사는 사람들이 행복한 것인지, 추한 것에서 받는 괴로움을 남달리 더 맛보지 않을 수 없는 사람이 행복한 것인지는 각자가 지닌 천성과 교양 그리고 세상을 살아가는 마음의 자세에서 엇갈리기가 쉽다.

정말 좋은 그림을 보게 되면 그만 죽어버리고 싶다고 상기하는 젊은 여류가 있는가 하면, 절세의 명작들 앞에서 어쩔 줄을 몰라하는 법열경法悅境[1]의 사람들을 가리키면서 "원참, 저 사람들은 왜 저러는지 몰라. 뭘 보고 저러지?" 하고 빈정대는 중진 예술인도 있다. 말할 것도 없이 아름다움에 분명한 계선界線이 서 있는 것은 아니지만, 참아름다움은 보는 것이 아니라 느끼는 진리의 갈피임이 틀림없다.

이제는 헐려버렸지만 반도호텔 스카이라운지에서 보랏빛 저녁노을이 물드는 덕수궁 서녘 언저리를 바라보면서 세계에서 가장 아름다운 광장이라고 중얼거린 한 외국 지성인이 있었다. 또 해방 직후 비행기로 서울에 내린 미군 고위장성 한 사람은 하늘에서 굽어본 서울을 세계에서 가장 아름다운 도시라고 기자들에게 말한 적도 있었다. 이들은 모두 고운 자연 속에 감싸인 서울의 아름다운 앉음새를 구가한 것이다. 크게

1 참된 이치를 깨달았을 때 느끼는 황홀한 기쁨의 경지.

나는 내 것이 아름답다

는 그림 같은 서울의 산하, 작게는 고궁 지붕들이 그려주는 아늑한 스카이라인과 보랏빛 서녘 하늘이 지어주는 자연과 인공의 아름다운 협화음協和音을 즐거워했던 것이다.

지금도 어쩌다가 시청 광장에 서서 문득 북녘 하늘을 바라보면 북악과 먼 북한 연봉의 푸른 산용에 가슴이 뭉클하는 희열을 느낄 때가 있다. 탁 트인 세종로 끝 가는 곳에 광화문, 광화문 뒤에 근정문, 근정문 뒤에 우람한 근정전, 근정전 뒤에 사정전, 사정전 뒤에 교태전, 교태전 후원의 아미산을 거쳐 그 뒤로 북악과 북한 주봉이 일직선상에 놓이도록 기획한 조선인들의 예지가 정말 즐겁고 고마운 것이다. 내가 이렇게 '서울에 살고 싶다. 오래오래 살고 싶다. 서울이 아름다워서, 서울이 즐거워서' 하는 독백을 입안에서 중얼거려보는 것도 이 자연의 은덕을 기리는 뜻에서이다.

그렇다고 자연의 아름다움이 결코 큰 덩치에만 있는 것은 아니다. 뜰 앞 잔가지에 구슬진 영롱한 아침 이슬, 오솔길에 차분히 비에 젖은 낙엽, 서리 찬 겨울 달밤 빈 숲 잔가지에 쏟아지는 달빛, 예를 들자면 한이 없지만 고맙고 즐거운 자연의 아름다움을 갈피갈피 느끼면서 세상을 살아가는 낙이 젊음과 사랑의 생리 속에 속속들이 스몄으면 하는 생각을 하고 있다.

어쨌든 세상에는 사랑의 즐거움을 으뜸으로 치는 경우가 절대적으로 많다. 사랑이란 충분히 즐겁고 아름다운 것임이 틀림없다. 그러나 한세상 살아가는 먼 길에서 사랑은 때로 방황하고, 때로는 지겨우며, 때로

아름다움을 가려내는 눈

는 서럽고, 때로는 허무해질 때가 있다.

자연이나 조형의 아름다움은 늘 사랑보다는 외로움이고, 젊음보다는 호젓한 것이기 때문에 그 아름다움은 공감 앞에서 비로소 빛나며, 뛰어난 안목들은 서로 그 공감하는 반려를 아쉬워한다. 반려 없이 보는 아름다움은 때로는 아픔이며, 때로는 외로움과 호젓함이며, 때로는 그 의미를 잃는다. 사랑을 잃은 사람의 눈에 세상이 빛을 잃어 보이는 까닭도 그 때문이다. 공감하는 사람끼리 그처럼 아름답게 바라보던 자연과 조형 작품이 어느 날 하루아침에 허망해 보인다는 것은 아름다움이 그처럼 외로움을 잘 탄다는 증거이기도 하다. 더불어 함께 차 한잔을 즐겁게 마실 수 있는 상대, 그것은 젊은이들만이 아니라 우리의 인생에서 참으로 소중한 재산이라고 할 수 있다.

말하자면 사랑이란 항상 짙은 핑크빛 장막 속에만 도사려 있는 것은 아님을 뜻한다. 즉 같이 즐기는 차 한잔의 예사로운 시간과 공간의 참공감이 자연이나 조형의 아름다움일 경우, 그것은 사랑보다 더 아늑한 행복일 수도 있다는 생각을 해본다.

조형이 보여주는 세상의 아름다움 중에는 낡아가는 것과 새로워가는 것이 있기 마련이다. 말하자면 우리의 고려청자가 아름답다고 해서 오늘의 식탁에 고려 청자기를 닮은 그릇들을 그대로 만들어 쓴다 해도 웃음거리밖에 안 될 것이며 육중한 조선 시대의 유기그릇들을 되올려도 꼴이 안 될 것이다. 즉 그것들은 각기 그 시대의 생활 공간, 생활 양식과 조화를 이룬 작품일뿐더러 오늘과는 너무나 동떨어진 유장한 시대

나는 내 것이 아름답다

감각이 짙게 반영되어 있기 때문이다.

그와는 반대로 과거 조선 시대의 유물 중에는 아직도 새롭고 앞으로도 더 새로워질 수 있는 조형의 아름다움이 적지 않다. 그것은 전통 문화의 올바른 계승을 통해서 한국미의 오늘을 자리 잡아줄 수 있는 소중한 밑천이며, 시대를 초월해서 근대적이고 또 건강한 아름다움으로까지 번져나갈 소지를 충분히 지니고 있다. 그러한 유산 중에 첫손으로 꼽힐 수 있는 분야가 조선 시대의 목공 가구들과 조선 자기들이다.

알게 모르게 조선 시대의 장롱·의걸이·반닫이·사방탁자·문갑 등 뛰어난 작품들이 바다를 건너 해외로 수없이 흘러나갔다. 안목 있는 일본 사람들이나 서양 사람들이 결코 신기해서 욕심낸 것은 아니었다. 양실에 놓고 봐도, 한실에 놓고 봐도 근대적인 아름다움을 당당하게 발산할 뿐만 아니라 그 재료의 선택과 구조의 견실성이 요즈음 사람들은 미치기 어려울 만큼 탐탁스러운 까닭이다. 그리고 근대 공예가 갖고 있는 단순한 아름다움, 소박한 아름다움의 한 규범이 될 수 있을뿐더러 어떠한 공간도 탐탁스럽게 가늠해낼 수 있는 관록을 당당히 지니고 있다. 특히 사랑방 가구인 사방탁자·문갑·책장·책상 등은 그 독창적인 구성 비례와 면분할이 쾌적해서 근대적 공간에 더 잘 어울리는 장점을 지니고 있다.

이러한 조선 시대 목공 가구들은 계획된 실내장식으로 처음부터 구상된 예가 적지 않았다. 말하자면 조선 시대의 주부들은 생활 공간 구성에 의식적인 창조력을 발휘해서 실내장식이 각기의 개성을 반영하도록

아름다움을 가려내는 눈

순정을 기울였던 자취가 많다.

최근 반세기 이래로 하잘것없는 얼치기 서양풍 가구와 소위 양옥집이라는 이름의 어설픈 주택 양식이 일본을 거쳐서 침투해 들어오는 동안 아직도 새롭고, 더 새로울 수 있는 이들 조선 가구의 가작들이 뒷방으로, 헛간으로 내몰리게 되었으며 그 자리에 포마이카나 티크재의 날림 양풍 가구들이 들어서게 되었던 것이다.

말하자면 우리네 일부 여인들은 지금 잠시 올바른 판단과 가치관을 잃고 보배로운 내방 가구들을 아까운 줄 모르고 몰아내고 있는 것이다. 지금도 경향 각지에서 그러한 사태는 끊이지 않고 있으며 끝내는 우리의 향촌에서 자랑스러운 조선 가구들이 영영 자취를 감추게 될 것이 분명해졌다. 이것은 민족적 지조나 조상의 손때를 팔아먹는 일과 맞먹는 부끄러운 일이다. 서울의 큰 집안에서도 지금 양식 가구나 새로 만든 자개장·자개문갑 등 어중된 비싼 물건들을 돈 아까운 줄 모르고 사들이면서 천만금의 지체를 지닌 조선 장롱들과 문방 가구들은 골동상의 침침한 가게에서 서양 사람들의 손길을 기다리고 있다.

지난해 일본에 갔을 때 어느 상류 일본 지식인에게서 부끄러운 질문을 받은 일이 있다. 즉 서울의 요정에 가보면 기생도 예쁘고 집 치장도 돈 들여 했는데, 한 사람에 몇만 원씩 하는 요리상에 오르는 사기그릇들은 어느 집이나 똑같은 값싼 서양 사기더라는 것이다. 이것은 고급 요정에만 한정된 사실은 아니다. 그럴 만한 가정에서도 개성이 없는 흔한 홈세트를 쓰고 있는 경우가 허다하다. 일본만 해도 지금 웬만한 요정에서

는 손님방마다 일체의 그릇이 각기 다른 일본 전통적인 주문품일 뿐만 아니라 두 번째 온 손님에게 전에 냈던 사기그릇은 다시 내지 않는 것으로 돼 있다.

과거의 한국은 도자기의 왕국이었으며 일본 따위는 감히 싸움을 걸어올 만한 상대도 못 되는 주제였다. 그 흔하고 멋진 조선백자의 반상기들이나 술잔과 접시 들의 풍모는 어디로 사라지고 오늘의 한국 자기는 국적 불명의 물건들만이 범람하고 있는지…….

'지조를 잃은 한국인' 하면 남성들보다 여성들이 더 마음이 아플 일이지만 일본 사람이나 중국 사람 들은 아직도 일상생활이나 호텔과 식당에서 고유 음식을 낼 때는 전통적인 재래식 사기를 절대로 고집하고 있다.

어찌 식기에 관한 일뿐이겠는가마는 지금 서울 장안에서 순수한 한국식 정식을 본격적으로 내는 호텔이나 식당이 단 몇 개나 있는가를 생각해보면 부끄러움이 앞서는 것은 어쩔 수 없는 현실이다. 지금은 냉면부터 곰탕 · 갈비탕에 이르기까지 오랜 격식에서 모두 멀어져가고 있으며, 일류 요정이나 호텔의 한정식은 창피할 만큼 얼치기 반¥왜식이나 반양식이 되어가고 있다. 우리의 맛을 지키고 또 후대에 전승해야 할 책임이 참으로 크다.

여러 해 전 일이다. 어느 외국에서 공관 파티에 나온 지도층 중년 부인이 색동으로 치마를 해 입고 나와서 나를 놀라게 한 일이 있다. 오십대의 한국 부인이 그러한 장소에 하필이면 색동치마를 생각해냈는지

아름다움을 가려내는 눈

아무리 생각해보아도 알다가도 모를 일이라고 할 수밖에는 없다. 한복, 특히 여성의 한복은 그 우아하고도 지체 있는 맵시로 세계의 정평을 받고 있다. 이 자랑스러운 한복의 높은 격조 또한 우리 여성들은 그 전통을 흐트러트리지 않아야만 할 책임이 있다고 나는 생각한다.

근래에 일본 나라와 교토에 들를 일이 있어서 그곳 일본식 호텔과 일본식 여관을 볼 기회가 있었다. 일본 사람들의 성정대로 깔끔하고 깨끗하게 꾸민 전통식 방에 조금도 빈틈이 없었다. 그들은 심지어 우동집이나 김밥집에 이르기까지 대를 물려서 그 자손들이 이어받고 있으며, 그 상호의 전통을 자랑삼아 좀더 맛있는, 좀더 충실한 음식을 손님에게 봉사하기 위해서 정성을 다하고 있는 것이다.

일본의 어떤 도예가의 이야기지만, 12대째 내려오는 도공의 맏아들이 도쿄대학을 나와서 총리대신의 비서관이 되었다. 아들이 도공인 아버지에게 자랑스럽게 전보를 쳤더니 "너도 드디어 공무원이 되었다니 섭섭하구나. 돌아오너라"라는 답전이 왔고, 그 아들은 비서직을 그만두고 고향에 돌아가 13대를 이어받아 지금은 도공 노릇을 하고 있다는 사실을 들었다.

어쩌다 일본 사람들 이야기가 나와서 좀 쑥스럽지만 오늘날 어줍지 않은 일본 사람들까지도 우리네 앞에 강한 자존심을 풍기는 데에는, 말하자면 우리의 현실에서는 볼 수 없는 그들의 전통 문화에 그 뿌리가 내려 있었다는 생각을 할 때가 있다.

봄눈발이 휘날리는 경복궁 뜰을 바라보면서 우리의 낡은 것과 우리

의 새로운 것에 생각이 미쳐서 참뜻 아닌 일본 이야기가 튀어나왔지만, 정말 우리는 지금 오늘의 생활 문화가 어디까지 왔는가를 곰곰이 헤아려볼 때가 왔다고 믿는다.

어떤 분이 나를 보고 조롱하는 말 중에 이런 말이 있었다.

"최 선생은 옛날 것은 모두 좋다고 하시지."

이 말은 비록 농담이지만 밝혀두지 않으면 안 된다는 생각을 그때도 했었다. 즉 내가 아름답다고 찬미한 물건 중에 나는 내 소신을 굽힌 일이 없다. 그것은 앞에 쓴 바와 같이 진정 아름다운 것과 추한 것이 섞여 돌아가는 세상에 무엇이 아름다운 것인가를 나 스스로 즐기고 또 그것을 밝혀둘 필요 때문에 내 나름의 글들을 썼고 또 이야기에 열을 올려왔던 것이다.

세상에는 '제 눈에 안경'이라는 말이 있듯이 나의 안목도 어떤 면에서는 내 안경에 맞는 주장을 세워왔을지도 모를 일이지만, 어쨌든 세상 사람들이 아름다운 것을 가리는 즐거움을 함께하자는 생각을 나는 더 많은 사람들의 가슴에 심어주고 싶을 뿐이다.

번거로운 현실 속에서 아름다움만을 가려내고 추한 것을 역겨워하는 뜻이란 외롭고 고된 길임이 분명하다. 말하자면 아름다움과 추한 것이 범벅이 되어 있는 이 시정 속에서 아름다움만을 구가하고 싶다는 것은 꿈 같은 일이다.

그래서 나는 안개 끼는 계절의 세종로 풍경을 좋아한다. 뽀얀 안개 속에 거리의 온갖 것이 부드럽게 감싸여서 거리는 하루아침에 희한한

아름다움을 가려내는 눈

아름다움으로 탈바꿈을 하고, 먼 북악과 북한의 봉우리들이 그림에서처럼 아련해지는 까닭이다.

아주 오래전에 어느 젊은 학생이 나에게 "선생님, 어떻게 하면 좋은 그림을 그릴 수 있게 될까요"라고 물은 일이 있다. 나도 그 물음에 "온 천지에 충만한 아름다움과 추한 것들이 학생 눈에 보이게 되면 좋은 그림을 그릴 수 있을 것이다. 아름다움은 학생의 발밑과 주변에 수두룩이 깔려 있으나 학생은 지금 그것을 밟고도 느끼지 못하고, 바라보면서도 의식하지 못하고 있다"라고 대답했다. 그때 그 학생은 좀 의아스러운 눈으로 나를 바라보았고 그로부터 20년의 세월이 흘러갔다.

가끔 생각나는 일은 그 학생의 눈이 과연 그 후 트였을까 하는 궁금증이었다. 그 학생의 얼굴도 이제는 기억에서 희미하게 사라져가고 있으며 그가 지금 어디에 있는지도 나는 모르고 있지만 지금쯤은 그의 눈이 활짝 트였기를 비는 마음이 된다.

나는 내 것이 아름답다

네 발밑을
보라

외국에 유학했던 화가들을 만나면 으레 같이 가 있던 동료 화가들이나 선후배 화가들에 관해서 서로 좋게 말해주는 사람이 극히 드문 이상한 일을 보게 된다. 갑은 을을, 을은 갑을 서로 깎아내리기가 일쑤일뿐더러 자기만이 좋은 공부를 했고 또 빛나는 활약을 했노라는, 문자 그대로 자화자찬을 듣게 되는 경우가 너무나 많다. 물론 제삼자의 눈으로도 외국에서 본 우리 화가들 중에는 촌각을 다투어 진지하게 공부하고 또 그 고장 화단에서 어느 정도 좋은 작품 활동을 하는 작가들도 있는 것이 사실이다.

그러나 귀한 한국 돈을 쓰고 파리에까지 가서 어느 구석에서 무엇을 하고 있는지 알 수 없는 사람들이나, 또는 여행선물용 그림이나 다루는

아름다움을 가려내는 눈

삼류 화랑에 소경 눈뜨나 마나 한 그림 한두어 번 걸어본 사람도 귀국하면 으레 파리의 유수한 무슨 화랑과 계약을 했느니 어느 평론가와 어떻게 친했느니 하는 사람이 적지 않은 것을 알고 있다.

가난한 나라의 화가들이 파리에 유학한다는 그 일 자체부터가 벌써 개인 경제에 큰 무리가 있는 일일뿐더러, 외국에 가서 무엇을 어떻게 보고 어떻게 공부한다는 수긍할 만한 견식이나 자질도 없이 무턱대고 파리행 하던 시대는 이미 지난 것이라고 생각한다. 그리고 실상 고국의 처자들을 그렇게 고생시키면서 무턱대고 다녀와봤댔자 별수 없다는 것도 이제는 모두 알게 되었을 것이다.

요사이 가끔 만나는 어느 유망한 젊은 추상화가에게 언제 외유할 계획은 없느냐고 물었더니 그는 "외국 유학이 그렇게 시급한 것이라고는 생각하지 않는다. 서울에서 좀더 탐구하고 제작하는 일이 현재의 나에겐 더 절실하다. 그 후에 주로 보고 느끼기 위한 외국 여행을 서서히 계획하고 싶다"라고 대답했다.

파리에 가면 자기만이 하늘의 별이나 딸 듯이 큰소리를 늘어놓는 사람들이 많은 세상에 젊은 작가로서 매우 침착하게 현실을 직시하고 또 자아부터 먼저 충실히 인식하려는 사람이라는 믿음직한 호감을 그에게 안 가질 수가 없었다.

우리 젊은 미술가들과 이야기해보면 서양의 고전 작품이나 서양 미술사의 줄거리에 대한 지식을 어느 정도 이야기하는 사람들은 적지 않다. 그러나 동양의 고전 작품이나 미술사, 그중에서도 우리와는 현실적

나는 내 것이 아름답다

으로 가장 관계가 깊은 중국 미술이나 일본 미술에 대한 지식은 물론, 정작 스스로가 밟고 서 있는 한국 미술에 관해서까지도 거의 올바른 이해나 지식을 가진 작가는 매우 드물다.

이것은 물론 선배들의 책임이 크거나 과거의 우리 교육에서 이 부문에 결함이 컸다는 것에도 책임을 돌려야 한다고 믿는다. 그러나 무엇보다도 안타까운 것은 그들 자신 속에 도사리고 앉은 마음의 자세라고 생각한다. 전통을 들고 나오는 작가들이나 전통을 외면하는 작가 또는 전통에 반발하는 작가 등등이 있지만, 과연 한국미의 전통이나 동양미의 전통을 깊이 체험하고 전통을 평가한 사람이 그중에 얼마나 있을 것인가 하는 의문이 앞서는 것이다.

미술인들뿐만 아니라 우리나라 일부 지식인들 중에는 심지어 우리나라에 무엇이 있느냐고 대드는 사람을 본 일이 한두 번이 아니고, 이러한 사람일수록 우리 미술이나 동양 미술에 대한 그들의 지식은 거의 백지에 가까웠다. 따라서 본질적인 한국미에 대해서는 대개 눈이 무딘 경우가 많았다.

현재 세계 미술이 다다르고 있는 격렬한 개성의 싸움터에서 민족 미술 전통의 체득에서 오는 생생한 이미지가 얼마나 작가 개개의 작품 위에 독자적인 매력을 부여해줄 수 있는가 하는 문제는 구구하게 여기에 다시 쓸 필요도 없다. 다만, 전통을 잘 알고 전통을 말하는 작가와 전통을 모르면서 전통을 지껄이는 작가, 이 양자가 낳은 조형에 나타난 격조의 낙차가 얼마나 큰 것인가 하는 문제는 이만저만 넘겨버릴 일이 아니

아름다움을 가려내는 눈

라고 강조하고 싶다. 만약 파리 현대 화단의 주류와 우리 서울 화단의 주류 사이에서 볼 수 있는 수준의 낙차가 크다면, 이것은 아마도 이 두 화단을 형성하는 작가들의 지성과 감성의 낙차라고 말해도 안 될 것이 없는지 모른다.

우리 화단에는 달갑지 않은 사대주의 같은 것이 부지불식간에 도사리고 있어서 자신들의 발밑은 채 살펴보기도 전에 먼 곳만을 먼저 바라보는 병리가 깃들어 있으며, 이것은 세계 어느 고장에서나 후진 화단에서 볼 수 있는 통례라고 생각한다.

현대 추상의 아름다움이나 프리미티브아트가 지닌 근대 감각에는 민감해 보이는 젊은 작가들이 중국 고대 미술에 나타난 멋진 추상미 그리고 그 흔한 조선 분청이나 16, 17세기 백자나 석조에 나타난 근대적인 흐름과 자유롭고 활달한 추상 무늬의 아름다움은 왜 외면하는지를 모르겠다. 파리의 미술 평론가들은 "마티스나 파울 클레보다 위대한 조선의 도공들"이라고 혀를 내둘렀던 것이다.

나는 내 것이 아름답다

핏줄에서
태어난

안목

박물관 학예직이 갖추어야 할 요건이 하나둘이 아니지만 누구나 갖추기 힘든 것 중의 하나가 '안목'이다. 안목이라고 하면 매우 모호한 말이 되겠지만, 우리 박물관인들이 말하는 안목이란 말은 각자가 지닌 시각미에 대한 감성의 세련도를 뜻하는 것이다. 말하자면 인간이 만들어낸 조형의 아름다움이나 자연의 아름다움, 그 서로간의 조화를 얼마나 깊고 넓게 느끼며 또 그것을 스스로 얼마만치 가꾸고 다듬고 가누어낼 수 있느냐에 따라서 각자가 지닌 안목의 높이는 그 차원이 지어진다고 할 수 있다. 같은 사물 하나를 놓고도 사람에 따라서 느낌의 질이나 깊이가 다른 경우가 많을 뿐만 아니라 아름다운 것을 보고도 아름다운 줄 모르고, 추한 것을 보고도 추한 줄을 모르는 사람들도 얼마든지 있다.

아름다움을 가려내는 눈

아름다움에 대한 뛰어난 감성은 원래 아무에게나 있는 것이 아님은 먼 옛날 5세기의 중국인 사혁謝赫[1]이 이미 그 주장을 세웠고, 현대 영국의 비평가 허버트 리드 Herbert Read도 같은 이론을 세우고 있다. 즉 높고 깊은 뛰어난 미적 감성은 선천적인 것이며, 그러한 천분을 타고난 사람만이 도달할 수 있는 경지라는 생각이다. 따라서 그러한 선천적인 소질을 타고나지 못한 사람은 아무리 노력해도 그가 도달할 수 있는 경지에는 한계가 있다는 뜻이 된다. 말하자면 교육이나 숙련만 가지고는 뛰어난 심미안이나 뛰어난 예술적 조형력이 이루어지지 않는다는 것이다.

흔히 하는 말이지만 얼마나 많이 아느냐보다는 얼마나 많이 느낄 수 있느냐 하는 문제는 단지 조형미에만 닿는 말은 아니지만, 안목이라는 추상적인 말의 어의는 분명히 백과사전처럼 많이 아는 사람보다는 '보다 깊고 높게 느끼고 바로 판단할 수 있는 눈의 소유자'라는 뜻을 내포하고 있다. 그러나 높고 깊은 감성과 올바른 판단의 기준을 어디에 두느냐 하는 문제 또한 매우 모호한 일이다.

하지만 꾀꼬리의 노래와 카나리아의 노래가 모두 아름답지만 그 지니는 특성이 다른 것처럼, 그리고 동양란과 서양란이 모두 향기롭고 아름답지만 그 미의 방향이 다른 것처럼 뛰어난 안목의 소유자는 각자의 개성에 따라서 또는 그 태어난 핏줄과 환경에 따라서 아름다움을 꿰뚫어보는 관점과 색다른 조형의 아름다움을 지어낼 수 있는 창조력을 제

1 중국 육조 시대 남제南齊의 화가. 인물을 그리는 데 사생은 필요 없이 한번 보기만 하고도 얼굴의 세부적인 모습을 정확히 그려냈다고 한다.

나는 내 것이 아름답다

각기 지니는 것이다. 따라서 완당阮堂[1]의 조형이 있는가 하면 석파石坡[2]의 안목이 있으며, 미불米芾[3]의 안목이 있는가 하면 석도石濤[4]의 조형이 있고, 19세기 프랑스 인상파 작가들이 있는가 하면 그에 못지않게 혁신적인 의미를 지닌 명말 청초의 양주파揚州派 작가들이 있는 것이다.

말하자면 어느 척도로 재어서 안목의 차원을 일률로 자리 잡아줄 수는 더욱 없는 일이다. 즉 각자의 천분이 태어난 환경 속에서 늦늦이 자라나게 하는 일, 바로 그렇게 자라나서 독창적으로 세상의 아름다움을 가꾸고 가늠해내고 아울러 새로운 아름다움을 지어낼 수 있는 힘의 대열을 우리는 아쉬워하는 것이다.

그러나 우리가 바라는 박물관인의 안목이란 그렇게 어마어마한 것이 아니라도 좋다. 우선 박물관 주변의 환경에서부터 건물의 외관이나 내부 진열실의 배열·조명·색감에 이르기까지, 한 걸음 더 나아가서는 연구실이나 사무실에 이르기까지 시각적인 불협화음을 제거하는 데 있다. 이로부터 좀더 높은 세련과 새로운 유형의 아름다움을 창조하는 데까지 서로의 힘을 길러야 되겠고, 그러한 미의 선수들을 우리 박물관은 좀더 가져야만 되겠다.

1 김정희金正喜의 호.
2 흥선대원군 이하응李昰應의 호.
3 중국 북송대의 예술가. 시·서·화에 조예가 깊었으며 송 사대가四大家의
 한 사람으로 꼽힌다.
4 청나라 초기의 화가.

아름다움을 가려내는 눈

더도
덜도 아닌

조화

서화를 보는 눈에는 터럭만큼의 착오도, 한 점의 용서도 있을 수 없다 해서 선인들은 금강안金剛眼[1], 혹리수酷吏手[2]라는 말을 지어냈다. 말하자면 서화를 가려 보는 안목이란 더할 나위 없이 올바라야 하고, 참다움을 분명하게 꿰뚫어볼 수 있는 눈과 마치 가혹한 구실아치[3]의 손길처럼 한 치의 허점도 용서할 수 없는 준엄한 가치 판단의 자세가 갖추어져 있어야 한다는 뜻인 것 같다.

언뜻 생각하면 이러한 안목이란 보통 서화의 진가眞假를 가려내는 데

1 금강역사 같은 눈.
2 혹독한 관리의 손끝.
3 조선 시대 각 관아의 벼슬아치 밑에서 일을 보던 사람.

나는 내 것이 아름답다

에만 요긴한 것처럼 생각되기 쉽지만, 사실은 그 작품 개개가 예술로서 얼마만치 높은 조형 차원을 지니고 있느냐 하는 점을 판단하는 능력에도 무거운 비중을 두고 있다.

서화를 보는 눈이 아직도 미숙한 사람들이나 미술 작품을 건성 수집하는 사람들은 대개 그 작품의 진가에만 신경을 쓰게 된다. 이것은 예술의 참맛을 즐기려는 사람이나, 예술 작품을 재물로 생각하는 사람이나 모두 경계하지 않으면 안 될 금기이다.

즉 아무리 진필이라 해도 작가마다 허술한 작품이 있기 마련이며, 그 내용과 기법에 따라서는 그 작가의 장점이나 특징이 희미한 작품들이 있어서 예술적인 평가는 물론, 세속적인 인기를 얻기도 매우 힘들기 때문이다. 말하자면 인기 작가의 진필이라 해도 그 그림의 격을 모르고 덮어놓고 사두게 되면 두고두고 실망하게 되기도 쉽다는 뜻이다.

생각해보면 어느 나라, 어느 시대를 물을 것 없이 한 시대의 두드러진 작가는 그리 많은 법이 아니다. 현대 우리나라에도 수천 수백의 서예가와 화가 들이 활동하고 있지만 그중에서 열 손가락을 꼽고 나면 그다지 특출한 사람이 없는 것은 결코 이상한 일이 아니다. 말하자면 고서화건 현대 서화건 작가를 올바로 가려 잡아야 된다는 뜻이다.

그러나 고금을 가릴 것 없이 그렇게 두드러진 작가의 그림일수록 가짜가 많기 마련이다. 갖고 싶은 사람은 많고 한 작가의 작품 수는 한계가 있을 뿐만 아니라, 지조 있는 옛 작가들은 덮어놓고 작품을 재물로 바꾸는 따위의 행위는 부끄러운 일로 여겨 모르는 사람에게 그림을 그

아름다움을 가려내는 눈

려 주는 일이 없었던 것이다.

서화의 가짜 소동은 어제오늘의 일도 아니요 또 우리나라에만 있는 일도 아니어서 가짜 서화의 기술도 천수백 년의 역사가 쌓여왔으나, 가짜를 가려내는 일은 정말 격이 높은 서화를 집어내는 일보다는 쉬운 일이라고 할 수 있다. 좋은 작품을 가려내는 안목이란 아무나 지닐 수 있는 일이 아니기 때문이다.

따라서 서화의 지식을 별로 갖고 있지 못한 사람들에게는 이중의 관문이 있기 마련이다. 우선 서화를 대했을 때 그것이 단원檀園[1]이니 혜원蕙園[2]이니 또는 겸재謙齋[3]니 완당이니 석파니 하는 인기 품목일 경우는 말할 것도 없고, 예사 그림을 봐도 전문가들은 대강 세 가지로 나누어서 진가 판단의 마무리를 짓는 것이 보통이다.

첫째는 첫눈에 환하게 눈에 차는 좋은 작품, 둘째는 긴가민가하는 약간의 의문점이나 결함이 눈에 띄어서 멈칫하게 되는 작품, 셋째는 첫눈에 낙제점을 받아서 다시 살필 필요조차 없는 작품이다.

가짜 그림은 흔히 종이에 고격古格을 붙여보려고 물을 들이거나 일부러 좀이 먹은 옛 종이를 구해서 만들기도 하지만, 인기 작가들의 것일수록 벌써 그 옛날에 위작을 한 것이거나, 작품 기법이나 경향이 비슷한 그 시대류의 작품에 명가의 가짜 낙관을 후에 찍은 것들도 적지 않다.

1 김홍도金弘道의 호.
2 신윤복申潤福의 호.
3 정선鄭敾의 호.

나는 내 것이 아름답다

그러한 위작들을 추려내는 방법이 여러 가지 있지만, 서書고 화畵고 간에 격이 있는 작가의 좋은 작품일수록 화면에 어느 점 하나, 어느 줄 하나를 더할 수도 덜할 수도 없도록 되어 있다.

따라서 낙관의 경우 글씨의 필체도 문제가 되지만 화면의 공간 속에 글씨 한 줄, 도장 하나를 어디에 어떻게 찍었느냐, 또는 글씨와 도장의 크기는 어느 정도 잘 조화되어 있느냐, 화면 구성으로 보아서 인주 색은 어떠한 조화를 이루고 있느냐에 이르기까지 작가들은 결코 소홀함이 없는 것이다. 따라서 아무리 잘 된 가짜라 하더라도 그러한 격조에서 벗어나는 경우가 많은 것은 오히려 당연하다고 할 것이다.

말하자면 하나의 관점에 불과하지만 그러한 데에서 허점이 발견되는 작품들은 우선 조심해서 살펴보게 되고 또 그러한 결함은 반드시 무슨 곡절이 내포되어 있는 경우가 많다. 초심자일수록 그러한 결함이 눈에 보이지 않기 마련이지만, 먼저 명심해두어야 할 일은 초심자일수록 작품 앞에서 허욕을 삼가야 한다는 것이다.

즉 작품 앞에서 차분히 생각해보고 또 충분히 살펴보기 전에 작가의 이름이나 낙관에 사로잡혀서 무슨 횡재나 했다는 생각을 갖는 것은 요새 세상 고미술계에서 있을 수가 없는 일이다. 꼭 필요한 그림, 꼭 가졌으면 하는 글씨일수록 오래, 두고두고 찾는 사이 자신의 안목도 길러지고 또 어쩌다가 그것이 제 차례에 돌아올 수 있는 행운이 깃들게도 된다는 것을 경험에 비추어서 분명하게 말할 수 있다.

아름다움을 가려내는 눈

돌 —

침묵하는
미학

이끼 낀 우람한 바위 밑에 초당 한 채 세우고, 잘생긴 수석樹石과 더불어 풍아한 산거를 즐기고 싶은 심정은 아마 예나 지금이나 문인 묵객들이 바라는 하나의 이상 생활인지도 모른다. 쉽사리 이루어질 수 있을 것 같으면서도 좀처럼 이루어지지 않는 이 산거에의 소망은 옛날부터 조촐한 동양 선비들의 좁은 뜰이나 문방에서 애석愛石 풍류를 낳게 했고, 이러한 '돌' 상완賞玩¹의 아취는 화죽花竹·차·향과 더불어 동양의 지식인들만이 지닌 전통적인 생활 미술의 높은 경지를 보이는 것이기도 했다.

크고 작고 간에 돌들이 지닌 이러한 아름다움에는 투透·누漏·수瘦

1 좋아하여 보고 즐김.

나는 내 것이 아름답다

라고 부르는 세 가지 요소가 깃든다 하고, 돌에서 이러한 아름다움의 조화를 발견하는 것은 돌을 상완하는 선비들이 지닌 마음과 눈의 한 자세라고도 한다.

말하자면 돌에는 어디로도 통할 수 있는 오솔길이 있음직한 아름다움이 살고 있으니 이것이 '투'의 미요, 돌은 그 어디에도 눈이 있어서 그 어느 면에도 소홀히 외면할 수 없는 아름다움이 깃들어 있으니 이것이 바로 '누'의 미요, 돌은 고고하게 솟아나서 오랜 풍상에 부대낀 조촐하고 메마른 아름다움을 지녔으니 이것을 일러서 '수'의 미라고 하는 것이다.

이 세 가지 아름다움이 때로는 함께, 때로는 홀로 자연스럽게 그 아름다움을 가눌 때 돌은 그 주인의 사색 속에서 숨 쉬는 아름다움으로 나날이 자라나고, 돌의 주인은 침묵하는 돌의 의지에 마음을 지긋이 의지하고 어지러운 세상을 살아가는 것이다.

물을 주고 이끼를 살리고 또 석창포石菖蒲를 다듬어주노라면 돌은 나날이 생기가 돌고 돌의 모습은 날마다 싱싱해만 보인다. 아기는 돌이 자라느냐고 묻고 주인은 말없이 그렇다고 고개를 끄덕인다. 실상 돌을 기르기란 아기를 기르기보다 별로 쉬울 것이 없다. 이 메마른 세상에 조촐한 선비가 자라지도 않는 돌을 기르고 돌들을 묵묵히 바라보는 담담한 심경을 헤아려보면 돌보다 아름다운 것이 바로 인간의 기품이로구나 하는 생각을 할 때가 있다.

태고의 풍상을 겪은 채 쓰다 달다 말이 없는 이 돌들의 고담枯淡한 풍채 그리고 이 적연寂然한 돌들 앞에서 한아閑雅의 아름다움을 묵묵히 되

아름다움을 가려내는 눈

새기려는 인간의 자세는 말하자면 모두 동양적인 노경의 아름다움인지도 모른다. 갈 곳까지 끌고 간 원숙한 경지, 이 전통적인 분위기 속에서 과거의 유능한 지식인들의 사색이 이루어졌고, 이 사색에서 동양의 온갖 아름다움의 틀을 잡는 실마리가 감기었던 것일까. 이렇게 생각하면 늙어가는 슬픔도 또한 즐겁다고 해야겠다. 모름지기 인간의 희구란 아름답게 늙어가고자 하는 데 있는 것인지도 모른다.

모든 고격이 그리고 전통의 아름다움이 아무 비판도 없이 헌신짝처럼 벗어던져지는 이즈음, 서울에서 돌을 기르는 선비의 수는 정말 영성하다. 송은松隱[1]이나 제당霽堂[2]같은 분의 화실에서 알뜰한 돌들을 지켜보고 있노라면 무슨 막중한 재산을 한아름 안겨주는 것 같은 흐뭇한 흥취와 함께 내가 이제 진품 서울에 살고 있나보다 하는 생각을 하게 된다. 안복이란 바로 이런 경우를 두고 하는 말이라고 할까. 나는 아직도 식지 않은 선조의 문화가 맥맥이 굽이치면서 살아 있다고 믿으며, 한묵翰墨[3]의 선비다운 결곡하고 풍아한 생활이 그분들의 예술보다도 중하다고 느끼곤 한다. 모든 조형미의 원천 같은 돌 그리고 모든 사색의 반려 같은 돌과 함께 조촐하게 살아온 그분들의 생활 자체부터가 예술인지도 모르기 때문이다.

서울 거리에서 오다가다 만난 젊은 작가들 사이에도 '돌'을 이야기하

1 수집가이자 서화가 이병직李秉直의 호.
2 화가 배렴裵濂의 호.
3 문한文翰과 필묵筆墨이라는 뜻으로, 글을 짓거나 쓰는 것을 이르는 말.

나는 내 것이 아름답다

는 친구들이 적지 않았지만, 연전에 미국에 머무르는 동안 시애틀에 사는 마이슬러라는 젊은 작가에게서 로키산맥에서 얻었다는 주먹만 한 괴석 하나와 그 돌을 그린 그림 한 장을 받고 나는 그 뜻밖의 일에 적지 않은 감명을 받았다. 그는 동양적인 아름다움을 그리워했고 또 동양의 '돌'에 깊은 감명을 받고 있었다. 나는 지금 진정 아름다운 것은 결코 먼 곳에 있는 것이 아니라 아주 가까운 곳에 있다는 이야기를 여기에 쓰고 싶은 것이다.

지난봄 어느 유능한 꽃꽂이의 여류를 만났는데 그분은 가까운 장래에는 일본에 가고 싶은 생각이 절대로 없노라는 말을 했다. 요사이 갑자기 불어난 왜식 꽃꽂이 붐을 타고 일본에 꽃꽂이 유학을 떠나는 사람들이 적지 않은 세태에 비추어서 하는 말이었다. 말하자면 그분도 일본류의 꽃꽂이에서 출발했지만 이제 자기는 한국의 전통에 뿌리를 둔 꽃꽂이로 전환하고 싶다는 것과 그러기 위해서는 자기의 공부에 자신이 서지 않는 지금 일본에 가면 새로운 일본류의 오염이 자기의 노력을 더럽힐 것이라는 말이었다.

나는 그 말을 듣고 생각나는 일이 있었다. 수화樹話[1]가 처음 파리로 떠나기 전, 나에게 한 말이 있었다. 파리에서 처음 개인전을 갖기까지는 자기 그림의 순수성을 지키기 위해서 파리의 화랑을 절대로 돌아보지 않겠다는 말이었다. 과연 수화는 파리에서 가진 그의 개인전에서 그곳

[1] 화가 김환기金煥基의 호.

양풍에 조금도 물들지 않았음을 보여주었고, 그의 귀국전에서 나는 그의 그림이 파리 생활 3년에 아무것도 변한 것이 없어서 참 좋다는 말을 그에게 하고 같이 웃은 일이 있었던 것이다.

'돌'의 아름다움이라 하면 비단 서재의 책상머리나 문갑 위에 자리를 차지하는 분석盆石이나 뜰 앞에서 괴괴한 풍모를 비바람에 씻기는 괴석은 말할 것도 없고, 뜰 앞의 이지러진 돌확 하나, 오래된 암자의 오르막길에 운치 있게 놓인 닳아빠진 댓돌들 또는 옛 절터의 이끼 낀 담장돌 하나에도 돌의 아름다움은 무한히 스며 있다. 말이 없는 돌들이 말보다 진한 인간의 슬픔과 자연의 즐거움을 일깨워주고, 때로는 인간에게 돌로 굳어져버리고 싶은 충격적인 행복감을 안겨주기도 하는 것이다. "내 차라리 차가운 돌부처가 되어 길가에 돌아앉으리로다"라고 읊은 슬픈 시인이 있었는지 모르지만, 촉루髑髏같이 새하얗게 풍마우세風磨雨洗된 돌부처의 초연한 모습을 보면 차라리 돌이 되어버릴까 하는 행복인지 슬픔인지 분간할 수 없는 엷은 흥분을 느껴보기도 하는 것이다.

고대 중국에서 시작된 이 돌의 상완이 꽃꽂이와 함께 한국을 거쳐서 일본에 들어갔고, 일본에서는 다도 등 선불교적인 미학에 힘입어 돌의 아름다움을 숭상하는 전통이 현대에까지 활발하게 계승된 데 비하면, 한국의 완석은 지금 그 자취가 너무나 허전하다. 궁전이나 운현궁 같은 상류 저택에 남겨진 격이 있는 괴석들은 이제 거의 대접을 못 받고 있으며, 한국 정원석들의 소박한 아름다움은 이제 거의 자취를 감추어가고만 있다.

나는 내 것이 아름답다

덩치가 크건 작건 돌의 아름다움이나 돌의 의지는 일률로 호대浩大하기 마련이고 이 호대한 돌의 미학이 우리 사회에 다시 부활하기 바라는 마음은 한낱 회고에 그치는 것은 아니다. 돌의 아름다움은 현대의 모든 조형에서 그대로 통하고, 실상 이 자연석의 조형 아닌 조형의 아름다움의 아성을 따를 대상은 절대로 달리 있을 수 없다고 해야겠다. 근래 미국 예일대학 도서관에 만들어진 한 동양식 석정石庭의 아름다움은 돌의 아름다움을 미처 몰랐던 일부 백인 사회에 돌이 지닌 아름다움의 절대성을 과시한 좋은 표본이었다.

작게는 수반 위에 놓이는 성냥갑만 한 것의 아름다움이 때로는 거대한 산용이나 암석과 통하고, 때로는 현대 오브제 조각의 권위를 뒤흔드는 위대한 석정의 아름다움으로도 그 자세를 바꿀 수 있는 돌, 이 돌의 아름다움은 현대도 고대도 아닌 영원의 아름다움이라고나 할까.

나는 여기에 돌의 아름다움이 결코 고전에 그치는 회고가 아니라는 것 그리고 돌의 아름다움은 천박한 일본류의 꽃꽂이 풍조에 적지 않은 반성을 줄 수 있다는 것을 강조해두고 싶었다.

샤갈과
나비꿈

싱그러운 훈풍의 오월 동산에서 가지가지 아름다운 꽃·나비 들이 쐐기벌레·곰털벌레 등 온갖 고운 털벌레들을 한 마리씩 가슴에 안고 너울너울 날고 있었다. 털벌레들이 가자는 곳으로 이 나비들이 즐겨 안아다주는 것이라고 했다.

　이것은 어느 해 초여름밤에 꾸었던 내 꿈의 한 토막이다. 꿈에서 깨어난 나는 삶의 아름다움이 새삼 즐거웠고 어쩐지 늘 눈에 익혔던 샤갈의 그림들이 그 꿈의 연속처럼 내 머리를 곱게곱게 스쳐가고 있었다. 샤갈이 그린 환상의 높은 차원과 범부의 이 나비꿈 따위를 견주어보려는 것은 아니지만, 팔십 평생을 그렇게 세상을 살아온 샤갈의 영감과 그 아름다운 환상의 본바탕을 얼마간 알 것 같기도 하고 또 모를 것 같기도

　　　　　　　　　　　　　나는 내 것이 아름답다

해서 나는 새삼 그에 대한 경념을 금할 수가 없었다.

원래 소시부터 오늘에 이르기까지 샤갈은 그의 예술 속에서 항상 사랑의 아름다움과 그 허전함 그리고 삶의 즐거움과 그 고됨 속에 인간의 본질적인 슬픔과 허무감을 마치 한 토막의 간절한 기도문처럼 몽환의 세계에서 읊조려왔다. 그뿐 아니라 정치와 인생, 전쟁과 평화를 바라보는 그의 지성의 깊이와 그 처절한 인간 본연의 일면은 그러한 몽환 속에서 능히 미와 추를 딛고 넘어선 듯 그 초현실적인 조형미의 세계는 언뜻 동양적인 해탈의 경지를 연상시켜주었던 것이다. 사람들은 이러한 샤갈의 작품 세계를 동양적이라고도 하고 또 그의 사념과 예술의 체취가 동양 것에 가까운 까닭에 서구 사람들로 하여금 손쉽게 주의를 끌 수 있게 했으리라는 말도 한다. 실상 그의 작품에 나타난 테크닉, 즉 선묘線描와 설채법設彩法[1]뿐 아니라 그의 철학이 이러한 동양적인 유형에 발을 붙였다는 뜻도 포함되어 있음은 물론이다.

언제나 위대한 작가의 작품과 그 사색은 시대와 국경을 초월했다고도 하지만 샤갈의 작품들은 정말 시대나 국경뿐이 아니라 현실과 몽환 그리고 어른과 어린이, 원숙과 치졸, 미와 추를 초월했음이 분명하다. 아름다움의 참값어치를 그는 항상 사랑의 아름다움과 삶의 허전함 속에서 간추려보려고 했으므로 스스로를 사랑의 마술사라고 자칭했다고도 한다.

1 먹으로 바탕을 그린 다음 색을 칠하는 기법.

아름다움을 가려내는 눈

어쨌든 그는 오늘날 막바지에 이른 느낌이 있는 과학 문명 속에서 허덕이는 현대인들의 메마른 정서 속에 한 가닥 맑은 샘물 맛 같은, 시대를 초월한 신비로운 몽환의 꽃다발 세례를 무수히 베풀어주는 위대한 미의 선수임이 분명하다. 실상 그의 화폭에는 언제나 영롱한 꽃다발이 하나둘씩은 꾸며져 있듯 화려한 듯싶어도 허전하고, 허전한 듯싶어도 즐거운 '화려한 슬픔'이란 이름의 고운 꽃다발들을 우리에게 선물하고 있는 것이다.

나는 내 것이 아름답다

어질고
허전한

미의 세계

자기의 아름다움은 두 가지 면을 가지고 있다. 하나는 일반 미술품과 마찬가지로 바라보면서 느끼는 시각적인 아름다움, 또 하나는 실용하는 공예품으로서 일상 신변에서 느끼는 친애의 감정이다. 이 친애감에서 오는 기쁨이야말로 도자기가 지닌 중요한 매력이며, 이것은 항상 시대와 국경을 초월해서 많은 사람들의 가슴에 아름다운 감정을 전파시키고 있다.

그러나 세계 어느 나라의 도자기를 살펴보든지 정말 이렇게 깊은 애정을 느낄 수 있는 그릇이란 그리 흔한 것은 아니다. 물론 그 나라 하나하나의 역사와 자연이 도자기에 반영되어서 그 미의 방향이 정해지는 것이기는 하지만 대개는 불필요한 기교와 허식이 도자기의 아름다움을

아름다움을 가려내는 눈

그르치고 있는 예가 많음을 볼 수 있다. 이러한 폐단이 최소한도로 거세되고, 그 나라의 역사와 풍토를 배경으로 한 민족적인 생활 정서가 가장 솔직하고 자연스럽게 반영되어 있다면 이것은 공예미의 본령을 발휘한 것이 되는 것이며, 따라서 아취를 아는 모든 사람의 숨김없는 정애를 모으기에 족하다고 할 것이다. 이러한 조건을 가장 잘 구비하고, 세계의 뜻있는 애도가들의 사랑을 모으고 있는 좋은 예의 하나가, 즉 한국의 고도자古陶磁이다.

한국은 세계에서 중국 다음가는 가장 오랜 도자기의 나라이며, 이미 6, 7세기경 삼국 시대에는 녹색 또는 황갈색 계통의 시유施釉[1] 도기를 생산하게 되었고, 10세기 말 고려 초기에는 청자기의 기술이 이미 성립되어 있었던 것이다. 이렇듯 도기질 요업 기술로만도 한국은 근 천 년의 역사를 가졌으며 이러한 오랜 전통 속에서 시대를 바꾸고 종류를 바꾸어 한국 도자기의 아름다움도 변천해왔던 것이다.

그러나 시종일관해서 그 미의 기조를 이루고 있는 것은 선량하고 조용한 아름다움이었으며, 이것이 늘 소박하고 자연스럽게 작품 위에 반영되어왔다. 한국 도자기에 나타난 이러한 미의 특색은 물론 한국의 풍토와 역사를 배경으로 한 한국 사람들의 성정 그리고 경제 사회의 입지 조건이 정직하게 반영된 것이라고 할 수 있으며, 이러한 아름다움은 조선 시대 이래 한층 농후하게 그 독자성을 발휘한 감이 깊다.

1 도자기를 만들 때 유약을 바르는 일.

조선 시대의 무심하고 소박한 그릇들과 항아리들의 담담한 자세는 마치 적적하고 순직한 조선 백성들의 마음과 같으며, 어느 도공의 손이 빚어내었다기보다는 오히려 한국의 산천이 낳아준 것이라고나 할까. 조선 자기들의 아름다움을 한마디로 말하자면 아무래도 말이 모자라는 것을 탓할 수밖에는 없다. 그러나

저는 시방 / 꼭 텡 비인 항아리 같기도 하고 / 또 텡 비인 들녘 같기도 하옵니다 / 주여(이렇게밖엔 당신을 부를 길이 없습니다) / 한동안 더 모진 광풍을 / 제 안에 두시든지, / 몇 마리의 나비를 주시든지, / 반쯤 물이 담긴 도자기와 같이 하시든지 / 뜻대로 하옵소서 / 시방 제 속은 / 많은 꽃과 향기 들이 / 담겼다가 비워진 항아리와 같습니다 (서정주, 「기도」)

이러한 시에 부닥치면 보통 속한들의 말로는 모자라던 조선 항아리에 대한 아름다운 감회를 적절히 보충해서 느끼게 되는 것이다. 항아리를 읊어서 이왕에 이렇게까지 마음속에 파고드는 아름다움을 일깨워주는 시는 없었다. 이 어질고 허전한 마음이 바로 한국 항아리들의 마음이며, 한국의 시인이 항아리에 부쳐 아름다운 시를 읊은 것처럼 조선의 도공들은 부칠 곳 없는 마음을 이들 항아리에 부쳐 무수한 명품을 묵묵히 빚어내왔다.

이렇게 쓰고 보면 조선 자기의 감상이 어지간히 관념적인 면과 감상적인 면으로 치우친 감이 없지 않다. 그러나 한국 자기의 성정과 그 아

아름다움을 가려내는 눈

름다움의 본질이 이러한 유형으로서 특색을 발휘하고 있다는 점은 무시할 수가 없다. 이들 한국 도자기의 아름다움, 특히 조선 자기의 아름다움을 발견해서 세상에 보급시킨 것은 일본 사람들이었으며, 그들이 20세기 초 이래로 남긴 한국 자기 감상에 관한 태도에는 물론 비판을 가해야 할 여러 가지 문제가 남아 있다. 특히 일본 사람들 사회에서 독자적으로 발달해온 다도 미학을 통해 보는 한국 자기에 대한 심미안은 때로는 병적인 면이 적지 않았으며, 이러한 일본 사람들의 애도열愛陶熱에서 계몽된 현대 한국 사람들의 도자기 감상이 관념적인, 감상적인 면에 치우친다는 허물이 있다면, 이것은 물론 일본 사람들에게 받은 고맙지 않은 선물이라고 해야겠다. 또 한국 사람들 대다수가 자기들의 보물을 아직도 알아보지 못하고 학대하고 있을 무렵, 그들의 권력과 재력을 배경으로 해서 무수한 한국 자기의 명품들을 일본으로 옮겨간 소행은 앞으로도 충분히 비판을 받아야 할 여지가 많다고 할 수 있다. 그러나 한편 한국 사람 자신들의 계몽도 시급한 문제의 하나였다.

지금부터 약 50년 전에 있었던 이야기지만, 이토 히로부미를 따라온 일본인 고급 관리 중에 미야케라는 사람이 있었다. 그 사람이 『도자』라는 잡지에 쓴 회고담에 보면 그 당시 학식과 덕망이 높은 한 한국 사람에게 고려 자기를 보였더니 이 한국 사람은 도리어 이 사기그릇은 어느 나라 것이냐고 반문하더라는 것이다. 당시에는 이러한 일은 보통이요, 큰 절에서 수백 년 동안 전세되어온 고려 자기의 훌륭한 향로나 화병이 서푼짜리 새 놋향로하고 손쉽게 바꾸어졌다든가, 일본 사람들이 수입

나는 내 것이 아름답다

한 새 사기그릇과 조선 자기의 명품들이 맞바뀌어졌다든가 하는 이야기는 얼마든지 있었던 사실이다.

　그러나 우리의 이러한 무지몽매한 상태는 아직도 완전히 해소된 것은 아니다. 근래에도 분청사기라고 부르는 조선 초기의 우수한 그릇들이 헐값으로 일본으로 많이 흘러가고 있다는 사실은 뜻있는 사람들에게 적지 않은 우려를 주고 있다. 이 분청사기는 조선 초기부터 임진왜란이 일어날 무렵까지 남부 한국에서 대량 생산되던 그릇들이며, 이 그릇들의 계통을 따지자면 고려 시대의 청자기가 기술적으로 퇴화한 것이라고 할 수 있으나, 신흥하는 조선 왕조의 발달한 문화적 기풍이 놀랄 만큼 성공적으로 반영된 사기그릇이다. 그 욕심 없는 부드럽고 무던한 그릇의 선과 장식 무늬의 탈속한 무심한 경지는 근대적인 참신한 감각을 이루어 이제 바야흐로 세계 도자기계에 새로운 평가를 보이고 있는 소중한 문화재들이다. 그러나 이 그릇들의 아름다움을 알아보는 눈이 한국에는 아직도 그 수가 적다. 그리고 이것을 알아보는 눈들 중에서는 이것을 사서 모을 수 있는 재력을 가진 이가 드물다.

　지난해 미국에서 '한국미술전람회'가 열렸을 때 물론 고려 청자기나 일반 조선 자기들이 미국 시민들에게 큰 감명을 준 것이 사실이다.

　그러나 이 신선하고 자유스럽고 참신한 감각을 가진 분청사기에 대한 그곳 미술가들의 관심은 특별한 것이었다. 분청사기에 나타난 무늬를 프랑스의 대화가 마티스의 드로잉에 비교하는 이가 있는가 하면, "15세기의 한국 도공들은 확실히 현대의 마티스보다 더 멋진 일을 하였

　　　　　　　　　　　　　아름다움을 가려내는 눈

다"라고 절찬했다. 이것은 한국 도자기, 그중에서도 15세기의 조선 도자기가 지닌 그 아름다운 생명이 20세기의 현실 속에서 아직도 새로우며 앞으로도 새로울 수 있다는 증좌를 보인 것이 된다. 무릇 진실로 아름다운 것, 진실로 미의 방향이 올바른 것은 시대와 국경을 초월해서 영원히 새로운 법이다.

필자가 어느 날 시카고의 미술관을 방문했을 때 권위와 전통을 과시하는 중국 송나라 자기의 정선된 명품들이 진열된 찬란한 진열장 속에서 그 사이에 끼여 있는 단 한 점의 분청사기 자라병을 보고서 정말 한국 사람으로 태어난 자랑을 느껴본 일이 있다. 세계 제일을 자랑하는 송나라 정요定窯[1]의 명품들 속에 끼인 단 한 점의 분청사기는 모든 것에 앞서는 것 같았다. 하고많은 동양의 자기 중에서 이러한 명품을 골라서 중국 명품들 사이에 진열해서 그들의 아름다움과 겨루게 해준 시카고 미술관 동양 미술 책임자의 형안에도 감사하지 않을 수 없었다.

자기의 아름다움이라면 아직도 한국에서는 곰팡냄새 나는 골동품 취미라고 얕잡아보기 쉬운 일이지만, 한국의 조선 자기들은 결코 곰팡냄새를 피우는 것이 아님은 물론, 5백 년의 생명을 가진, 아직도 새롭고 참신한 아름다움으로서 세계인의 조선 자기가 되어가고 있다. 이러한 조선 자기를 만든 사람은 프랑스 사람도 일본 사람도 아니다. 우리 조상들이 상투를 틀고 김치를 씹으면서 이루어놓은 일상생활의 그릇들이었

1 송나라 때의 대표적인 백자요.

나는 내 것이 아름답다

다는 것은 하등 고급한 학식이나 미술적인 식견이 있어야 이 아름다움을 이해할 수 있는 것은 아니라는 사실을 잘 증명하고 있다.

일본 사람들 중에는 심지어 이 그릇은 무지한 한국 도공들이 만들었지만 이것을 발견해서 출세시킨 것은 자기네들이라고 으스대는 사람들이 없지 않다. 사실 따지고 보면 조선 말 이후 한국 사람들의 생활과 마음은 거칠고 가난했으며 어느 사이에 그릇을 바라보고 그 아름다움을 사랑할 물심양면의 겨를이 없었다. 따라서 이것을 보는 눈이 무딘 것밖에는 하등 아무런 까닭도 있을 리가 없다. 실상 도자기의 아름다움을 이해하는 길은 도자기의 마음을 이해하는 데에 있으며, 도자기의 마음이란 그릇에 나타난 아름다움의 의지를 말한다. 이러한 의지는 바라보고 또 만져보고 조용히 대좌하고 있으면 자기들 스스로가 그 아름다운 비밀의 문을 조금씩 열어준다.

한국의 도자기는 선량하고 또 솔직하며 때로는 무심하고 공허하기도 하다. 그러나 이러한 소박한 아름다움이 근대적인 감각과 잘 조화를 이루고 있으며 현대의 우리 생활 속에 얼마든지 자리 잡아서 어색하지 않다는 것은 많은 외국 문화인들의 생활 주변에서 조선 자기가 가장 격이 높은 장식물로 유행하고 있는 사실로 보아 의심할 여지가 없는 것이다.

이렇게 쓰고 나니 한국 도자기 하고서도 조선 자기를 너무 치켜세운 것 같으나, 조선 자기는 고려 자기가 가진 아름다움의 세계와는 또 다른 면을 지닌 것이 사실이고 또 고려 자기가 가지고 있는 섬세하고 가냘프며 갓맑고 미끄러운 아름다움은 그 감각에서 벌써 과거의 아름다움에

아름다움을 가려내는 눈

속한다고 할까. 조선이 망한 지 이미 50년, 응당 한국은 오늘 새로운 현대 도자기의 아름다움을 가졌어야 마땅하며, 탁월한 전통은 이 현대 자기 속에 이어졌어야 옳을 일이다. 그러나 아직도 우리는 현대의 도자기 문화를 가지지 못했으며 좀처럼 이것이 손쉽게 나타나리라는 기대도 없다.

그러나 세상이 흐려지고 모든 부조리가 자행되는 오늘날, 과거에 조선 자기를 낳았던 선량한 조선 백성들의 양심이 이들 조선 자기 속에 길이 살고 있으며, 이러한 아름다움은 충분히 우리 현대 도자기의 아름다움을 건설할 수 있는 좋은 터전이 되고 있다.

나는 내 것이 아름답다

아름다움은

뽐내지
않는다

한국의 산 석은 흙이 한국 사람들의 손으로 이렇게 다정하게 빚어졌다. 그리고 아름드리 한국 소나무의 장작불이 수백 년을 두고 천오백 도의 더운 입김을 뿜어 이 한국의 아름다움을 무수히 길러냈다. 말하자면 정다운 내 나라 산천 정기의 조화라고 할까. 그리고 흥겨운 내 고장 장작불의 마술이라고 할까. 어쨌든 내 고장, 내 민족의 이름을 이렇게 수다스럽게 주워섬겨도 오히려 모자랄 듯만 싶도록 조선 분청사기는 우리 민족의 체취와 생활 정서를 너무나 진하게 풍겨주고 있다.

세상에는 많은 나라에 무수한 민족들이 서로 뽐내면서 산다. 그리고 시대를 바꾸고 종류를 바꾸어 그들이 낳아온 무수한 사기그릇들이 각기 제 민족의 이름을 걸고 뽐내고 있다.

아름다움을 가려내는 눈

그러나 세상에 한국 사람들이나 한국 분청사기처럼 우쭐하거나 뽐낼 줄 모르고 살아온 족속은 정말 드물다. 말하자면 조선 자기는 이렇게 뽐낼 줄 모르는 것으로써 한몫을 보고 있는 것이다. 옛 철인 소크라테스는 "무화과나무로 만든 국자도 쓸모만 있으면 아름답다"라고 했는데, 분청사기의 아름다움도 따지고 보면 쓸모가 있고 소박하고 잔재주를 부리지 않은 건강한 아름다움을 지녔으니, 이것이 바로 소크라테스가 말한 공예도의 올바른 면목을 보이는 것이라고 해야겠다.

어쨌든 분청사기는 한국 공예 미술사에서 그 어느 때보다도 진한 한국적인 풍토 양식을 갖추었고 또 우리의 생활 정서를 꾸밈없이 솔직하게 표현해서 마치 뭇 한국 사람들의 순박한 숨결을 듣는 것만 같으니, 가히 이것은 민중적인 공예미라고 할 만하다.

이 분청사기들을 한창 대량 생산하던 조선 초기에는 전국에 185개소의 관영 분청사기 가마가 있었다고 『세종실록지리지』는 기록하고 있다. 이 밖에도 유명·무명의 얼마나 더 많은 분청사기 민간 가마가 있었던가는 오늘날 전국의 요지窯址 조사로써 능히 짐작이 되고도 남는다.

우리가 이렇게 대량 생산해서 일상생활에 별로 자랑삼지도 않고 써오던 소박한 그릇들을 일본인들은 이미 5백 년 전부터 마치 보물처럼 탐내어서 임진왜란 때만 해도 무수한 도공과 시설을 그들의 본국으로 끌고 갔으며, 드디어 우리의 모든 요업 시설과 인적 자원이 고갈되어 전후에는 다시 재기하지 못한 채 분청 가마는 끝장이 나고 말았다.

일본인들의 분청사기의 아름다움에 대한 탐욕은 그럴 만한 연유가

한두 가지가 아니다. 가식이 없는 소박한 매무새, 허탈한 것 같으면서도 어딘가 모르게 탐탁스러운 힘, 시작된 곳도 끝 간 데도 모르는 어리숙한 선, 익살스러우면서도 때로는 눈물겨운 그 모습, 저들로서는 도저히 흉내도 낼 수 없는 천정天定의 아름다움이 그들의 다도 속에 신선하고 아름다운 새 입김을 불어넣었기 때문이다.

뺑뺑이꾼이니 점店놈이니 점한店漢[1]이니 해서 세습적인 제도에 얽매여 천시만 받아오던 무명 도공들의 손길이 얼마나 건전했는지 그리고 그 지향하는 공예미의 방향이 얼마나 올발랐는지를 이제 알 때가 온 것이다.

현대 세계 도예 미술은 두 가지의 큰 조류가 있다. 그 하나는 소위 스칸디나비아의 디자인이고, 또 하나는 일본인 하마다 고사쿠濱田耕作[2], 도미모토 겐키치富本憲吉 또 그의 동인이던 영국인 버나드 리치Benard Leach 등 일본계의 디자인이다. 일본계 디자인의 근저를 흐르는 아름다움의 방향은 조선 도자의 아름다움이며, 이제 세계적 거장이라고 일컫는 이들 일본계 작가들은 모두 수백 년 전 조선 무명 도공들의 무심한 경지를 뒤따르는 것만으로도 가쁜 숨을 몰아쉬고 있는 것이다. 세계를 뒤덮은 일본계 도예의 붐, 이것은 말을 바꾸면 현대에 되살아나는, 5백 년의 수명을 지닌 조선 도자의 아직도 앳된 아가씨 모습임이 틀림없다.

1 과거 옹기업을 하던 사람들을 얕잡아 부른 이름.
2 일본 최초로 고고학연구소를 설립한 고고학자. 한·중·일의 많은 고적을 발굴했고 『고고학 입문』『동아 고고학 연구』 등을 저술했다.

아름다움을 가려내는 눈

마음 바탕과
손맛

좋은 공예 작품일수록 그 아름다움의 본성이 건강하고 정직하다는 것은 말할 것도 없다. 공예가 건강하다는 말은 구조가 착실하고 그 용도에 따라 주어진 기능이 쓸모 있다는 뜻이 될 것이며, 정직하다는 뜻은 공예 작품의 장식 의장이나 색채에 허식과 잔재주가 없고 따라서 아첨할 줄 모르는 공예 본질의 아름다움을 지녔다는 말이 될 것이다.

조선 시대 서민의 일상생활에 쓰인 공예, 그중에서도 문방과 내실의 가구들 그리고 소도구들이나 식기류·제기류 같은 공예 작품들을 살펴보면 목·칠·금속 공예를 가릴 것 없이 바로 이러한 건강과 정직의 아름다움이 신기로울 만큼 멋지게 발로된 경우가 많다. 의식적인 아름다움이었건 무의식적인 손맛이었건 이것은 우리 민족의 역사와 함께 싹

나는 내 것이 아름답다

이 터서 수천 년간 민족의 이름으로 그 생활 속에서 세련되어온 한국미의 가장 구체적인 결정체라는 것은 두말할 것도 없다.

따라서 이러한 아름다움의 본성은 오늘의 한국미의 밑바탕이요 또 오늘을 앞지르는 한국미의 샘터라고 생각해야 옳다고 믿는다. 이러한 생활미의 조촐한 터전 속에서 우리 조상들이 지녔던 지조의 아름다움이 샘솟았고 학문과 음악과 시와 문장의 사색이 무르익었던 것이다. 공예의 아름다움이란 물론 생활 양식의 변화와 생활 감정의 추이에 가장 민감한 것이어서 조선인의 공예미가 그대로 오늘의 젊은 세대에게 전승될 수는 없다.

그러나 현대라는 미명 속에 혼탁을 다해가는 오늘의 우리 생활 문화를 살펴볼 때 그리고 천박하고 무성실한 오늘날 날림 공예품의 추악한 꼴을 대할 때 우선 우리는 조선 공예품에서 보여준 조선 공장工匠들의 양심과 성실의 아름다움이 그리워질 수밖에 없다. 삼국, (통일)신라의 금공金工 · 도예, 고려의 청자 문화 같은 썩지 않는 공예품은 아직도 옛 무덤 속에 살아 있으며 앞으로도 더 길이 살아 먼 훗날 후손들의 손으로 거두어질 것이다.

그러나 조선 목죽 공예품들이 19세기 말부터 불어닥친 문명개화의 회오리 속에서 얼마나 무분별하고도 가혹한 운명에 처했는가를 회상해 보면 이제 얼마 안 남은 조선 명품들의 장래를 우리는 우려하지 않을 수 없다. 썩어서 사라지고 바다를 건너서 사라지는 과거 한국미의 결정들 그리고 우리 민족이 살아온 조선 생활 문화의 증징물들은 이제 무덤 속

아름다움을 가려내는 눈

에 남아 있는 것도 없으며, 이대로 가면 이 아름다운 샘터는 멀지 않아 메마를 운명 앞에 놓여 있음이 틀림없다.

하나의 장롱이나 문갑 그리고 작은 서안書案의 예를 보더라도 조선의 공장들은 거의 공리功利를 떠난 일을 하고 있었다. 쓸모에 따라 각기 다른 재목을 켜서 여러 해 동안 그늘에 말려두고 적재적소주의를 지켜왔으며 목공품의 사개물림이나 이음새 풀칠이나 닦음질에 이르기까지 그들은 끊임없는 공기工技의 연마 속에서 전통의 존엄함을 묵수하면서 자신의 창의를 살렸고 또 그것이 자리 잡을 건물이나 주위와의 조화에 방심하지 않았다.

먹감나무에 나타난 추상적인 검은 목리문木理紋을 대담하게 가구 정면 장식으로 이끌어들인 창의라든가 거멍쇠¹ 장식의 소박한 맛을 곁들여서 한층 더 단순미를 추구한 의장 등은 현대의 서구적인 좋은 공예 의장이 지향하는 간소미와 직결되는 것으로서 우리는 의당 이것을 근대 감각이라고 불러서 어색할 것이 없는 조선적 표현애表現愛라고 부를 수 있을 것이다.

조선 시대에 한낱 반상에 불과했던 소반이 오늘날 국내외에서 매우 넓은 폭으로 애호가가 번져나가고 있는 것도 결코 이국정서나 호고 취미에서 오는 것이 아니라 소반 자체가 보여주는 이러한 본성의 아름다움 때문이라고 생각한다.

1 들기름이나 송진을 태운 그을음을 입힌 검정 시우쇠.

또 나주반이니 통영반이니 해주반이니 해서 각 지방적인 풍토색을 농후하게 표출하면서도 행자반이니 괴목반이니 피나무반이니 하는 재료 자체를 매우 분별해서 썼다. 또 소반의 용도와 사용자의 능력에 따라 분수에 맞게 설계된 번상이니 두레반이니 하는 분별이 있었던 것이다.

한국인의 집단 개성, 말하자면 한국인의 성정이 하루 이틀에 바뀔 도리도 없고, 한국인이 미국인이나 일본인의 성정과 같아질 수도 없는 일이며, 설령 같아진다 해도 세상은 재미가 없어질 것이다. 한국 호랑이의 어질고도 호탕스러운 성품이 아프리카 범의 야성과도 달라서 각기의 체도와 아름다움을 분별해 지닌 자연의 무궁무진한 넓이를 보여주듯이, 한국의 주택과 생활 문화가 과거 것이라 해서 덮어놓고 그 기반을 떠나서 양식이나 일식을 충실하게 따라야만 할 논리는 설 수가 없다고 생각한다.

어쨌든 오늘의 현실을 앞질러 전진해야 할 현대 한국 공예의 중흥을 위해서 조선 공예미에 대한 새로운 인식과 성실한 조선 공기의 현대적 해석이 오늘처럼 다급하게 절감될 때는 또 없었다고 생각한다.

아름다움을 가려내는 눈

물러서면
보인다

"저리 가거라, 가는 태를 보자. 이리 오너라, 오는 태를 보자" 하는 것은 아마 〈춘향가〉의 어느 한 구절인 것으로 기억하고 있다. 어쨌든 우리 한국인은 바라보는 즐거움을 아름다움의 으뜸으로 삼고서 모든 배포를 차려온 것 같다. 즉 손으로 쓰다듬고 가까이서 돋보기를 들이대야 하는, 그리고 냄새를 맡는 그런 따위의 근시안적인 아름다움이 아니라 느긋이 물러서서 바라보는 아름다움에 늘 초점을 맞추어왔던 것이다. 그것이 그림이건 조각이건 또는 공예이건 건축이건 간에 물러서서 바라보면 눈맛이 후련하고 다가서서 보면 성글고 대범하고 거친 맛을 감출 수 없을 때가 많은 이유는 바로 그 때문이다.

어쨌든 한국인의 시선은 늘 먼 곳을 바라보고 있다. 지금은 서울 사

람들을 비롯하여 큰 도시의 사람들 모두가 종종걸음을 쳐야 하는 현대 문명의 골짜기와 빌딩 숲 사이에서 먼 곳을 바라보려야 바라볼 겨를도 즐거움도 흐려져가고 있다. 그러나 오염되지 않은 시골 사람들의 눈길은 아직도 먼 곳을 바라보며 느긋해하고 있다. 어찌 보면 마치 초점을 잃은 것 같은 그 눈길들이 이르는 곳에는 아직도 눈을 즐겁게 해주는 아름다움이 점지되어 있기 때문이다.

조선 자기 하나를 앞에 놓고 보자. 잘생긴 것일수록 수다를 떨거나 잔재주를 부린 곳이 없고 옹졸하지 않다. 이웃 나라들의 도자기들이 털 같은 가는 무늬를 그려놓고 좋아라 하며 이것도 사람이 할 짓인가, 할 만큼 정밀한 조각을 들이후비고 파낸 그러한 짓들을 했지만, 우리 한국 사람들은 아예 그런 짓은 하고자 하지도 않았고 할 필요가 있다는 생각도 안 했던 것이 사실이다. 어느 것 하나 쩨쩨한 것을 찾아보려야 찾을 수가 없다는 것은 그러한 때문이다. '애썼다' '깜찍하다' '곰살궂다' 하는 그러한 아름다움보다는 '잘생겼다' '의젓하다' 하는 즐거움을 으뜸으로 삼았기 때문에 우리네 조선 자기는 코앞에 다가서서 들여다보기보다는 예사처럼 한 걸음 뒤로 물러서서 바라볼 때 나타나는 정말 필요한 아름다움이 좋은 것이다. 재주가 모자란 것도 아니요 시간에 쫓긴 것도 아니면서 참아름다움을 우리는 그렇게 길러온 것이다.

바라봐서 아름다운 예를 들자면 한이 없지만 우리 신라 시대의 부처님들을 바라볼 때면 한층 그러한 즐거움을 느낄 때가 많다. 석굴암 본존 석가여래만 하더라도 바라보면 그 야무진 화강석을 어찌 저다지도 흐

아름다움을 가려내는 눈

뭇하게 잘 다듬어 다루어냈을까 하는 생각과 더불어 참 잘생겼구나 하는 감명을 받게 된다. 그러나 그 큰 덩치의 어디를 찾아봐도 잔재주나 수다스럽고 곰살궂은 수공을 들인 곳이 없다. 부처님은 우러러볼 때 존엄해야 되고 물러서서 바라볼 때에 감명을 받기 마련이지만, 이웃 나라 조각과 다른 점은 바로 근시안적인 아름다움의 표현에 시간과 노력을 낭비하지 않았다는 점이다.

여러 해 전 늦가을, 나는 동양 미술사의 대가로 알려진 미국인 P씨와 불국사 호텔에서 하룻밤을 쉰 일이 있다. P씨는 아침 안개가 걷히는 불국사의 앞뜰에 서서 하염없이 불국사의 대석단을 바라보고 또 눈길을 돌려서 남산의 먼 능선들과 영지影池가 있는 벌을 바라보면서 나에게 이런 말을 했다.

"나는 지금 미불이 되었습니다. 이처럼 쾌적한 시각과 시야의 아름다움은 또 없을 것입니다."

P씨의 이 말은 '어쩌면 이다지도 알맞은 높이와 넓이에 이처럼 아름다운 공간 처리를 할 수 있었느냐'라는 뜻이었을 것임은 말할 것도 없다. 말하자면 신라의 위대한 건축가는 이 불국사를 떼어놓고 바라보는 참멋과 그 안에서 누리를 굽어보는 또 하나의 아름다움을 꾸미기에 궁리를 깊이 했던 것이다.

앞에 다가서서 바라보면 잔손질도 잔꾀도 없는 그리고 별것도 아닌 것이 물러서서 바라보면 눈앞이 환해지는 우리의 즐거움은 그림과 공예, 조각과 건축에 이르기까지 마치 예삿일처럼 어디에나 스며 있는 것이다.

나는 내 것이 아름답다

내 곁에 찾아온 아름다움

O2

이 나무가 들어선 곳은 바로 내 방 영창 밑이어서
아침마다 잠이 깨면 영창을 열어젖혀 놓고 바라보았으며,
겨울비가 내리는 아침이면 이 루비색 열매와 잔가지마다
이슬이 맺혀서 꽃보다 곱다기보다는
진정 보석보다 곱구나 싶을 때가 많았다.
나는 그럴 때마다 「오래 살아야지〈자연이 아름다워서〉」
하는 생각을 뇌까려 보면서 슬픔인지 기쁨인지
분간할 수 없는 행복에 젖고는 했다.

달빛 노니는

창살
이야기

비몽사몽간에 어디서인가 유량嚠喨[1]한 교향악이 들려오고 있었다. 잠시 눈을 뜨고 동쪽 미닫이를 바라보면 휘영청 밝은 달빛에 일렁이는 배나무 그림자가 창문 가득히 그림처럼 비치고 있었다. 낙엽 져서 성긴 잎 사이로 열매 그림자가 그리도 또렷하게 설고 한 잎 두 잎 져가는 낙엽 그림자가 동화 속에서처럼 신기로웠다. 눈을 감으면 다시 음악 소리가 다가오고, 꿈인 양해서 또 눈을 떠보면 툇마루에 두 발을 얹고 방 안의 동정을 살피는 바둑이 그림자가 비치고 있었다. 눈을 감으면 다시 이어지는 음악 소리. 나는 이 아름다운 꿈에서 깰까봐 다시금 눈을 감아 꿈

1 음악 소리가 맑고 또렷함.

내 곁에 찾아온 아름다움

을 청하곤 했다.

　이것은 벌써 아득히 가버린 어느 해 가을 달밤, 호젓이 밤을 지키던 고향집 미닫이창에 대한 추억이다. 서울에서 살게 된 후에도 나는 늘 달 그림자가 의젓이 비치는 동창이 있었으면 했고 그러한 소원이 이루어져서 나는 한 10년 전부터 동쪽으로 영창이 트인 한실 서재에 다시 살게 되었다.

　그 첫해 늦은 가을 달밤, 나는 옛일처럼 불을 끄고 호젓이 누워 동창에 비친 늙은 감나무 그림자를 바라보면서 애틋한 사람의 얼굴을 허공에 그려보곤 했다. 아래윗방에 각기 높직하게 자리 잡은 영창에 달빛이 너무나 가득해서 감나무 그림자는 마치 멋진 추상화처럼 구도가 잡혀 있었고, 달이 이울어감에 따라서 이 희한한 그림 아닌 그림폭은 허전하게 지워져가곤 했다. 이른 봄날이면 보라색 새벽노을이 이 영창에 물들어오기 마련이고 초여름 녹음이 짙어지기 시작하면 바야흐로 무성해지는 감나무 그늘에 가려져서 달 그림자 없는 한여름을 지루해하기도 했다.

　그러던 어느 해 가을, 동쪽 감나무 뜰 한 집 건너에서 큼직한 공사가 시작되었고 이 건물은 하루하루 높아만 갔다. 이 큰 건물은 드디어 나의 동쪽 하늘을 가리고 나의 동창에서 푸른 달빛과 연보라의 새벽노을을 완전히 앗아갔다.

　내 방에는 원래 서쪽 뒤뜰로 면한 쪽에도 아래윗방에 넓은 '용用'자 미닫이창이 트여 있었다. 동창의 꿈을 잃은 내 방은 바로 이 서쪽 미닫이창으로 눈의 숨통을 터야만 했다. 이 창 밖, 조그마한 뒤뜰에는 자작

나는 내 것이 아름답다

나무 서너 그루, 이름 모를 산나무, 홑겹진달래·산동백·도토리나무 등속이 한 그루씩 옹기종기 서 있다. 나는 고향에 살 때부터 잔재주를 부린 뜰이나 값진 정원수들로 꾸며진 뜰은 질색이었고, 오히려 어디에나 있는 산나무들을 자연스럽게 가꾸면서 신록과 낙엽과 소박한 꽃과 열매 들을 바라보는 것을 즐거움으로 삼아왔다.

서울집 동창의 꿈을 잃은 뒤 나는 곧잘 새벽잠에서 깨어나 서창의 후련한 용자 미닫이창에 그림자 진 신비로운 새벽 달빛을 혼자 보기 아쉬워하기도 했다. 정갈하고 조용하고 밝은 서창가에 앉아서 하오의 한나절을 부스럭거리노라면 낙엽 소리, 풍경 소리에 해쓱한 뒤뜰 산나무들이 석양 햇빛에 그림자 져주기도 하고, 된서리 내린 날 언뜻 미닫이를 열면 이름 모를 산나무에는 주홍빛 잔 열매들이 단풍 사이로 알알이 빛나서 꽃보다도 고운 데에 새삼 놀라기도 했다.

고향집도 그러했고 지금의 내 방도 그러하지만, 미닫이의 창살은 용자살이 가장 정갈하고도 조용할뿐더러 황금률이 적용된 쾌적한 비례의 아름다움을 갖추어 온갖 잔재주를 부린 어느 완卍자창살[1]보다 한 수가 높았다. 시골을 여행할 때면 차창 밖으로 언뜻언뜻 지나치는 촌가의 창살에 마음을 쓰게 되고 어쩌다가 지나쳐버린 아담한 촌가의 아름다운 문창살을 못 잊어서 마을 이름을 되물어보며 다시 찾아오기를 기약한 일이 한두 번이 아니었지만, 한 번도 그 뜻을 이루어보지를 못했다.

1 '만卍'자 모양의 창살. '만'을 '완'이라 하는 것은 중국어 발음에 따른 것이다.

내 곁에 찾아온 아름다움

대개 촌가의 아름다운 창살들이란 용자살인 경우가 많고 그 문의 넓이와 높이에 따라 분할의 비례가 각기 달라서 주위의 구조물들과 희한하게 잘 어울리기 마련이다. 말하자면 용자창살은 가장 단순하면서도 가장 세련 될 수 있는 소지를 충분히 지니고 있다. 한국 사람들은 그것을 잘 알고 있었고 또 그 누구보다도 그 아름다움을 잘 가누어왔음이 분명하다.

몇 해 전 해남 대흥사大興寺에 들렀을 때 우연히 마주친 창살의 아름다움에 질린 일이 있다. 오랫동안 퇴락한 승방을 크게 수리하느라고 아무 계산도 계획도 없이 폐물 문짝들을 주위 모아 즉흥적으로 맞추어 달아놓은 듯싶은 큰 방의 채광창이 희한한 조화를 이루고 있었다. 있는 대로의 재료, 주어진 대로의 현실 조건에 맞추어 순하게 가누어진 효과가 어느 건축가의 계산에서보다 효과적이었다는 데에 적이 놀라움을 금할 수가 없었다. 말하자면 한국 사람들은 이렇게 단순한 의장에서 간혹 놀라운 재질을 발휘하는가 싶어진다.

면의 분할에서 오는 쾌적한 시각의 아름다움은 근대 미술에서도 하나의 참신한 면으로 개발되어왔으며, 그중에서도 몬드리안 같은 사람은 그러한 시도에서 성공한 예술가의 한 사람이었지만, 조선 목수들의 손으로 가누어진 한국 창살 무늬의 아름다움은 때로는 몬드리안의 작품들을 능가할 만큼 세련된 면의 분할을 적잖이 보여주었다.

원래 창살 무늬의 발달은 중국에서 이루어졌으므로 중국 건축에 남겨진 창살 무늬의 다양한 전개는 한국이나 일본의 창살 무늬가 멀리 미치지 못하는 것이 사실이다. 그러나 중국 창살 무늬의 번거로움에 비하

나는 내 것이 아름답다

면 맘껏 단순화시킨 한국의 창살 무늬가 지닌 아름다움의 차원은 사뭇 눈맛의 후련함을 맛보게 해준다. 대범하고 단순하면서도 따스한 정이 스며 있는 도톰한 한국의 창살에 비하면 일본의 창살 무늬들은 신경질적이고 근시안적인 허물을 면할 도리가 없지 않을까 한다. 일본의 창살은 방격자方格子나 장방형 격자 주조의 간결한 의장이면서도 그 분할이 가냘프고 방격이 자잘한 경우가 많을뿐더러 살이 가늘고 예리해서 서슬에 손이 베일 만큼 대팻날이 엄격하기도 하다. 이에 비하면 한국의 창살은 은근하게 둥글고 알세라 모를세라 모를 죽이면서 후련한 분할을 즐기고 있다. 지금은 볼 수 없게 되어버렸지만, 창덕궁 후원에 있는 연경당의 장짓살에서 볼 수 있었던 희한한 면의 분할은 내 망막 속에 길이 새겨져 있는 한국 창살의 걸작 중 하나이다.

무어니 무어니 해도 근세 한국인 중에서 가장 뛰어난 눈의 소유자 중 한 사람으로서 나는 흥선대원군을 꼽지 않을 수가 없다. 여러 해 전 어느 날, 운현궁 이로당二老堂에서 바라보았던 용자창살의 쾌적한 비례에서 나는 큰 감명을 받았고, 동행했던 서양 여인의 눈에도 얼마나 큰 감명을 주었던지 그는 운현궁을 물러나오면서 '원더풀'을 연발했다. 그리고 한국의 주택 건축이 이처럼 세련된 줄은 미처 몰랐노라고 몇 번이나 되풀이했다. 그는 일본 건축, 그중에서도 가쓰라리큐桂離宮[1]나 슈가쿠인

1 17세기 초에 만들어진 일본 왕족의 별장. 일본 교토 외곽에 있다. 일본 건축과 일본 정원의 전형을 보여준다.

내 곁에 찾아온 아름다움

리큐修學院離宮[1] 같은 제일급의 건축의 예를 들면서 운현궁은 오히려 그 것들을 능가하는 한국 제일급의 국보가 아니겠느냐고 몇 번이나 반문했다.

이것은 물론 운현궁에 쓰인 용자창살의 세련된 비례에서만 느껴진 것은 아니었다. 이미 헐린 마포의 대원군 별저 아소당我笑堂의 미닫이 창문들, 자하문 밖 대원군 별장에서 볼 수 있었던 창문들의 간명·쾌적한 비례 등 그 어느 것을 보나 대원군의 높은 안목을 우러러볼 수 있는 쾌작들뿐이었다. 그 당시 한국에서 제일가는 눈과 권력과 재력을 아울러 지녔던 대원군이 잔재주나 권위의 탈을 쓴 완자창살 따위에는 결코 눈을 돌리지 않았던 것이다.

지금 이러한 한국 창살 무늬의 아름다운 작품들은 혹독한 천대를 받고 있으며, 따라서 서울에 남아 있는 좋은 창살도 이제 거의 자취를 감추어가고 있다. 호젓한 가을날, 낙엽을 밟으며 칠궁七宮[2]의 후원을 거닐어본 일이 있는 나는 지금도 그 후원 산재山齋의 조촐한 매무새와 거기에 달려 있던 창문들의 희한한 아름다움을 잊을 수가 없다. 서리 찬 달밤 그 창가에 등잔을 밝히고 그 누가 그 아름다움을 가누었던 것인지, 칠궁 후원의 한국적인 정원미와 더불어 산재의 아름다움은 가장 세련

1 1658년에 건설된 일본 교토부 남부 교토에 있는 별궁. 자연의 경치를 존중하고 이에 잘 조화되게 만든 정원으로 유명하다.
2 조선조 역대 임금 중 정궁 출신이 아닌 군주의 생어머니를 모신 일곱 사당. 경복궁 뒤 궁정동에 있다.

나는 내 것이 아름답다

된 조선미의 정수라는 느낌을 나는 다시금 되새겼다.

한국의 창살 이야기가 나의 동창에 비친 달 그림자로부터 시작이 되었지만 한국의 문창처럼 달빛과 달 그림자의 마음을 간절하게 일깨워주는 것은 또 없다는 생각을 할 때가 있다. 나는 서른 살 내외의 한때를 우현又玄 고유섭高裕燮 선생이 기거하시던 산거山居 파월당波月堂에서 지냈다. 우현 선생이 파월당이라 자찬하셨으리만치 이 산거는 동쪽이 시원하게 트인, 높직한 남산 위에 세워진 건물로서 어느 창가에서나 휘영청 밝은 달빛이 빨려들듯이 쏟아져서 마치 달빛을 즐기기 위해 지은 집인 양 싶었다. 서리 찬 가을 달밤이면 옅은 안개가 남산 밑의 온 장안을 뒤덮고, 멀리 야다리 밖 어디에선가 아련하게 호적 소리가 들려오던 밤, 창호지에 비치던 푸른 달빛은 밤이 이슥하도록 질 줄을 몰랐다.

한국의 창 하면 나는 왜 이리도 달 그림자를 연상하는 것인지. 달빛과 가을과 한국 문창의 하모니가 이루어주는 시정은 한국의 독자적인 서정의 하나인지도 모른다.

내 곁에 찾아온 아름다움

추녀 끝

소방울
소리

소방울과 풍경 소리 하면 좀 거리가 먼 것처럼 느껴질지 모르지만 나는 지금 '소방울 풍경 소리'를 즐기고 있다. 스위스 알프스에 갔을 때 그곳 산골 목장에서 방목하는 소의 목에 흔히 달아주는 소방울을 한 개 선물로 사온 것이다. 처음 이것을 살 때에는 무엇에 쓸 것인가 미리 요량을 하고 산 것도 아니지만 그 방울 소리가 야하지 않고 또 그 화음이 은은할 뿐더러 생김새가 소박해서 산골 냄새가 풍기는 것이 좋아서 산 것이다.

　이 소방울은 삼각추형의 쇠고리에 작고 큰 무쇠방울 세 개를 꿰어 달고 그 중심 공간에 작은 나무방울 하나를 매달아서, 조그마한 움직임에도 이 작은 나무방울은 주위에 달린 방울들을 번갈아 건드리게 되어 그때마다 크고 작게 맑고 은은한 화음을 내기 마련이다.

　　　　　　　　　　　　나는 내 것이 아름답다

맨 처음 나는 이것을 우리 집 대문짝 안에 걸어두기로 했다. 대문을 열 때마다 그 먼 나라 산골의 은은한 방울 소리가 우리 집 안뜰에 번지는 것을 즐길 수 있고, 이 특이한 방울 소리를 들으면서 나는 깊숙한 서재에 앉아서도 우리 집에 손님이 드나드는 낌새를 분간할 수 있어서 편리했다. 와락 여는 문소리와 살며시 여는 문소리를 이 방울은 매우 민감하게 전달해주었으므로 나는 내 나름으로 드나드는 사람을 분간할 수 있을 듯싶었다.

실상 스위스의 산골 목장에서는 목장마다 각기 다른 소리의 소방울을 소의 목에 달아주므로 방목을 해놓고도 목동들은 그 방울 소리만 들어도 흩어진 자기 목장 소들을 분간해서 찾아낸다고 하니, 내가 대문마다 같은 소리를 내는 전령電鈴 숲속에서 이웃집과 우리 집의 대문 소리를 어지간히 분간해낼 수 있다는 이야기는 하등 자랑거리가 못 되는 일이다.

한동안 이렇게 대문에 달아두었더니 우리 집을 처음 드나드는 사람들이 침침한 중문 안에 달린 이 소방울을 궁금해하기도 하고, 내 생각에도 이 방울이 어두운 구석에서 몇 해 동안 문지기 구실을 했으니 이제 좀 출세를 시킬 만도 하다 싶어 금년 여름부터 대청 뒷마루 추녀 끝에 달아놓고 풍경 소리 삼아 즐기기로 했다. 남북으로 훤하게 트인 대청이라 바람이 잘 지나가고 그때마다 이 소방울은 신묘한 소리를 내면서 건들거려서 언뜻 쳐다보게 해주고는 했다.

바로 대청 뒷면으로는 북악산 송림이 가깝게 다가서 있어서 추녀 끝

내 곁에 찾아온 아름다움

공간에 매달린 이 소방울의 운치도 묘했다. 말하자면 놋쇠방울에 붕어 한 마리를 꿰어 단 절간 풍경과는 또 다른 짜임새 있는 아름다움을 즐길 수 있었다.

동서양을 가릴 것 없이 고요와 외로움을 달래는 산간의 정취랄 상통하는 것인 듯, 스위스의 소방울이 서울 한복판 기와집 추녀에 달려서 조금도 어색함이 없으니 도시 고마운 일이 아닐 수 없다.

이제 가을이 짙어져서 솔바람 소리, 낙엽 소리가 일면 나는 호젓한 이 마음을 안고 긴긴 밤에 이 소방울 소리를 즐기며 삼동을 곧잘 살아갈 수 있을 것만 같다.

나는 내 것이 아름답다

그리워서
슬픈

나의 용담꽃

나는 들꽃이나 산꽃을 좋아하는 사람이다. 따라서 정원에서 가꾸는 목
련꽃·모란꽃·장미꽃·글라디올러스·코스모스·달리아 같은 화려하고
기름져 보이는 꽃들에는 그다지 흥미가 없다. 오히려 산배꽃이나 산수
유꽃 같은 산나무들의 조촐한 꽃차림이나 산에 피는 파리한 가을 꽃들
에 마음을 쏟는다. 예를 들면 용담龍膽이나 '달개비꽃' 같은 하찮은 꽃들
말이다.

　용담 하면 우선 이름부터 어렵구나 싶어질지 모르지만, 실상 우리나
라 산골에 가면 어디서나 쉽게 보는 흔한 꽃일뿐더러 그 뿌리는 한방에
서 건위제로 알려진 다년생 풀꽃이다. 해마다 9월이 오면 시들기 시작
하는 큰 산기슭의 풀밭 속에 드문드문 숨어 피어 그 결곡한 생명을 파

　　　　　　　　　　　　　　　　내 곁에 찾아온 아름다움

아란 불꽃처럼 남몰래 불태우며 끝내는 하늘을 쳐다보면서 스러져가는 호젓한 꽃이다. 나는 오랫동안 이 꽃에서 슬픔의 의미와 그리움의 아름다움을 배워왔다. 이 꽃들이 푸른 촛불처럼 골짜기들의 가을 초원을 밝혀주면 이름 모를 산새처럼 산에서 살아도 좋을 것이라는 생각을 해보기도 한다.

모진 겨울바람이 불어닥쳐오면 이 고운 용담꽃들은 그만 기진해서 눈 쌓인 산기슭에 갈색의 촉루를 남기고 죽어가지만, 져버린 삶이 아니라 불태워버린 삶처럼 이 꽃의 마른 꽃가지마저 나는 좋아한다. 용담이나 억새 같은 마른 꽃가지를 길게 꺾어다가 백자 항아리에 꽂아놓고 한겨우내 바라보면 싱싱하게 살아 있는 꽃가지보다 더 속삭임이 절실해서 마음이 늘 차분하게 가라앉는 까닭을 알 듯도 싶어진다.

산이 깊을수록 산새의 모습이나 노래가 격이 높듯이 이 용담꽃도 산이 깊을수록 파란 색깔이 더욱 영롱하고 곁눈질 하나 없이 피어나서 야산에서 보는 것 따위의 세파에 시달린 피곤한 너울이나 때를 쓰지 않는 법이다.

벌써 몇 해 전 가을이 되어버렸지만 가까운 친구들과 오대산 상원사에서 하룻밤을 보낸 날 이른 아침, 나는 이 깊은 산골에서 용담꽃을 찾아 헤맸다. 벗들은 머루·다래 넝쿨을 더듬는 사이 듬성듬성 억새 우거진 초원에서 드디어 용담꽃 언덕을 발견했다. 사뭇 신비롭고도 청정한 파아란 꽃색과 순리대로 늦늦이 피어난 청초한 꽃모양을 보면서 과연 산기山氣의 슬기로움을 역력히 보는 듯싶었다. 몸과 마음을 불태워 사랑

나는 내 것이 아름답다

했던 청순한 소녀의 영상처럼 나는 꽃이 슬퍼 보였다. 이 꽃들을 조심스레 한 가지 한 가지 꺾어 안은 내 심중을 알아줄 사람은 아마도 이 세상엔 아무도 없을 것이다.

나는 오대산의 높고 깊은 산기의 뜻과 면면하게 여운을 남기며 울려준 상원사의 신라종 소리에 정화되어버린 듯싶은, 내 가슴에 못 잊을 이 용담꽃을 한 아름 안고 서울에 돌아왔다. 시달리는 버스 여행 열 시간 동안 꽃은 부대끼고 시들었다. 그러나 꽃은 끊임없이 내 가슴에 삶의 뜻과 그리움의 아름다움을 속삭여주었다. 서울에 돌아오자 나는 무엇보다 먼저 꽃다발을 석련지石蓮池[1]의 찬 샘물에 송두리째 담가주었다.

이튿날 아침, 나는 잠에서 깨어나자 눈을 비비면서 석련지에 먼저 가보았다. 꽃은 고스란히 맑은 물 위에 떠서 생기를 되찾았고 서울의 혼탁한 하늘 아래임에도 내 얼굴을 반기며 바라보는 듯싶었다. 서울에서는 볼 수 없는 영롱한 푸른 생명의 불꽃을 태우면서 이 꽃과 나는 분명히 살아 있는 것이다.

그런데 무엇이 슬픈 것이냐? 나는 기다림과 그리움의 생리가 차마 슬픈 것인 줄을 미처 모르고 살아왔다. 용담꽃은 향기도 매무새도 뽐낼 줄을 모르면서 이 9월에도 아마 그 언덕 위에 숨어 피었을 것이다. 가을이 오면 나는 못 견디게 그 용담꽃 피는 언덕을 생각한다. 겨울이 오면 꽃언덕은 다시 눈으로 덮이고 꽃의 촉루는 눈 속에서 썩어가고, 새봄이

[1] 물을 담을 수 있게 만든 연꽃 모양의 돌확.

내 곁에 찾아온 아름다움

오면 그 숙근에서는 새싹이 돋아나고 또 가을이 오면 그 언덕 풀숲 속에 숨어서 용담꽃은 피어날 것이다.

삶의 의미와 그리움의 뜻 그리고 기다림의 즐거움은 자연의 아름다움 속에 자꾸만 스미고 쌓이는 것인지도 모른다. 용담의 촉루가 아름답게 썩어가고 또 그 밑그루에서 새싹이 돋아나듯이 사람의 삶과 죽음이 추하지 않았으면 하는 것이 내가 사랑하는 용담꽃에 부치는 절절한 소망이다.

나는 내 것이 아름답다

아미산
굴뚝의

순정

조그마한 집이면 후원 양지바른 곳에 아담하게 장독대가 자리를 잡고, 큰 집 후원이면 으레 장대석으로 쌓은 돈대 위에 모란꽃나무와 괴석들이 곁들여진 훤칠한 굴뚝이 자리를 잡는다. 이렇게 되면 굴뚝은 굴뚝으로서뿐만 아니라 정원 치레로서 매우 중요한 구실을 하면서 아침저녁으로 다사로운 입김을 푸른 하늘로 내뿜는다. 한국 주택의 굴뚝은 서양식 화덕 굴뚝이나 파이어플레이스의 굴뚝처럼 건물 추녀 가까이에 붙여 세우는 경우도 많지만, 기와집 추녀의 날아갈 듯한 곡선에서 구저분한 것을 떼어놓기 위하여 멀찍이 후원 돈대까지 땅 밑으로 연장해서 적당한 거리에 자리 잡고 무슨 기념탑이나 되는 것처럼 우뚝 세우는 것이 제격이었다.

내 곁에 찾아온 아름다움

이러한 큰 굴뚝을 세울 때는 대개 밑바탕을 화강석으로 다듬어서 든든히 기초를 잡고 그 위에 회색 벽돌의 한쪽 면을 갓진하게 갈아서 사각으로 맵시 있게 쌓아 올린다. 그리고 굴뚝 위에 조그만 지붕 모양을 본떠서 쌓고 그 위에 다시 연가煙家라고 하는 질그릇으로 구워 만든 집채 모양의 장식을 얹으면 휜칠한 탑 모양이 된다. 이 연가는 네 면이 창문처럼 터져 있어서 이리로 연기가 통하기 마련이고, 때로는 십장생 무늬, 사군자 무늬 같은 도안을 흙으로 새겨 구워서 이 굴뚝의 중간 한구석을 장식하면 이 무늬들에서 풍기는 동심적인 채색이 그림보다 곱다. 굴뚝 그림들이 보여주는 소박하고 애정이 깃든 생략된 표현은 그대로 조선인들의 순정적인 공예 장식의 한 본보기였고, 여기서는 한국적인 아름다움의 본질적 순정미와 근대적인 매력이 소리 없이 풍기는 것이다.

조선 시대의 이러한 굴뚝의 아름다움도 그 건물의 지체에 따라서 층하가 많지만 우람하고도 멋지기로 하면 경복궁 아미산에 있는 대궐 굴뚝을 따를 것이 없다. 아미산은 원래 경복궁에 있던 왕비의 정전인 교태전의 후원에 있는 나지막한 인공의 동산에 붙여진 이름이다. 이 동산에는 교태전 방고래에서 지하로 뽑아낸 굴뚝들이 돈대 위에 우뚝우뚝 보기 좋게 간격을 두고 늘어서 있는데, 원래 여기에선 드문드문 세워진 괴석들과 그 사이로 아마도 봄이면 영산홍과 모란꽃 그리고 여름이 이울 무렵이면 옥잠화의 탐스러운 포기포기들에서 맑은 향기가 소리 없이 흘렀을 것이다. 이 굴뚝의 안채 교태전의 건물은 일본 사람들의 손으로 헐려서 창덕궁으로 옮겨 지어진 뒤 이것이 현재의 대조전이 되었지만,

　　　　　　　　　　　나는 내 것이 아름답다

이 굴뚝들은 지금 스산한 저녁 바람 속 고원故園의 빈 뜰에서 먼 산을 외롭게 바라보고만 있다.

이 교태전의 굴뚝들은 1865년 대원군의 불호령 아래 어느 명공이 정성을 쌓고 또 쌓아 올린 걸작품의 하나였다. 지금은 이 굴뚝의 미술을 설계할 꿈도, 그리고 이만한 벽돌을 구워낼 점한이도, 그리고 이것을 쌓아 올릴 수 있는 근사한 미장이조차도 우리에겐 이미 없어진 지 오래다. 석양의 고운 낙조빛보다 더 담담하고 희미한 이 붉은 벽돌빛은 비바람만의 탓이었을까. 이제 영화도 울분도 가버리고, 이 황혼에 외로운 굴뚝들은 담장 밖 먼 동리의 저녁 연기에 발돋움을 하고 있는 것이다.

굴뚝의 아름다움 하면 신기한 말 같지만 실상 한국의 아름다움이 장판방에서 싹트고 자라나고 또 사라져간 것을 생각하면 굴뚝은 온돌방과 함께 우리 민족혼이 지닌 특색 있는 문화였음이 틀림없다. 우리의 오랜 전통 속에서는 은연중에 온돌방의 미학이 자라났고, 이 온돌방의 아름다움은 후원으로 번져나가서 은근히 굴뚝 치레에 마음을 써온 것이다. 대갓집이면 으레 양지바른 후원에 돈대가 마련되었고 이 돈대의 층층을 꾸미는 조원造園의 아름다움은 어느 때부터인지 이 굴뚝이 큰 구실을 짊어져왔다. 시골집 삼간초옥에도 흙과 돌을 빚어 쌓은 둥근 굴뚝을 울 밑에 치세워왔고, 흙을 이겨서 네모로 쌓아 올린 분수에 넘치는 큰 굴뚝이 보는 이의 마음을 늘 따스하고 너그럽게도 해주었다.

민가들의 굴뚝은 고작 호사스러워야 네모 굴뚝을 높이 치쌓고 그 위에 의젓한 연가 하나를 올려놓으면 그만이었지만 왕가의 경우는 이 굴

내 곁에 찾아온 아름다움

뚝 치레에 여간 고심한 것이 아니었다. 이제 아미산 굴뚝보다 더 오래된 왕가의 굴뚝은 남아 있지 않지만, 경복궁의 규모로 보든지 왕후의 정전이었던 교태전의 지체로 보든지 이 아미산의 굴뚝이 아마도 한국의 굴뚝 중에서도 가장 호사스럽고 가장 정성을 들인 굴뚝이었는지도 모른다. 화강석의 듬직한 기초 위에 이가 꼭꼭 맞는 벽돌들을 육각으로 첩첩이 쌓아 올리고 그 면면마다 십장생이며 사군자를 새겨 넣은 장식은 지금 보아도 신선하리만치 맺힌 힘이 새롭다. 듬직하게 쌓아 올린, 높지도 얕지도 않은 굴뚝의 머리에는 벽돌로 두공科栱[1]과 연목椽木[2]을 형상해 쌓았고, 그 위에는 둘레에 의젓이 기와지붕을 이고 있는 품이 하나의 육각당六角堂을 연상시킨다. 그리고 그 위에 쌍쌍이 얹힌 네모진 연가가 없었던들 아미산의 굴뚝은 마치 홑상투 바람의 선비 같은 모양이 아니었을까.

경복궁 역사의 구석구석에 백성들의 고혈이 엉겼다 하지만, 한 가닥 불평도 불만도 비끼지 않은 이 멋진 굴뚝들의 쌓음새를 보고 있으면 '참 우리 백성은 좋은 백성들이로구나' 하는 생각이 마음을 따뜻이 해준다. 경복궁 역사에 나타난 이름 없는 '장이'들의 일손에서 지금 우리는 투정의 자취도 얌체의 자취도 영영 찾아볼 수 없는 것이 얼마나 다행스러운 일인지 사뭇 마음이 고마워온다.

1 처마를 받들기 위해 기둥 위에 엮은 까치발의 구조.
2 서까래.

나는 내 것이 아름답다

꾹꾹새

북악산 기슭에서 10여 년을 살고 있으니 북악산에 살고 있는 산새들과는 이제 어지간히 친숙해진 것만 같다. 매일 아침 아름드리 노송의 푸른 가지 위에서 우리 집 뜰을 굽어보며 깟깟대는 까치 내외는 물론, 뒷동산에서 무시로 호들갑을 떨며 꺼꺼덕거리는 까투리·장끼 들의 울음에도 제법 정이 가게 되었다. 봄이 이울어갈 무렵이면 으레 꾀꼬리들이 기승을 떨어 나의 아침은 늘 이 꾀꼬리 노래로 즐거운 잠투정을 하기 마련이고, 신록이 들면 한밤내 울어대는 소쩍새 울음소리에 나의 작은 서실의 한밤은 제법 산속처럼 깊어만 갔다.

그러나 내 맘에 한 가닥 해학의 아름다움과 아련한 새봄에의 대망 같은 엷은 흥분을 일깨워주는 것은 삼동을 잊고 지내던 산비둘기의 궁상

내 곁에 찾아온 아름다움

맞은 울음의 시작이다. 매년 입춘이나 우수절이 들 무렵이면 어느 날 아침 언뜻 잠자리 속에서 신기롭게 이 산비둘기의 음신音信을 반기기 마련이고, 나는 이 산비둘기의 울음을 신호 삼아 새봄의 도래를 실감나게 느끼곤 했다.

작년 봄에는 유난스럽게도 이 산비둘기들이 우리 집 주변에서 무시로 울어서 겨우 첫돌을 지낸 나의 딸년이 나를 보면 곧잘 이 비둘기의 울음을 흉내 내게 되었다. 그 작은 입을 동그랗게 오므리고 '꾸― 꾸―' 하고 제법 억양을 붙여서 흉내 내고는 나를 보고 제풀에 웃어버리곤 했다. 그러던 것이 두 돌이 가까워올 무렵 이른 여름에는 누가 아기에게 가르쳐주었는지 이 궁상맞은 비둘기 노래에 그럴듯한 넋두리를 붙여서 날마다 나의 가족들을 웃겨주곤 했다. 우리 아기의 '꾹꾹이' 흉내는 대강 이러했다.

"꾸― 꾸― 꾸 꾸꾸꾸 계집 죽고 자식 죽고 꾸꾸꾸 꾸꾸꾸꾸."

나는 우리 아기의 이 꾹꾹이 흉내를 들을 때마다 전에 없이 웃었고, 우리 아기는 내가 좋아하는 기색을 보고 가끔 나에게 이 노래를 들려주는 것을 자랑으로 삼고 있었다.

가을이 오고 또 겨울이 가고 또 새봄 소식이 다가오는 요즘, 나는 며칠 전 이른 아침 자리 속에서 이 반가운 꾹꾹새의 봄소식을 언뜻 듣고 잊었던 미소를 되찾게 되었다. 첫마디에는 긴가 아닌가 해서 귀를 가만히 기울였더니 틀림없이 반가운 소리― "꾹 꾹 꾹"이 사이를 두고 계속해서 들려왔다. 드디어 봄이 온 것이다. 그동안 지리한 일 년이 지나서

나는 내 것이 아름답다

나는 일 년을 더 늙고 어린것은 일 년을 더 자랐으니 이 꾹꾹이는 과연 누구의 봄을 일깨워주는 것일까.

그러나 올해따라 나는 반가운 미소에 이어 해마다 느끼던 새봄에의 엷은 흥분보다 무슨 체념 같은 것이 일시에 가슴에 서리어 눈시울이 차차 더워오는 것을 금할 수가 없었다. '나는 이미 모든 것을 잃은 것이다.'

아침마다의 버릇이지만 우리 아기는 잠이 깨면 아빠가 혼자 자는 방으로 달려와 내 자리 속으로 뛰어든다. 그날 아침 뜻밖에 잊었던 이 꾹꾹이 소리를 듣고 반긴 것은 내가 아니라 이 아기였다. 아기는 이 못생긴 아빠의 가슴속도 못 알아주고 그저 금방 듣고 온 꾹꾹이 소리가 신기해서 내 목을 얼싸안고 "아빠, 저기 꾸— 꾸— 꾸 꾸꾸꾸" 하면서 희미한 지난 봄날의 기억을 나에게 일깨워주는 것이다. 옛말에 '춘사녀 추사비春思女 秋士悲'라 했는데 나는 왜 이 새봄을 언짢아하는 것일까.

산새 이야기를 하면 또 생각나는 봄날이 나에게 있다. 몇 해 전 그뤼넨탈(푸른 계곡이란 뜻)이라고 불리는 숲속에 싸인 헤이그시의 주택가에서 늦은 봄과 한여름을 보낸 나는 뜻밖에 좋은 친구 하나를 갖게 되었던 것이다. 그곳은 푸른 숲에 둘러싸인 뒤뜰에 면해서 넓은 창이 있고 창문을 열면 2층 테라스가 있어서 수련이 꽃피는 아름다운 뜰이 내려다보이곤 했다.

창가로 머리를 둔 나의 침대 머리에는 날마다 새 아침이면 바로 손에 만져질 듯 들려오는 아름다운 새소리가 있었다. 어찌 들으면 종달새 노래 같기도 하고, 어찌 들으면 꾀꼬리 노랫소리 같기도 한, 희한한 이 새

내 곁에 찾아온 아름다움

소리에 나는 아침마다 즐거운 새벽잠을 깨곤 했다. 잠옷 바람으로 창문을 열고 가만히 동정을 살펴보면 그 노래의 주인공은 테라스의 난간 위에 웅크리고 앉아 바로 지척에 서 있는 내 동정을 흘금흘금 도둑 눈으로 살펴보면서 들어보라는 듯이 노래를 계속하는 것이다.

이 새를 처음 창틈으로 내다보았을 때 나는 그 못생긴 생김생김 어디서 이런 고운 소리가 나는가 해서 우선 놀랐고 또 날이 감에 따라 지척에 다가서는 나를 아무렇지도 않게 생각하는 그의 주눅 좋은 맘보에 정이 가게 되었다.

새는 날마다 숲속에서 잠이 깨면 우선 내 창가에 날아와서 부스스한 두 날개를 늘어뜨리고 웅크리고 앉아 노래를 시작했고, 가만히 살펴보면 긴 꼬리가 모조리 빠져버려서 마치 속담 말대로 꽁지 빠진 수탉처럼 <u>으스스</u>하고 설멍한 품이 절로 미소를 자아내게 해주었다.

미리 준비한 빵조각을 조금씩 떼어서 난간 위에 쭉 늘어놓아주면 차례대로 집어삼키면서 나를 흘금흘금 바라보는 품이 내가 네 맘속을 안다는 듯싶었다. 이 새의 이름은 '암젤'[1]이라고 했다. 북부 구라파의 어느 곳에서나 흔히 볼 수 있는 새였고, 크기는 까치보다 좀더 작을까, 긴 꼬리를 가졌으나 날기보다는 기기를 좋아해서 격에 안 맞게 잦은걸음을 치는 새였다.

나의 친구, 꽁지 빠진 암젤 군은 바로 사내놈이어서 부리가 배홍색으

[1] 지빠귓과의 새.

나는 내 것이 아름답다

로 두툼했으며 거동이 비교적 유유해서 벗삼기에 별로 내 신경이 쓰이지를 않았다. 어쩌다가 내가 카메라를 바로 그의 얼굴 가까이 들이대면 마치 "왜 이러시오?" 하는 듯이 흘금흘금 내 눈치를 살피면서 주춤주춤 뒤로 물러앉곤 했다. 그때 찍은 이 암젤 군의 사진을 지금도 가끔 꺼내 보고는 혼자서 미소를 지어보지만, 그로부터 벌써 몇 해가 지났으니 아직도 그는 네덜란드의 아름다운 숲속에서 이 옛 친구를 생각해주고 있는 것일까. 그의 안부를 알 수가 없다.

이 새봄에 때아닌 '추사비'를 하소연하는 내 심정이 마치 꽁지 빠졌던 암젤 군의 처지와 무엇이 다른가 하는 생각을 해보기도 하고, 우리 아기 문자대로 "계집 죽고 자식 죽고 꾸, 꾸, 꾸" 하는 궁상맞은 비둘기의 넋두리가 실감나게 나의 새봄의 상념을 회색으로 물들여주는 것이다.

내 곁에 찾아온 아름다움

무더위가
즐거운

여름 사나이

가만히 생각해보면 나는 이 나이가 되도록 더위나 추위를 마음먹고 피해본 적도, 괴로워한 일도 별로 없었던 것 같다. 말하자면 추위나 더위는 모두 자연이 베푸는 아름다운 삶의 일정이며, 지나놓고 보면 모두 간절하고 벅찬 즐거운 나날의 갈피갈피였음이 분명하다. 매운 삼동 추위나 무더운 삼복철들이 남겨준 시와 사색과 사랑과 싸움의 자취가 만든 숱한 아름다움의 역사를 보면 더위란 모름지기 이기는 것도 지는 것도 아니며, 더구나 피하는 것도 피할 수 있는 것도 아닐뿐더러 다만 더위 속의 버젓한 삶의 참뜻을 말해주는 것이라고 믿고 싶다. 즉 더위 속의 버젓한 '삶'이란 '적극적으로 살아가는 더위 속의 인생'이라고도 말할 수 있을 것 같다.

나는 내 것이 아름답다

언젠가 춘곡春谷[1] 선생이 나에게 들려준 지난날 서울의 여름철 이야기가 하나 있다. 세상이 온통 문명개화의 회오리바람 속에 휩싸인 초조한 19세기 말 무렵의 서울, 궂은비가 내리는 날이면 서울 장안 관청이란 관청은 모두 휴일이었다. 어설픈 우비나 나막신을 신고 진구렁길을 걸어서 나다니는 고생을 피해서 숫제 비오는 날이면 약속이나 한 듯이 모두 출근을 안 했기 때문이다. "몹시 무더운 날도 마찬가지지. 그러고서 우리나라가 안 망하고, 안 뒤떨어질 수가 있어?" 하고 나에게 반문하던 그분의 10여 년 전 얼굴이 지금도 생생하게 되살아난다. 그 당시 서울 시민의 그러한 생활은 피서도 척서滌暑[2]도 아닌 공서恐暑요 공우恐雨였고 주어진 자연 속의 삶을 버젓이 차지하지 못한 전세기적인 군상이었다.

이와는 좀 다른 이야기지만 한여름을 버젓하게 살아가지 못하는 무리들을 나는 요사이 먼 나라에서 보고 듣고 하면서 실소를 금하지 못한 일이 있다. 요사이 신문이나 방송에서 흔하게 쓰이는 말인 '바캉스'의 본고장 파리의 한여름에 관한 이야기였다. 온 장안이 바캉스라고 해서 바다로 산으로 떠나 온통 거리가 빈집투성이가 될 무렵이면 돈이 없거나 구두쇠거나 또는 마음 내키지 않는 사람들은 그 무더운 파리의 삼복 중에 가게나 아파트의 문을 겹겹이 걸어닫고 문 밖에는 '바캉스 중'이라는 쪽지를 써 붙인 채 그 안에서 쥐 죽은 듯이 삼복을 숨어 사는 무리들이 있다고 한다. 말하자면 모두 애인과 가족과 산으로 바다로 떠나가는

1 화가 고희동高羲東의 호.
2 더울 때 찬 것을 먹거나 목욕하거나 서늘한 바람을 쐬는 등 몸을 시원하게 함.

내 곁에 찾아온 아름다움

데 바캉스도 못 가는 자기 주제를 남에게 보이기 꺼려서 위장 바캉스로 땀에 젖어 삼복을 지내는 사람들이다. 생각하면 측은하게도 느껴지지만 '시원치 않은 자식들' 하는 욕이 앞설 때가 있다.

우리나라 신문이나 방송에서 이 바캉스라는 설익은 낱말이 언제부터 왜 그렇게 흔하게 쓰이기 시작했는지 모르지만, 나는 요사이 쓰이는 우리나라의 바캉스라는 말을 매우 못마땅하게 생각하는 사람 중의 하나다. 휴가면 휴가고 피서면 피서지 하필 바캉스는 무슨 소리인지 "바캉스 좋아하시네" 하는 어린이들 문자가 생각날 지경이다.

과거 우리들의 먼 조상이나 가까운 어버이들 시대의 여름살이 모습에도 여러 가지 유형의 척서나 피서가 있기는 했다. 하나의 유형은 속세를 떠난 산사에 깊숙이 묻혀서 물 소리와 목탁 소리로 더위를 가시는 은둔파, 강루나 계곡을 찾아 시우들과 시를 읊조리며 술잔을 기울이는 고답파, 전원이나 강촌에 살며 낚시와 천렵과 참외 서리를 즐기는 행동파, 지친 하루 일을 끝낸 뒤 원두막의 저녁 선들바람을 즐기는 농군 등등이 있었고, 아낙네들은 남성 금제의 그윽한 산곡을 찾아 복놀이를 차려서 진종일 보키물을 즐기는 풍습이 있었다. 어쨌든 나는 더위 속을 예삿일처럼 생활하며 즐기는 그러한 유형이 여름을 버젓이 사는 인간의 아름다움이 지녀야 할 순리라고 생각하고 있다. 말하자면 들떠서 보내는 소위 바캉스보다는 생활하며 즐기는 더위 속의 참아름다움을 나는 꿈꾸는 것이다.

여름이 되면 나는 가끔 17세기의 우리 화가 이명욱李明郁이 그린 〈어

　　　　　　　　　　　　나는 내 것이 아름답다

초문답도漁樵問答圖)의 싱싱한 장면을 생각해낼 때가 있다. 이것은 갈대가 우거진 강변에서 긴 낚싯대를 메고 한 손에 탐스러운 물고기 꿰미를 드리운 잘생긴 맨발의 사나이가 한 어깨에는 멜대를, 허리춤에는 도끼를 꿰어 찬 짚신의 초부樵夫[1]와 만나서 잠시 이야기를 주고받는 장면을 그린 작품이다. 이 그림을 보면서 나는 늘 그 낚시의 사나이가 이마 위에 비껴쓴 몸체 없는 모자챙이 풍기는 익살과 멋 그리고 뜨거운 모래 위를 걷는 그 발가락의 일그러진 표정—변변한 사나이가 뙤약볕 여름을 당당하게 즐기는 이 자세—에 흐뭇해했던 것이다. 흩어진 상투머리지만 푸른 수염이 버젓한 너그러운 그 얼굴에 양식이 깃들어 있어서 세상을 당당하고 흥겹게 살아가는 사나이의 싱싱한 한여름이 연상됐던 까닭인지도 모른다. 찌는 듯한 무더위 속에서도 유관을 바로 쓰고 도톰한 솜버선에 두 발을 조이면서 바로 앉아 참아야 하는 유형의 선비들의 생활보다는 현실 속에서 억척스럽게 세상을 살아나가는 한국 사나이의 한 영상이라고 할까. 그 사나이는 마치 여름을 쉬자든가 더위를 피하자든가가 아니라 더위를 즐기자고 말하는 듯하다. 이러한 사나이가 여름을 읊었다면 그 시는 쉽고 밝고 구수하며 또 즐거울 것임이 분명하다. 그리고 이러한 사나이가 낚싯대를 드리우고 잠시 사색에 잠긴다면 그 뜻은 밝고 잔주름이 없을 것이다. 이렇게 써 놓고 보니 무엇인가 나 자신도 힘겨운 무슨 꿈을 꾸고 있다는 느낌을 금할 수가 없다.

1 나무꾼.

내 곁에 찾아온 아름다움

그러나 고속도로에서 미끈한 차를 달리면서 마음이 조마조마하기보다는, 해변의 드높은 호텔 라운지에서 양줏잔을 들고 가냘픈 어부들을 바라보기보다는 이 그림 속의 사나이처럼 여름의 한때를 이렇게 싱싱하게 지내보는 것이 한결 마음이 편하고 또 휴양이 될 듯도 싶어진다. 우리들의 먼 조상들이나 가까운 조상들이나 간에 여름을 즐기는 멋에는 이렇게 소탈하면서도 밝은 면이 더 많았던 것이 사실이고, 이러한 멋은 요즈음의 우리 젊은이들 사이에서도 건전하게 이어지고 있다고 나는 믿고 있다. 말하자면 여름이란 그리고 더위란 괴로운 것도 고된 것도 결코 아니다.

1964년 여름 한 달을 나는 광주 무등산 기슭 금곡마을에서 보낸 일이 있다. 계곡에서는 낭랑한 여울물이 소리치며 흐르고, 언덕에 빽빽이 들어선 죽림이 거대한 조선 초기의 분청사기 요지를 감싸고 앉아 있었다. 우리들은 뙤약볕 아래서 땀에 젖어 도란도란 발굴 작업을 하다가 더위에 숨이 막히면 옷 입은 채, 밀짚모자 쓴 채로 계류로 뛰어가 덤벙 잠기고 옷이 마르면 또 잠기고는 했다. 비구름이 머울머울 무등산 뒷마루를 달음질치듯 넘어 내려오면 일진광풍에 소나기가 억수로 쏟아지고 우리들은 하늘을 우러러 몸으로 비를 맞으며 웃었다. 저녁이면 감나무 그늘 아래 촛불 켜놓고 닭다리 뜯으며 샘에 채워둔 막걸리 사발을 기울이고는 했다. 이렇게 아름다운 여름이 나에게 앞으로 얼마나 더 남아 있을지, 생각하기에 따라서 여름과 더위는 한없이 즐거울 수도 값질 수도 있다는 생각을 나는 오늘도 다시 한 번 되풀이하고 있다.

나는 내 것이 아름답다

한겨울의

빈
가지

때로는 '11월이 나는 좋아' 할 때도 있지만 대개는 '이 거지 같은 11월아, 어서 사라져버려' 하고 마음 아파하는 때가 더 많다. 생각해보면 분명히 나는 11월을 괴로워하고 있는 것이다.

참다운 가을 맛은 아마 낙엽 진 11월에 있다고 할 수 있고, 더구나 촉촉이 가을비에 젖은 빈 숲 사이의 낙엽길이라도 밟노라면 세상에 태어난 즐거움과 살아가는 적적함이 한데 얽혀 문득 죽어버리고 싶다는 생각을 해보는 것이다.

큰 기쁨이란 아마 큰 슬픔하고 그대로 통하는 것인지는 모르지만, 어떤 때는 정말 좋은 그림이나 조각 앞에 섰을 때 나는 울컥 죽어버리고 말까 싶은 감격을 느낄 때가 있어서 어느 친구에게 그 이야기를 했더니

내 곁에 찾아온 아름다움

그러한 충격은 자기도 가끔 느끼는 일이라고 해서 이것이 나만이 아니로구나 하는 안심을 갖게 되었다.

그러나 11월의 허전한 나의 마음은 아마 이런 것보다도 한층 더 절실한 것인지도 모른다. 나는 가끔 11월에 죽고 싶다는 생각이 들고 내가 죽으면 좋은 친구들이 숱하게 묻혀 있는 망우리 묘지에 가서 먼저 간 친구들 그리고 뒤따라올 친구들과 함께 멋진 망우특별시를 하나 꾸며야겠다는 농담을 하며 한바탕 웃어버린 일이 몇 번인가 있었다.

그러나 이제는 이 망우리 묘지에도 한 자리 누울 터전을 얻기란 여간 어려운 일이 아니라고 하니 그것조차 이제는 희미한 욕심에 불과해진 셈이 된다. 어쨌든 나는 11월이 너무 생각나서 언젠가는 꼭 11월의 어느 달 밝은 밤에 죽어가고 싶고 또 혹시 저승에서 운이 트여 망우특별시의 시장 감투 같은 거라도 하나 얻어 쓰게 된다면 나는 좋은 예술가·학자 친구 들과 하고 싶은 일이 참 많을 것만 같다. 그래서 나는 제발 이 망우리 묘지만은 서울이 아무리 불어나도 오래 건드리지 말아주기를 기대하는 것이다.

이렇게 절실한 11월이 가고 또 12월이 오고 떠들썩한 세모가 지나면 숲과 숲의 모든 나뭇가지는 서리 찬 하늘에 보석처럼 반짝이고 흰 눈이 온 누리를 덮어씌우는 1월이 드디어 다가선다. 눈은 모든 추악한 것을 뒤덮어주고 그리고 1월의 매서운 추위는 모든 미지근한 것을 용서하지 않아서 그것이 내 맘에 드는 것이다. 나의 11월의 꿈도 외로움도 이 새하얀 겨울의 품 안에 포근히 안기면 삼동이 내내 나에겐 편안하고 기쁘

나는 내 것이 아름답다

다. 안개의 장막이 투명한 하늘 중턱에 얼어붙은 겨울 달밤, 그리고 시새우는 눈보라가 창 밖에 쌩쌩 바람을 휘몰아치는 한밤내 나는 따뜻한 장판방 위에서 웅숭그린 채 홀로 부스럭거리는 책장이나 원고지의 종이 소리에 스스로의 귀를 즐기면서 가을의 공허함을 채우는 것이다.

꽃내음이 이미 가져버린 내 방 창 밖에 어느 친구가 '매심사梅心舍'라는 고물 현판 하나를 걸어주었는데, 매향이 돌아야 할 한겨울의 내 방 안엔 이제 싸늘한 동심만이 서리서리 깃들어 있으니 봄은 영영 이 방 안에 다시 안 돌아온다는 것인지도 모르지만 내 마음은 그저 담담하기만 하다.

최국보崔國輔[1]의 옛 시구에 '적요포동심寂寥抱冬心'이란 것이 있으니 어느 친구 한 사람 나에게 멋진 선심으로 현판 한 장 '동심사冬心舍'라고 써주면 '매심사' 현판을 갈아 붙일 작정이지만 이 뜻이 이루어지는 것은 언제가 될 것인가.

나의 이 동심사 앞뜰에는 산사나무 한 그루가 있어 아침저녁으로 남창에 그늘져주는데 봄날의 백설 같은 아가위꽃 무리도, 무성한 여름의 그늘도 그리고 가을날의 탐스러운 진홍색 열매 다발도 이 한겨울의 빈 가지가 남창에 지어주는 그림자를 당해내지는 못한다.

산사자차 조용히 달이며 물 끓는 소리에 귀를 기울이면 어린 날 아버지의 사랑방에서 풍기던 산사자의 야릇한 차 내음이 어찌 이다지도 역

1 당나라 때의 시인.

내 곁에 찾아온 아름다움

력하게 되살아나는 것인지 스스로 놀랄 때가 있다. 어느 자리에서인가 상백想白[1] 선생이 베이징에서 경험하신 차 이야기 중에 이 산사자차 이 야기를 하고 그 고장에서는 산사자차가 매우 격이 있는 차 중에 한몫 든 다고 한 이야기를 기억하고 있다.

어쨌든 이 산사자나무를 내 뜰에 심은 것은 아마 10년 전쯤이나 되 었을까? 부산에서 수복한 이듬해 이른 봄, 서울 시청 앞에서 어느 지게 꾼이 지고 온 잡목들을 돌아보다가 아무렇게나 다루어진 이 나무를 발 견했고 나는 광희狂喜해서 그가 달라는 대로 지전 몇 장을 쥐어주어 뜰 앞에 심게 했던 것이다.

그때 겨우 내 키만 하던 이 산사나무는 해마다 몰라볼 만치 자라났고 한 5년 전부터는 가을마다 붉고 탐스러운 열매 다발을 달고 봄이면 소 담한 흰 꽃을 피우곤 했는데, 지난가을 어느 날 같은 고향에서 자란 한 부인을 만나서 산사자를 아느냐고 물었더니 글쎄 그 젊은 나이에도 어 울리지 않게 "아, 그 차 달여 먹는 조랑[2] 말씀이죠?" 해서 나를 놀라게 해주었다. 그 부인의 말인즉슨, 돌아가신 그분의 아버지도 겨울이면 이 산사자차를 즐기셨다는 이야기였으니 아마 우리 고향 선비들은 예부터 기나긴 삼동을 이 산사자차를 벗했던 것인지도 모른다.

도시 겨울이란 안온하고 조용하고 또 선비들이 살찌는 계절인지도 모르지만, 나는 이 스산한 분위기 속에서 이 혹독한 추위의 겨울을 즐긴

1 사학자 이상백李相佰의 호.
2 산사자의 사투리.

나는 내 것이 아름답다

다는 말을 지껄이기가 마음 괴로운 것이다. 그러나 역시 나는 가을을 괴로워하다 지치면 겨울의 안온이 해마다 감싸준다는 것을 알고 있다. 그리고 이번 1월도 제발 나의 동심사 변두리에서 산사자차 향이 예삿일처럼 담담하게 풍기기를 바라는 것이다.

내 곁에 찾아온 아름다움

연둣빛
무순

해마다 김장때가 되면 나는 씻어놓은 김장무의 잘생긴 위 토막 몇 개를 잘라내서 수반이나 조선 자기에 세워놓고 순을 기르는 재미를 본다. 가냘픈 연두색 새 생명을 품고 간절하게 자라나는 새순을 바라보고 있으면 나는 버릇처럼 문득 누나의 흰 손길을 생각해내게 되고, 나의 회상은 어린 날의 부푼 꿈으로 줄달음질을 쳐간다.

지금 생각하면 어릴 때 나의 집 겨울방을 장식해주는 몇 가지의 치레가 있었는데 이것은 모두 우리 누나의 꼬물거리는 예쁜 손이 가꾸어주는 보람이었다. 그 하나가 바로 이 무의 순을 길러서 연두색 새순의 앳된 맵시와 그 보랏빛 청초한 꽃을 보는 일이었고, 또 하나는 피조 씨를 네모진 수반이나 커다란 둥근 접시에 고르게 뿌려서 초원처럼 자라나

나는 내 것이 아름답다

는 경치를 즐기는 일이었으며, 또 하나는 몇 해나 묵었는지 모르지만 해마다 정월이면 밝은 남창가에서 청초한 흰 꽃을 피우던 매화나무의 검은 등걸을 보는 것이었다.

나는 형제 중에서 막내였으므로 고명딸인 처녀 누나는 나를 유난스럽게 귀여워해서 누나와 더불어 보낸 어린 날들의 즐거운 추억이 지금도 나의 소중한 재산처럼 마음에 깊이 새겨져 있다.

여러 해 전 어느 정월에 내가 주동해서 연 자작 꽃꽂이 전시회에서 현초玄艸[1] 화백이 출품한 무꽃이 있어서 그러한 내 마음을 찡하게 건드려준 일이 있는데, 그때 현초는 거기에 '초혼招魂'이라는 명제를 붙여서 그 가냘픈 보랏빛 무꽃이 내뿜는 간절한 생명을 느끼게 해주어 이제는 안 계신 누나의 마음을 보는 듯싶었던 기억이 지금도 새롭다.

[1] 화가 이유태李惟台의 호.

내 곁에 찾아온 아름다움

화로는
가난한

옛정

한국의 화로 하면 우선 머리에 떠오르는 것은 따뜻한 장판방 한가운데에 의젓이 놓인 가지각색 화로들의 정다운 모습이다. 말하자면 화로는 우리 민족의 문화와 함께 싹터서 함께 자랐다고 할까. 얼마나 많은 우리 민족의 애환이 이들 한국의 장판방 화롯가에서 이루어져왔는가를 생각하면 한국 사람과 한국의 화로 사이에는 정말 두터운 정이 통하는 것만 같다.

　요새 세상에는 한 가족의 목숨을 초개같이 앗아가는 구멍탄 화로라는 것이 한국 화로의 역사에 한몫을 더해서 가난과 무지에 얽힌 새 비화들을 가끔 만들어내고 있지만, 이러한 저주받을 악덕의 화로는 예전엔 미처 없었던 일로 한국 사람과 한국 화로 사이에 얽힌 끊을 수 없는

　　　　　　　　나는 내 것이 아름답다

오랜 정의情誼에 비하면 이만한 일쯤은 예전 화로들이 보여준 은덕 속에 모두 감추어질 듯만 싶다.

서리 찬 밤 섬섬옥수로 인두를 묻어놓고 바스락거리며 비단 바느질을 하던 백동 화로가 있는가 하면, 가난한 남산골 선비가 허리끈을 졸라매가면서 하루 종일 화롯가에서 도도한 마음을 되사리던 놋화로가 있고, 두메산골 오두막집의 북덕불[1] 질화로 그리고 된장찌개를 올려놓고 남편을 기다리는 고달픈 셋방살이의 쇠화로 신세가 있는 것이다.

이 밖에도 겨울과 화로, 한국 사람과 화로 하면 써야 할 이야기가 하도 많다. 바람 찬 날 반가운 벗이나 손이 찾아왔을 때 얼마 안 남은 화롯불을 아낌없이 활짝 헤쳐주고는 환하게 웃어주는 희떠운 마음은 마치 화로가 뿜어주는 더운 입김처럼 사람의 마음을 훈훈하게 해주기도 한다. 또 사람에 따라서 버릇이 다르지만, 화롯전에 앉으면 화젓가락에 으레 손이 가기 마련이고 이 화젓가락으로 불을 달달 볶아서 지레 죽여버리는 사람이 있는가 하면, 넓적한 부손으로 재를 모아 맵시 있게 불을 묻어주는 무던한 사람이 있고, 온종일 화롯가에 앉아서 팔짱을 끼고 몸을 좌우로 점잖게 저으며 벽만 바라보는 사람이 있는가 하면, 담배꽁초를 차례차례로 화롯전에 늘어놓는 사람이 있기도 해서 화롯가에 앉으면 그 성품을 알아볼 수 있다고도 할 만치 한국 사람들은 무엇인가 제 가진 버릇을 되풀이하는 것이다. 어쨌든 이것도 화로가 풍겨주는 하나

1 짚부스러기나 풀 따위를 가지고 피운 불.

내 곁에 찾아온 아름다움

의 생활 풍정이라고 할까.

이야기는 우울한 구멍탄 화로에서 시작했지만 내가 어릴 때만 하더라도 장작불 화로나 참숯불 화롯가에 붙어 앉았다가 불내를 맡아서 어지러워한 일이 간혹 있었다. 그런 때면 으레 시원한 김칫국물에 냉수를 타거나 동치미 국물 한 사발을 마시면 단번에 후련해지곤 했다. 구멍탄 가스도 동치미 국물 정도로 후련해질 수 있는 것이라면 요사이 도시 서민의 생활도 한결 표정이 밝아질 것만 같다.

옛말에 "불 꺼진 화로 같다"는 말이 있다. 쓸쓸한 방에 불마저 꺼져버린 화로를 생각하면 몸에 소름이 돋는 것 같은 적막이 일시에 엄습하는 것이다. 실상 오늘날 한국의 따스한 화로에 그리고 한국 사람들의 다정한 마음의 화롯불에 아무런 이상도 없는 것일까. 우리는 결코 우리들의 화롯불을 끌 수는 없는 것이다.

나는 내 것이 아름답다

꽃보다
아름다운

열매

10년 전만 해도 봄이 오면 소공동 거리나 명동 어귀에 시골에서 온 꽃나무 장수들의 지게가 줄줄이 늘어서 있었다. 찔레꽃 포기를 덩굴장미라 하기도 하고 또 이름 모를 산나무를 불두화나무라 하기도 해서 나무에 어두운 사람들이 더러 속아넘어가는 일은 있었지만, 그래도 나는 오히려 이름 모를 산나무들을 장안에 편히 앉아서 구할 수 있는 것이 고마워서 이 지게 대열을 훑어보고 다니는 재미를 적지 않이 보아왔다.

　남들처럼 고대광실이나 넓은 후원은 아니지만 나는 내 나름으로 좁은 뜰에 가지가지 산나무들과 조촐한 들꽃들을 가꾸면서 호젓하고도 스산한 산거의 멋을 즐겼고 남의 기름진 뜰이 부러운 줄을 모르고 살아왔으니 나에게는 이 산나무들과 들꽃들이 지닌 미덕이 그리도 컸다고

내 곁에 찾아온 아름다움

할 만하다.

　어느 해 봄, 나는 개두릅나무 한 그루와 찔레 덩굴을 자전거에 싣고 온 시골 청년에게 짐짓 속아준 대신 구하고 싶었던 돌배(산배)나무·개암나무·사시나무·자작나무 그리고 나도밤나무를 꼭 한 그루씩 구해오라고 일러 보냈더니 그 청년은 그 이튿날 이른 아침 몇 그루의 산나무들을 리어카에 싣고 어김없이 내 집 문을 두드렸다. 그 청년이 고마워서 나는 아침상을 차려주라 했고, 그 청년은 그것이 고마워서 곧바로 내 뜰 허전한 구석에 시키는 대로 그 나무들을 심어주고 돌아갔다.

　어떤 잎이 돋을는지 어떤 꽃, 어떤 열매 또는 낙엽이 얼마나 멋이 있을는지 봄·여름·가을을 지루하게 기다려야 했다. 나도밤나무라고 일러준 그 이름 모를 나무가 나에게는 한층 흥미로웠다. 이윽고 주름살 있는 초록빛 깔끔한 잎이 피었을 때 나는 야릇한 흥분을 느끼며 꽃을 기다렸으나 꽃도 열매도 없이 그해 가을은 낙엽 져갔다.

　한결 자라난 이 나무는 이듬해 봄 한층 소담스러운 잎을 피웠고 5월에 들어서자 급기야 방울방울 청초한 흰 꽃을 가지에 수놓았다. 마치 청매꽃 모양 잘고도 조촐한 꽃이었다. 이 꽃에 무슨 향내가 어려 있는지 벌떼와 나비들이 번거롭게 드나드는 것을 바라보며 나는 마음이 따사로웠다.

　꽃이 진 후 이 나무에는 잔 콩알만 한 열매가 모르는 사이에 무수히 자라났고 가을이 되자 황금색 낙엽 사이에서 점차로 붉어만 갔다. 된서리가 내린 어느 늦은 가을, 아침잠에서 깨어난 나는 문득 영창을 열고

　　　　　　　　　　　　　나는 내 것이 아름답다

이 나무 밑에 쏟아진 누런 낙엽을 보았다. 나무 잔가지마다 무수한 루비색 붉은 열매들이 아침 햇살에 구슬처럼 영롱하게 반짝였고 나는 내심 '꽃보다도 곱구나, 곱구나' 외치면서 쾌재를 불렀던 것이다.

이 나무가 들어선 곳은 바로 내 방 영창 밑이어서 아침마다 잠이 깨면 영창을 열어젖혀놓고 바라보았으며, 겨울비가 내리는 아침이면 이 루비색 열매와 잔가지마다 이슬이 맺혀서 꽃보다 곱다기보다는 진정 보석보다 곱구나 싶을 때가 많았다. 나는 그럴 때마다 '오래 살아야지 (자연이 아름다워서)' 하는 생각을 뇌까려보면서 슬픔인지 기쁨인지 분간할 수 없는 행복에 젖고는 했다.

내 곁에 찾아온 아름다움

초맛

세상을 초맛으로 산다고 하면 웃을지도 모르지만 내가 즐기는 미각 중에서 초맛을 빼놓으면 나의 먹는 즐거움은 아마 반감해버릴지도 모른다. 밥상이고 술상이고 간에 초맛이 제대로 나는 것이 없거나 반드시 초맛이 나야 할 음식에 전혀 초가 들어 있지 않을 때 나는 곧잘 투정을 부리고 싶을 정도다.

부전자전이라는 말이 있지만 내가 초를 이렇게 좋아하게 된 것은 아마 우리 집안 내력인 듯하다. 어릴 때의 기억을 더듬어보면 아버지의 상에는 반드시 초 종지가 따로 놓이기 마련이고, 아버지는 이 초를 숟가락으로 떠서 음식의 초맛을 손수 조미할 때가 있고 또는 이 생초를 조금 찍어서 드시는 음식이 몇 가지 있었던 듯하다.

나는 내 것이 아름답다

어쩌다가 초 종지를 들여다보면 하얀 백자 종지에 옅은 호박색의 맑은 액체가 비단결 같은 잔 파문을 일으키면서 아물거릴 때가 있었는데, 어머니는 신기로워하는 나를 보시고 "초가 독하면 그러니라"고 일러주시곤 했다. 그러나 나는 그것만으로 납득할 수는 없었다. 가까이에서 초 종지를 열심히 들여다보면 분명히 그것은 헤아릴 수 없이 많은 작은 벌레들의 운동인 줄을 알 수 있었다. 초가시라고 불렀던가. 어쨌든 이것은 0.5mm나 될락 말락 한 거의 육안으로는 보기 힘든 희고 가늘게 생긴 벌레들이었는데 이것을 알고 난 후에는 초가시가 없을 때도 초를 보면 섬쩍지근해지는 마음을 금하기가 어려웠다.

그 무렵 나는 어머니 몰래 광에 있는 초 독 뚜껑을 살며시 열어본 적이 몇 번인가 있었다. 어떤 때는 맑은 웃국 위에 떠 있는 백태 사이에 빨간 고추가 몇 꼬투리 둥실둥실 떠 있기도 하고 능금(재래종)이 껍질째 대여섯 조각 떠 있기도 했으며 때로는 색이 변한 문배가 몇 개쯤 떠 있기도 했던 것을 기억하고 있다.

이래서 나는 초 독 속의 신기로운 시각과 야릇한 초 냄새 속에 아물거리는 초가시의 본거를 어린 눈에 새겨두게 되었다. 철이 나면서부터 나도 초를 좋아하게 되었고 어머니는 아버지의 음식 성미를 닮아가는 나를 대견스럽게 생각하셨는지는 모르지만, 내가 성인이 돼서 어머니의 곁을 떠난 후에 가끔 생각나는 것은 어머니가 아마 이 세상에서 가장 내 음식 성미를 잘 알아주고 또 잘 맞춰주신 분이었구나 하는 점이다. 내가 세간을 날 때 어머니는 내가 먹고 자라난 바로 그 신기로운 초 독

의 촛밑을 나누어 나의 새 초 독을 마련해주셨는데 말하자면 부조전래
父祖傳來로 이어온 살아 있는 촛밑도 내 집에 분가를 온 셈이었다.

부산 피난살이를 하는 동안 늘 아쉬워했던 것은 서울에 두고 온 그
초 독이었다. 더구나 부산처럼 싱싱한 생선이 많은 고장에서는 음식에
초를 쓸 일이 더 많았고 그때마다 그 빙초산인가 하는 약품을 물에 타서
써야 하는 것이 늘 못마땅스러웠다.

1951년 3월, 서울이 재수복되자 공용公用으로 먼저 서울에 다녀올 일
이 생겼던 나를 보고 집 안사람은 그 초 독과 참기름을 가득 담아놓고
온 석간주 항아리가 어찌 되었나 보고 오라는 부탁을 했다. 나 자신도
두고 떠나온 다른 세간이 남아 있으리라는 것은 기대도 안 했지만 설마
그 거추장스러운 초 독은 그대로 있으려니 했던 것이다. 그러나 오히려
초 독과 석간주 항아리는 먼저 없어져 있었다. 그때 나는 누가 이 초 독
을 옮겨갔는지는 모르지만 초를 잘못 다스리면 촛밑이 달아날 것을 걱
정하시던 어머니의 말씀을 상기하면서 우리 집안에서 대를 이어온 그
촛밑이 어디서고 잘 이어지기를 바라는 마음이었다.

지금 생각해보면 나뿐만 아니라 형도 초를 매우 좋아했는데 그중에
서도 맏형수는 초 요리를 참 잘했던 것 같다. 이 맏형의 반주상에서는
늘 초 두부가 명물이었는데 나는 막내둥이였으므로 아직 어렸지만
지금 생각해보면 내 눈에도 이 초 두부가 매우 근사해 보였다. 마늘과
실파 그리고 풋고추와 고춧가루 양념을 곱게 얹어서 손바닥 두께만 하
게 길게 토막 낸 두부를 두어 토막 납작한 냄비에 놓고 알맞은 초간장으

나는 내 것이 아름답다

로 파 마늘이 아주 숨 죽지 않을 정도까지 끓인 것이었다. 여기에서 풍기는 그 싱금한 초 냄새와 양념 냄새는 늘 나를 매혹했는데 어쩌다가 형이 한 토막 잘라서 주면 나는 그 감칠맛 있는 초의 미각과 실파의 냄새가 어찌나 좋았던지 지금도 초 두부를 보면 형수의 얼굴을 먼저 생각해 내게 된다.

내가 몇 살 때나 되었었는지 확실한 기억은 없지만 사랑방에 평양에서 오셨다고 하는 노인 손님이 며칠 류留하신 일이 있었다. 그분도 초를 매우 좋아했던 모양으로 주안상이 들어가면 기름진 음식보다는 쑥갓이나 풋고추 같은 초맛을 낸 접시에 먼저 젓가락이 가고는 했다. 쑥갓을 설 데쳐서 그 잎만 숨을 죽이고 연한 줄거리는 거죽만 슬쩍 익힌 것을 초와 양념으로 간해서 무친 나물이 어찌도 좋았던지 그분은 그 나물맛과 풋고추 초절임 맛을 말끝마다 뇌까렸다. "아 고거 참, 고거 참" 하던 그 손님의 말씀을 기억할 만큼 나도 그 후 그런 것들을 매우 좋아하게 되었는데, 이렇게 담박한 초 요리의 맛을 결정적으로 지배하는 것은 역시 미묘한 초맛에 있다는 것은 두말할 것도 없다.

좋은 초를 알맞게 쳐서 풍미를 한층 돋우는 예는 한두 가지가 아니겠지만 내가 매운탕(천렵川獵국)을 좋아하는 것도 이러한 초맛에 끌리기 때문이다. 여름철에 친구들과 산간의 청류淸流를 찾아 물고기를 잡아서 손수 끓이는 매운탕 솜씨에 나는 자타가 공인하는 자신을 갖고 있는데, 이것은 물론 이것을 끓이는 여러 과정과 적기에 알맞게 써야 하는 양념맛에도 큰 요인이 있지만 역시 여기에서도 좋은 초를 알맞게 넣어 초맛

내 곁에 찾아온 아름다움

을 잘 내야 한다는 것이 하나의 요령이다.

초가 들지 않은 천렵국에 사뭇 역정을 내고 싶은 심정은 내가 그만큼 천렵국을 좋아한다는 증거라고 할 수 있겠다. 매운탕이라고 해서 덮어 놓고 매운 것은 금물이며 산간의 맑은 청류에서 잡히는 잡어로 끓일수록 그 풍미는 바다 고기나 강 고기와는 큰 격차가 있고 이러한 천렵국일수록 걸게 끓이면 격이 떨어진다.

몇 해 전 영국 배로 인도양을 거쳐 유럽에 갈 때의 일이지만 이미 양식에 싫증이 날 무렵이 되어서 문득 고국의 초맛이 간절해지곤 했는데 그때 바다 위에서 일장기를 휘날리고 지나치는 일본 배들을 볼 때마다 코끝에서 문득 왜된장국 냄새가 쿡 끼치는 듯싶었다.

그래서 일본 배만 보면 저기 "된장국이 온다"고 농담을 해서 동행 외국인들을 웃긴 일이 있었지만 근년에는 혹시 강원도 산간을 여행할 일이 있어서 맑은 물속에 노는 물고기들을 볼 때면 저기 근사한 천렵국이 있구나 싶어서 군침을 꿀꺽 삼킬 때가 가끔 있다.

발굴이니 답사니 해서 시골 여행을 할 기회가 비교적 많은 나는 우리나라 시골에서도 초맛에 굶주릴 때가 가끔 있다. 옛날에는 그렇지도 않았겠는데 꽤 큰 마을에도 재래식 초를 담아두고 먹는 집은 거의 없는 듯싶었다. 잘 해야 활명수 병 같은 조그만 유리병에 빙초산 희석한 것을 넣어놓고 주막집이나 가게에서 팔고 있으면 다행이지만 그것도 못 구할 때가 많다.

어촌에 가서 좋은 생굴이나 해삼을 만났는데 초가 없으면 맥이 빠져

나는 내 것이 아름답다

버리는 듯싶은 때가 가끔 있고, 이럴 때면 나는 어쩌다가 우리네 생활이 이 꼴이 되었나 싶어서 한탄을 해보기도 한다. 나는 가끔 한곳에 며칠이고 머무를 예정이 서 있을 때면 집에서 초 병을 여장 속에 숨기고 가는 일이 가끔 있지만, 그런 때에는 또 공교롭게 초맛을 낼 만한 대상이 얼어걸리지 않아서 헛수고를 할 때가 있는 것이다.

　나는 가끔 생각해보지만 그놈의 빙초산을 우리 백성들이 안 먹게 돼야겠다는 것이다. 그 옛날 조상들은 그리도 좋은 초를 집집마다 담아서 서로 초맛을 자랑했는데 오늘의 이 꼴이 무엇이냐는 말이다.

　이제는 벌써 타계했지만 낙원동에 초맛을 매우 아끼는 사람이 있었다. 어느 날 하오 우연히 찾아간 나를 반겨서 양주와 중국 요리를 대접받았는데 내가 초를 좋아하는 줄 알고 있던 그는 나에게 특별히 서비스할 것이 있다면서 벽장을 더듬어 빈 양주병 하나를 들고 나왔다. 나에게 조금밖에 없으니 맛만 보라면서 자랑스럽게 숟가락에 받아서 빈 접시에 따라주었는데 그때 벌써 훈훈히 끼쳐오는 초 향기가 보통이 아니었다. 그는 벌써 몇 해 전인지 잊어버렸지만 포도즙을 내서 땅속에 묻어두었던 것은 깜박 잊어버려진 채 몇 해 만인 요즈음에야 생각이 나서 파냈노라면서 이것이 바로 포도초로 변한 것이라고 했다. 과연 희한한 초맛이었다. 6·25 통에 없어져버린 우리 집 촛밑도 그동안에 어찌어찌 마련해서 새 초 독이 생겼고, 요사이는 꽤 향기로운 초를 먹을 수 있게 되었지만, 그 포도초의 별미가 몇 해가 지난 오늘도 잊히지 않는 것은 결코 기분에서 오는 것만은 아니다. 겨우 병에서 한 숟가락을 따라서 나에게

내 곁에 찾아온 아름다움

맛보이던 그 귀한 초를 그는 과연 다 먹고 세상을 떠나간 것인지 세상은 야릇한 초맛 같기만 하다.

네덜란드에 머무르고 있을 때의 일이었다. 5월이 되면 네덜란드의 어장에서는 비웃(청어)잡이가 해금되고 이 첫 비웃은 으레 여왕에게 먼저 진상을 하는 것과 함께 거리에는 비웃이 확 터져 나온다.

비웃이 그리 신기할 것은 없지만 네덜란드 사람들은 5, 6월에 걸쳐서 이 비웃을 초절임해서 날것으로 먹는 것을 큰 풍미로 삼고 있었다. 서울로 치면 명동 입구나 소공동 같은 거리에 이 비웃 초절임을 손수레에 싣고 나와서 예쁜 아가씨나 아주머니 들이 노점을 벌이는 것이다.

요즘 서울의 골목길에서 흔히 볼 수 있는 흡사 대폿집 손수레나 우동집 손수레와 같은 차림에 한 뼘가량의 온 마리의 비웃들을 재어놓고 파는데, 지나는 신사숙녀들은 거리낌 없이 이 손수레에 다가서서 한 마리씩 사들고 그 자리에서 꼬리를 잡고 위통부터 질근질근 씹어 먹기 마련이다.

우리나라에서는 그다지도 비린 이 비웃이 네덜란드에서는 왜 이다지도 안 비릴 수가 있는 것인지 참으로 희한한 일이었다. 이 비웃을 네덜란드 사람들은 '헤링'이라고 부르고 있었지만 에트랑제인 나도 길가에서 무수히 이 헤링을 통째로 삼키는 재미를 톡톡히 봤던 것이다.

사람에 따라서는 제 나름의 다른 맛을 재미 보는 것인지 모르지만 나는 이 헤링을 절인 초맛과 고소한 비웃 맛의 희한한 조화를 즐겼던 것이다. 두 손끝으로 꼬리를 잡고 통째로 먹고 나면 손가락에 묻은 촛국물을

나는 내 것이 아름답다

손수레에 걸린 큰 수건에 누구나 쓱쓱 닦고는 물러나게 마련이었다.

이런 손수레 노점에는 으레 촛국에 담은 오이피클(우리나라 오이지와 비슷함)을 따로 놓고 파는데 대개 이 피클을 하나씩 통째로 먹는 사람도 있고 맥주를 한 병 마시는 사람도 있다. 어쨌든 그 비린내 나는 비웃을 비린 줄 모르고 또 창피스러운 줄 모르고 큰 거리에서 통째로 씹어 먹는 진경은 네덜란드의 명물 중에서도 두드러지게 풍류적인 정취라고 해야 겠다.

이 헤링 철이 되면 네덜란드는 바야흐로 튤립의 계절이 되어서 거리 마다 튤립이 그림처럼 피어나고 신록의 훈풍이 훈훈한 속에 헤링의 맛은 한층 산뜻한 듯싶었다. 처음에는 큰 거리에서 입을 하늘로 떡 벌리고 헤링꼬리를 들기가 민망스러워서 호텔이나 레스토랑에서 시켜 먹어보 았더니 거리에서 먹던 그런 맛은 찾을 수가 없고 값은 왜 그리도 비싸던지 그 후는 거리로 진출했는데 나와 동행해서 헤이그에 머무르고 있던 K씨는 거리를 지나다가 헤링 손수레를 만나기만 하면 그대로 지나치지를 못할 만큼 좋아했다. 동병상련인 나는 맘속으로 과연 초맛의 마술이란 대단한 것이로구나 싶어서 고소苦笑한 일이 한두 번이 아니었다.

헤이그를 떠난 후에도 나는 헤링 맛을 잊을 수가 없었다. 파리에 머무는 동안 나는 병에 담아 파는 토막 친 헤링을 적잖이 사 먹게 되었는데, 이 병에 넣은 헤링에는 적당히 오이피클을 섞어 넣어서 제법 암스테르담이나 헤이그에서 먹던 헤링의 추억을 되살려주었고 따라서 고국의 초맛에 대한 향수도 이것으로 좀 풀 수 있었다. 파리에는 좋은 초 종류가

내 곁에 찾아온 아름다움

매우 많아서 프랑스 요리에서도 가끔 근사한 초맛을 맛보게 되었는데 어릴 때부터 코에 익은 능금초가 가장 반가웠고, 그 기름진 돼지발 쪽을 통째로 초를 쳐서 만든 음식이 때때로 내 식욕을 돋우어주었다. 그 언젠가는 서울서 김을 부쳐왔는데 서울서처럼 구워 먹을 수도 없고 김밥을 만들 도리도 없어서 능금초에 슬쩍 찍어 먹는 버릇이 생기게 되었다.

나는 지금도 김을 생초에 찍어 먹는 버릇이 있는데 그것은 파리에서 익힌 것이다. 초를 많이 먹는 것은 여러모로 몸에 좋은 것이 아니라고 하니 이제 초를 좀 삼갈 생각을 하지만 나로서는 아마 술이나 담배를 끊기보다 오히려 더 힘든 시련이 되는지도 모른다고 생각된다. 초는 기름이나 간장과도 달라서 인류의 식생활 미각에 이것이 받아들여진 후 먹는 즐거움의 폭과 깊이는 아마 급속도로 세련을 가져왔을 것이다. 따라서 요리가 발달된 나라, 예를 들어 프랑스·중국·한국·일본 같은 나라의 요리는 초맛을 잘 가누는 데에서 그 미각의 폭과 깊이가 늘어난 것이 아닌가 한다.

이렇게 써놓고 보면 세상에서 너만이 초맛을 아느냐고 비웃을 사람이 많겠으나 어쨌든 나는 초 당원黨員의 한 사람으로서 평범한 이야기를 여기에 엮어보았을 뿐이다.

나는 내 것이 아름답다

03

아름다운 인연, 그리운 정분

그해 봄가을이 가고
또 겨울이 왔고
나는 음산한 겨울비 뿌리는 파리에서
마로니에 낙엽을 밟으며
서울의 벽오동관 생각을
잊은 날이 없었었다.
할 이야기도 쌓이고
보일 것도 많아서
혼자 거리를 걸으면서도
그분과의 마음속 대화로
외로운 줄을 모를 때가 있었었다.
내가 서울을 떠날 때
그분이 전송해주었는데,
우리는 차 속에 나란히 앉아
서로 차고 있던 팔뚝시계를
바꾸어 차면서
오고 가는 마음속의 대화가 있었었고
그 무묵한 대화가 이승에서의
마지막 대화가 될 줄은
꿈에도 몰랐었다.

수화
김환기 형을

생각하니

수화 형이 세상을 떠난 지 어느덧 10년이 되었다. 10년이면 강산도 변한다는데 10년 동안 수화 형이 그리도 아끼고 사랑하던 조국도 크게 자라났고, 수화 형을 그리는 애틋한 친구들과 제자들에게도 많은 변화가 있었다. 수화 형도 저승에서 우리들의 모습을 지켜보고 있으리라고 나는 믿는다.

이제 수화 형을 못 잊어 하는 우리들 몇몇 친구들이 발기를 해서 형의 10주기 기념 전람회를 마련하면서 가슴속에 벅차게 오고 가는 정이 한층 마음 아픔을 느끼고 있다. 그동안 수화 형에 대한 화가로서의 인식이 날로 새로워지고, 따라서 우리 현대미술에 끼친 공헌도 살아생전보다 한층 높이 우러르게 되었는데, 이것은 수화 형의 예술 자체도 그러하

아름다운 인연, 그리운 정분

거니와 수화재단을 설립·운영하는 데 이바지한 미망인 김향안金鄕岸 여사의 줄기찬 내조의 힘이 매우 큰 줄로 나는 믿고 있다. 수화 형에 대한 이러한 새로운 인식은 물론 예술가로서의 수화와 한국 멋의 화신이라고도 할 수 있는 수화 형의 인품을 그리는 뜻도 매우 큰 것이 사실이다.

한국미의 특질이 논의될 때마다 그 대상으로 늘 폭넓게 다루어지는 것이 우리 '멋'의 세계이다. 이 멋에 대해서 많은 학자와 시인 들이 그때마다 함축이 깊은 이론들을 세상에 펴왔지만 실상 알 듯싶으면서도 아리송하고 잡힐 듯싶으면서도 만져지지 않는 것이 멋의 세계이다. 이것은 아마도 우리의 멋이 지닌 멋이라고도 할 수 있을 것 같다. 우리의 멋이란 미술에도 문학에도 그리고 음악과 무용에도 흥건하게 스며 있지만, 세상을 살아가는 어떤 인간상 속에서도 그것을 실감할 때가 많다.

10년 전 이역에서 수화 형이 기세棄世했다는 전갈을 듣는 순간에도 나는 '멋'이 죽었구나, '멋쟁이'가 갔구나 하는 허전한 생각을 먼저 했었다. 수화는 그 그림에도 작게는 한국의 멋, 크게는 동양의 멋이 철철 흐르고 있지만 인간 됨됨이와 그 생활 자체가 멋에 젖어 사는 사람이었다.

그의 수필은 그 독특하고도 간결한 문장부터 내용에 이르기까지 그대로 아름다운 산문시요 그대로 멋이었다. 즉 그는 한국의 멋을 폭넓게 창조해내고 멋으로 세상을 살아간 참으로 귀한 예술가였다. 내가 굳이 그를 화백이라고 부르지 않는 것은 그의 사색과 예술가적 폭이 그렇게 매우 넓기 때문이다. 멋쟁이라고 부르기에는 어의가 너무 속된 것 같지만 참 아름답고 희떠운 사람이었다. 동양미를 꿰뚫어보는 그의 안목도

나는 내 것이 아름답다

매우 높아서 그가 좋아하는 동양 그림과 글씨도 그 테두리와 차원이 분명했고 또 조선의 목공이나 백자의 참맛을 아는 귀한 눈의 소유자이기도 했다. 그가 평범한 돌 한 쪽이나 나무토막 하나를 어느 자리에 자리 잡아 놓아도 그대로 그것은 멋일 수 있었고 또 새로운 아름다움의 창조였으며, 그의 껑청거림이나 음정이 약간 높은 웃음소리나 말소리의 억양도 멋의 소산이라고 할 만큼 그는 한국의 멋으로만 투철하게 육십 평생을 살아나간 사람이다.

언제던가 그가 나에게 "글을 쓰다가 막히면 옆에 놓아둔 크고 잘생긴 백자 항아리의 궁둥이를 어루만지면 글이 저절로 풀린다"라는 말을 하여 함께 폭소를 한 일이 있다. 내가 지금 우리 후배들에게 써 남기고자 하는 말은 수화는 이렇게 여러모로 우리 사회에서 귀한 사람이었다는 점이다. 오늘날의 한국인은 그 어느 때보다도 좀더 긍지를 갖고 자신 있게, 즐겁게 그리고 아름답게 세상을 살아가는 참다운 인간상이 매우 요긴하다고 생각하는 까닭이다.

10년 전 7월 30일, 신문회관에서 있었던 추모식 자리에 앉아서 나는 귀한 사람을 귀한 줄 알아야겠다는 생각과 함께 그가 그리도 그리던 고국에 그의 유해나마 맞이하지 못하는 아쉬움에 마음이 아팠고, 그 멋진 아호 '수화'가 뜻하듯이 그는 우람하고 잘생긴 교목처럼 사색하는 많은 젊은이들이 우러를 수 있는 멋쟁이였음을 다시금 되새기게 된다.

해방 전부터 수화라는 멋쟁이 화가가 있다는 것은 먼눈으로 알고 있었지만 정작 그와 내가 어울리게 된 것은 부산 피난처에서였다. 그는 나

아름다운 인연, 그리운 정분

보다 몇 해나 연장이었으므로 나는 그를 형처럼 느낄 수 있었고, 무슨 심사니 무슨 모임이니 해서 만나는 동안 함께 마시고 웃는 사이가 되었는데, 그가 긴 목을 빼고 껑청거리며 학춤을 춘다든지 장구통을 메고 목청을 뽑아 〈박연폭포〉를 부르게 되면 나는 더없이 즐거웠다. 가끔 조선자기나 목공예에 이야기가 미치면 대번에 우리들은 신명이 나서 시간 가는 줄 모르고 걸걸거리고 웃고는 했는데, 말하자면 나는 그의 멋진 그림이나 좋은 산문에도 매혹이 되었지만 전통적인 동양의 미나 한국의 멋, 특히 한국 공예미의 참맛을 꿰뚫어보는 그의 뛰어난 안목이 우리들 사이를 더 빨리 좁혀주었다고 생각한다.

부산 피난살이 동안은 서로 집으로 찾아다닐 형편이 못 되어서 대폿집이나 사무실에서 만났는데, 그 무렵 우리 박물관은 피난살이의 무료함도 메울 겸 박물관 부산본부 사무실 한 층을 치우고 국립박물관 화랑을 마련해서 국립박물관으로서는 파격적인 '현대 작가 초대전'을 비롯해서 현대미술 전람회를 몇 번인가 꾸몄다. 그때 재부산 중진 화가들이 박물관에 자주 모이곤 했는데 이중섭李仲燮을 나에게 자주 데리고 온 이도 바로 수화였다. 이 박물관 화랑에서 두어 번 화가들이 모여 석양배판을 벌인 일이 있었고, 이중섭이 거나하게 취해서 그 구성진 목청으로 〈산타루치아〉나 〈내 고향 남쪽 바다〉를 들려준 것도 그 시절의 일이다. 그때 누구니 누구니 해도 이중섭이나 장욱진張旭鎭을 마음으로 아긴 사람도 수화였던 듯싶다.

수화가 서울에 수복한 것은 나와 거의 같은 시기였으니까 아마 1953

나는 내 것이 아름답다

년 가을이나 1954년 봄쯤이었고, 서울에 돌아온 수화는 버리고 갔던 성북동 집을 매만지기에 한동안 여념이 없는 듯이 보였다. 가끔 찾아가 보면 그 한옥집의 제맛도 살리고 기능도 높이는 방향으로 화실을 꾸미고 있었고, 좁은 앞뜰이지만 돌 하나, 풀 한 포기까지 수화다운 분위기를 차곡차곡 가꾸어나가고 있었다. 그와는 가끔 거리에서 만나 부추잡채 안주에 배갈로 석양배를 즐겼는데, 때때로 그는 나를 성북동 자기 집 이웃으로 이사하라고 권했고 나를 위해서 그는 그의 바로 이웃집을 비롯해서 그럴싸한 집들을 몇 번이나 찾아서 보여주기도 했다. 그때만 해도 성북동 골짜기가 너무 호젓해서 나의 집 식구는 늘 술에 취해 늦게 돌아오는 나를 탓 삼아서 좀처럼 성북동 이사를 동의하지 않았다. 그래서 성북동 수화 이웃으로 이사하는 일은 유산이 되었다. 그가 영영 가버린 지금 생각하면 그때 그랬더라면 하는 아쉬움이 새삼스러워진다.

홍대 미술학부장을 거쳐서 홍대 학장을 하는 동안 그는 재단 부실로 마음고생도 많이 했고 그때마다 "거지 같은……" "거지 같은……" 하는 식의 그의 개탄이 흘러나왔는데, 작가적인 그의 기질 때문에 일어나는 갈등도 이만저만이 아니었다. 내가 홍대의 미술사 강의를 맡은 것은 1954년 홍대가 서울에 수복한 직후인 종로 우미관 골목 시대부터였다. 수화가 학장을 하는 동안에는 나에게 자유 강의 시간을 한 주일에 두 시간씩 넣어주어서 내 생각 내키는 대로 매우 유쾌한 프리 토킹을 할 수 있었고 '동양 미술 사상'이라는 시간도 한 주일에 한 번씩 넣어주어서 더 바쁘기는 했지만 그러한 일은 수화니까 할 수 있었던 재량이었다.

아름다운 인연, 그리운 정분

어느 해인가 그가 프랑스 유학에서 돌아와 귀국전을 가졌을 때 그는 나에게 은근히 화평을 해달라고 했고 나는 그때 "불란서 물을 잠시만 마시고 와도 모두 그림들이 홱 바뀌는데 수화 그림은 조금도 변하지 않아서 나는 좋다"고 했더니 그는 그 말에 의기투합해서 "기실은 불란서에 가서 나의 개인전을 갖기 전까지는 그곳 작가들 그림에 물들까봐서 전람회 구경도 안 다니고 나를 지키느라 매우 애를 썼다"라고 실토하기도 했다.

그 무렵 수화는 미술 평론의 육성을 걱정해서 평론인협회의 산파 역을 다했고 번지수가 다른 내가 초대 미술평론인협회장을 한 2년 하게도 되었다. 그 후 이 평론인협회도 또 흐지부지돼버리고 말았지만 이러한 일도 수화다운 일 중의 하나였다.

그가 미국으로 떠나던 날, 천장이 얕은 좁은 지프차 속에서 그 큰 허우대를 활등처럼 구부리고 같이 앉아 공항으로 나가는 동안 그는 털썩거리는 차 속에서 몇 번이고 "거지 같은……" "거지 같은……" 하는 식의 알 듯 모를 듯한 허텅지거리를 뇌까렸고, 나는 수화에게 너무 오래 있지 말고 빨리 돌아오라고 당부를 했다.

내가 분주하게 지내느라 나도 모르게 한동안 그를 잊고 지낼 무렵이 되면 문득 반가운 편지를 보내주곤 했는데 그 편지 한 모퉁이에는 가끔 그 멋진 '컷' 그림을 그려 넣어서 나를 즐겁게 해주기도 했다. 게으르기만 한 나는 편지 답장을 거를 때도 있었지만, 그는 서울에 현대미술관 하나 만들자는 자상한 계획을 몇 번이고 의논해오고는 했다. 내가 답장

나는 내 것이 아름답다

을 쓸 때면 어서 돌아오라는 당부를 잊지 않았지만 지금 생각하면 그가 세상을 떠나기 전 해 이른 봄, 그의 마지막 편지를 받고도 미처 답장을 쓰지 못한 채 게으름을 피우는 동안 그는 그리도 간절하게 그리던 고국 산천과 친구들을 버리고 만리 이역에서 눈을 감았던 것이다. 그에게 보내는 나의 마지막 편지 답장이 지금 쓰는 이러한 글로 대신할 수밖에 없게 되었으니 인생이란 너무 허무하다고 할 수밖에는 없다.

이번 '김환기 10주기전'은 우리들 옛 친구들의 감회도 간절하지만 수화가 아끼던 제자들과 후진들에게 주는 감명도 한층 새롭게 되어서 우리의 화단에 새로운 기름진 밑거름이 되리라고 나는 믿는다. 이 10주기 기념전이 계기가 되어서 수화의 공헌과 그 인간상에 대한 새로운 인식의 폭이 넓어질 것을 다시금 빌면서 수화에 대한 나의 간절한 추모의 정을 여기에 담는다.

아름다운 인연, 그리운 정분

장욱진,

분명한 신념과
맑은 시심

장욱진 같은 작가가 오늘의 서울 화단에 있다는 것은 정말 즐거운 일
이다. 나는 작가로서의 장욱진을 더할 나위 없이 좋아하고 또 친구로서
의 장욱진을 덮어놓고 아끼는 사람이다. 내가 장욱진과 사귄 것은 아마
1946년 무렵부터였으니까 30여 년이 되어온다. 그동안 오가는 정이 글
이나 말로 이루어진 적은 없었다. 그러나 아마도 우리들은 이심전심으
로 서로의 마음을 읽어왔던 것 같다. 오래 안 만나도, 번거로운 말을 빌
리지 않더라도 참 희한하게 우리의 맑은 우정은 식기는커녕 나이 들수
록 더 진해지는 것만 같다.

　따지고 보면 실상 나는 장욱진만 좋아하는 것이 아니라 그 일가족을
모두 좋아하고 있다. 그 까닭은 간단하다. 그 온 가족이 그의 아내로서,

그의 아들딸로서 예술가 장욱진을 지극히 공경하고 더할 나위 없이 그 뜻을 잘 받드는 까닭이다. 몇 해 전 가을 동아일보에 예술가의 아내로서 취재된 그 부인의 말을 읽으면서 나는 다시금 장 화백은 정말 행복하구나 하는 생각과 부럽구나 하는 생각을 번갈아 했었다. 부인의 말 중에는 이러한 구절이 있었다.

"장 선생은 도와드릴 건 아무것도 없어요. 혼자 하시고 싶어 하는 일을 할 수 있도록 내버려둔 것뿐이에요. 그분이 남이 안 하거나 못 하는 일을 멋대로 하실 수 있도록 바라볼 뿐이에요. 무엇보다 괴로울 때는 그분이 작품이 안 되고 내부의 갈등이 심해지면 스무 날이고 꼬박 술만 드실 때입니다. 그때는 소금조차도 한번 안 찍어 잡수시지요. 술로 생사의 기로에서 헤맬 때가 한두 번이 아니었어요. 숫돌에 몸을 가는 것 같은 소모, 그 후에는 다시 캔버스에 밤낮없이 몰두하시지요. 옆에서 보면 가슴이 미어집니다."

그렇게 뼈를 깎고 살을 저며내는 시련 속에서 장욱진은 투철하게 그의 예술과 인생을 가늠해온 것을 나 자신도 늘 먼발치로 바라보고는 했다. 찾아가보고 싶을 때가 있어도 참아야 할 때가 있었고, 아는 체를 안 해야 된다고 판단했을 때는 짐짓 무관심한 척하기도 했다. 부인이나 따님들이 장 화백을 아끼는 간절한 소망에 비하면 아무것도 아니지만, 나는 장욱진이 지금 그림을 그리고 있다는 사실만으로도 충분히 즐거울 수 있었고 마음이 느긋할 수도 있었다. 사람이 사람을 안다는 일이 얼마나 어렵고 또 사람이 사람을 진정 아낀다는 일이 얼마나 고되고 힘든 일

아름다운 인연, 그리운 정분

인가를 나는 장 화백 부인에게서 지금도 절절하게 교시받고 있다고, 혼자 맘속으로 다시금 뇌까려보고 있다.

화가가 화가답게 세상을 살아간다는 것은 매우 소중한 일이다. 시인이 시인다운 생활이 없이 시인일 수 없다는 말과 다를 바가 없기 때문이다. 생각해보면 예술이란 하루아침의 얄팍한 착상에서 이루어지는 것도 아니며, 재치가 예술일 수는 더욱이 없는 일이다. 참으로 자나 깨나, 앉으나 서나 그것만을 생각하고 그것만을 위해서 한눈팔 수 없는 외로운 길을 심신을 불사르듯 살아가는 그 자세야말로 정말 귀한 예술의 터전일 수 있다고 나는 믿고 있다. 화가 장욱진은 바로 그러한 사람이기 때문에 나는 그를 아낀다. 모름지기 그를 좋아하는 많은 사람들도 아마 그러한 마음이리라고 나는 짐작하고 있다.

세상에는 장욱진을 무척 좋아하는 사람들도 많고 또 그를 따르는 젊은 사람들이 많은데 이것은 결코 인기 따위의 속된 낱말로는 풀이될 수가 없다. 그는 샘을 모르고 세상을 살아왔고 또 샘을 모르고 그림을 그려온 사람이다. 여기에서 샘이라 함은 명리와 생명과 돈덕을 모두 아우른 뜻이 되지만, 그는 정말 거기에 곁눈질을 할 줄도 모르고 세상을 지내왔음이 분명하다.

말하자면 그의 육십 평생은 단지 그림을 그리기 위해서 모두를 걸고 살아온 것과 다름이 없다. 이 각박한 인심의 소용돌이 속에서 욕심을 잊고 세상을 살아간다는 일이 자랑거리가 될 수 있느냐는 비판을 할 사람도 있을 듯싶고 또 그러한 그의 자세가 인기 관리가 아니냐고 혹시 오해

할 사람이 있을지도 모른다.

그러나 실상 그는 그러한 삶의 자세를 자랑삼아서 택한 것도 아니요, 그것을 돋보이게 하려는 생각은 아예 할 줄도 모르는 단순한 사람이다. 명리나 재물을 위해서는 친구마저 밟고 넘어서는 일이 허다한 이 세태 속에서 정말 티 없는 삶을 촛불 닳듯 소모해가는 화가가 장욱진이다. 그는 그 수많은 상, 그 많은 영예의 길에 세속적인 눈길을 돌린 일도 없고 또 그것이 없어서 서운해하는 일은 있을 수도 없는 사람이다.

세상에는 장욱진을 동심의 즐거움, 치기의 아름다움으로 화단에 서 있는 작가라고 생각하는 사람들도 있는 것 같다. 그러나 장욱진은 결코 어린이 같은 어른의 조형이나 짐짓 치기의 잔멋을 부리려는 사람이 아니다. 장욱진은 철학자도 시인도 아니지만, 화가가 외곬으로 다다를 수 있는 분명한 인생관과 예술관 그리고 마치 그 어느 신심의 깊이에도 비길 수 있는 간절하고도 맑은 시심과 그 예술에 대한 신념을 굽힐 줄 모르는 사람이다.

장욱진이 스스로 그 소신을 밝힌 글은 그리 많지 않지만, 1969년 4월과 5월에 걸쳐서 동아일보 '서사여화書舍餘話'에 쓴 몇 편의 글은 화가 장욱진을 옳게 이해하는 데에 더할 수 없는 도움이 되는 좋은 글들이었다. "나는 심플하다"로 시작하는 '표현'이란 제목의 글발 속에는 동심도 치기도 아닌 자신의 인생과 조형에 대한 준엄한 그의 자세가 역력하게 기록되어 있다.

특히 "표현은 정신 생활, 정신의 발현이다. 표현이 쉽고도 어려운 것

아름다운 인연, 그리운 정분

은 자기를 내어놓는 고백이 되기 때문이다. 단지 물감만을 바른다 해서 표현일 수 없으며 자기를 정직하게 드러낸 고백이 될 수도 없는 것이다"라 한 대목은 사람은 자기 일과 자기 자신에 대해서 보다 더 엄격하고 또 냉정할 줄 알아야 될 것과, 알고 깨달아서 행하는 경지는 사물의 밑바닥과 촉감부터 갖추어 알아야만 함을 뜻할뿐더러, 그렇게 알기 위해서는 모든 사물을 철저히 보는 사랑이 깃들어야 된다는 주장과 더불어 예술에 대한 분명한 자세의 표리를 이루는 것이다.

또 '그림과 술과 나'라는 제목의 글 서두를 읽어보면 "40년을 그림과 술로 살았다. 그림은 나의 일이고 술은 휴식이니까. 사람의 몸이란 이 세상에서 다 쓰고 가야 한다. 산다는 것은 소모하는 것이니까. 나는 내 몸과 마음을 죽을 때까지 그림을 그려 다 써버릴 작정이다. 남는 시간은 술을 마시고. 옛말이지만 '고생을 사서 한다'라는 모던한 말이 있다. 이 말이 꼭 들어맞는다. 그림과 술로 고생하는 나나 그런 나의 뒤치다꺼리를 하는 내 처나 모두 고생을 사서 하는 것이리라. 그래도 좋은데 어떡하나. 난 절대로 몸에 좋다는 일은 안 한다. 평생 자기 몸 돌보다간 아무 일도 못 한다"라고 적고 있다.

자칫하면 술로 자학이나 하는 화가로 알기 쉬운 장욱진은 결코 최북崔北이나 장승업張承業 같은 기인일 수는 없다. 그는 그처럼 인생과 예술에 대한 한계와 뜻이 분명하게 서 있을뿐더러 조금도 세상을 비뚤어진 자세로 바라보거나 무작정 자포자기하는 따위의 사람이 아니기 때문이다.

그동안 내 마음을 건드려준 그림들이 많이 있었지만, 간추려진 인간

나는 내 것이 아름답다

상에 바치는 간절한 그의 사랑에 가슴이 뭉클해질 때가 많다. 하고많은 그의 작품 중에서도 유달리 나에게 감명을 준 작품은 소박한 보살상으로 표현된 〈진진묘眞眞妙〉[1]와 옹기종기 그의 한 가족이 모여 선 〈가족〉 그리고 벼가 누렇게 익은 들길 위에 그 독특한 팔자걸음으로 휘청거리며 나선 〈자화상自畫像〉 등이다.

그 부인의 얼굴을 어진 보살부처님으로 본 그 착하고도 올바른 마음의 눈 그리고 굽이굽이 먼 들길에 나선 스스로의 메마른 모습에 대한 되새김에서 나는 오히려 홀로 희희낙락하는 소신의 작가 장욱진의 독왕고예獨往孤詣하는 참모습을 보는 듯싶기 때문이다.

1 부인의 초상.

아름다운 인연, 그리운 정분

간송 전형필과

벽오동
심은 뜻

흰 눈발이 휘날리는 세모에 고궁 뒤뜰을 바라보면서 나는 지금 거기 서 있는 억척스러운 한 그루 교목의 검은 그림자에 야릇한 호소를 보내는 마음이 된다. 지나온 세월을 차곡차곡 더듬어보면 내 인생을 스치고 지나간 소중한 얼굴들이 적지 않이 있었던 것 같기도 하고, 어찌 생각하면 너무나 허전했던 나의 과거가 서글프게 느껴지기도 하기 때문이다. 나이 들면서 생각하는 사람의 대상도 자꾸만 달라져갈뿐더러 그 얼굴의 수효가 자꾸만 줄어드는 것도 아마 세월의 탓만은 아닌 모양이다. 말하자면 내 잠재의식은 부지불식간에 내 과거의 인간관계를 스스로 분석해보고 또 재평가하면서 내 인생과 함께 그 얼굴들이 저절로 정리되고 있다는 뜻이 될는지도 모르는 일이다.

나는 내 것이 아름답다

어제도 퇴근길에 어수선한 세모의 네거리에 서서 지금 내게 생각키는 것은 누구의 얼굴이냐고 자문자답을 해보았고 그 자답이 옛 애인의 얼굴도, 가족의 얼굴도 아닌 한 선배의 얼굴이었다는 데 스스로 놀랐다.

그분을 처음 만난 것은 1950년 4월, 그때 경복궁 안 국립박물관에서 열린 국보특별전시회장에서였으니까, 그분과의 이승에서의 인연은 그분이 돌아간 1962년 1월 26일까지 불과 12년간의 지기였다. 6·25 사변의 회오리 속에서 그분과 나는 민족 문화재를 지키느라고 보람을 같이했으며, 부산 피난살이를 겪으면서 한층 가까워진 그분과의 마음의 거리를 나는 오붓하게 느끼고 있었다. 늘 봄처럼 온후한 얼굴, 만년 청년처럼 젊은 모습 그리고 드물게 보는 맑고 따뜻한 인품으로 나는 사뭇 감싸이는 듯만 싶었다.

서울에 돌아온 후 우리는 거의 날마다 만나야만 했고 내가 그분을 찾아가지 않으면 기어코 나의 퇴근길을 고궁 앞뜰에서 그분이 막아서거나 삼청동에 있던 나의 구식 초옥까지 찾아오곤 했다. 내가 유럽으로 떠나던 해 이른 봄, 미끈한 벽오동 큰 묘목 한 그루를 구해서 벽오동이 없는 그분의 서재 '벽오동관碧梧桐館(그분의 서재에는 완당의 벽오동관 편액이 걸려 있었다)' 앞뜰에 심어드렸더니 그 이듬해 봄 헤이그로 보내온 그분의 서신에서 벽오동이 탐스럽게 잎을 피웠다 했고, 나는 그 글월을 읽으면서 어서 그 벽오동이 크게 자라 온 뜰을 덮어서 벽오동관의 주인 구실을 해야지 하며 마음이 느긋해지기도 했다.

그해 봄가을이 가고 또 겨울이 왔고 나는 음산한 겨울비 뿌리는 파

아름다운 인연, 그리운 정분

리에서 마로니에 낙엽을 밟으며 서울의 벽오동관 생각을 잊은 날이 없었다. 할 이야기도 쌓이고 보일 것도 많아서 혼자 거리를 걸으면서도 그분과의 마음속 대화로 외로운 줄을 모를 때가 있었다. 내가 서울을 떠날 때 그분이 전송해주었는데, 우리는 차 속에 나란히 앉아 서로 차고 있던 팔뚝시계를 바꾸어 차면서 오고 가는 마음속의 대화가 있었고 그 묵묵한 대화가 이승에서의 마지막 대화가 될 줄은 꿈에도 몰랐었다.

그해 섣달부터 그분의 서신이 드물어졌고 집에서 오는 소식 속에 그분의 건강이 순조롭지 못하다는 소식이 있었다. 그래도 나는 프랑스의 시골 사적지를 여행하면서 서울에 가면 그분에게 드릴 선물감으로 잘생긴 수석을 찾기에 마음이 다사로웠고 동행자의 핀잔을 받으면서까지도 나는 돌 찾는 일을 멈추지 못했다.

드디어 이듬해 2월 초의 어느 날, 나의 파리 우거에는 놀라운 소식이 전해져왔다. 그날도 파리의 하늘은 잔뜩 찌푸려 있었고 흰 눈발이 날리고 있었다. 어느 친구가 그분의 불행을 암시해주면서 나를 위문하는 글발을 보낸 것이다. 나는 그날 진눈깨비 뿌리는 몽소 공원의 젖은 낙엽을 밟으면서 흐르는 눈물을 멈출 수가 없었다. 지금 생각해도 이상한 일은 그 화려한 파리의 네거리 잡답雜沓[1] 속에 설 때마다 한층 더 큰 슬픔이 엄습해와 걷잡을 수가 없었다는 것이다.

나는 그때 모든 것을 잃었다는 느낌을 갖고 있었다. 그분을 위해서

[1] 사람들이 많이 몰려 북적북적 복잡함.

나는 내 것이 아름답다

구라파의 시골 구석구석에서 찾아 모은 잘생긴 돌들은 주인을 잃었고, 나는 나를 알아주는 가장 귀한 분을 그렇게 잃게 된 것이다. 서울을 떠날 때 묵묵한 무언의 대화 속에서 예삿일처럼 바꾸어 찼던 팔뚝시계를 다시금 쓰다듬으면 적막과 슬픔이 자꾸만 샘솟고는 했다.

그분의 벽오동관은 이제 헐려서 큰길로 변해버렸고, 내가 심어드린 그 벽오동 한 그루는 유가족의 이사에 따라 전전하다가 서울 가회동 미망인댁 앞뜰에서 시들었고, 그 잔해를 몇 해 전 내 눈으로 확인하면서 함께 허전한 나의 인생을 다시 한 번 맘속으로 울먹였던 것이다.

그분은 바로 한국 최대의 미술품 소장가이자 육영 사업과 문화재 보존 사업에 큰 발자취를 남긴 인격자 간송澗松 전형필全鎣弼 선생이다.

청전 이상범,

그 스산스럽고
조촐한 산하

청전青田[1]은 한말의 가난한 시골 서민으로 태어나서 서민이 타고난 애환을 속속들이 맛보면서 그것을 이겨낸 입지전 속의 서민 예술가였다. 우리 풍토 속에서 흔히 볼 수 있는 스산스럽고도 단조로운 정감이 지닌 아름다움의 뜻과 그 속을 걸어가는 조촐한 삶의 정서를 청전만큼 간절하게 느낀 예술가도 그리 흔치 않을 것이다.

곰곰이 헤아려보면 그 외로운 예술의 길을 그토록 조촐하게 즐기면서 살아간 가식 없는 인간상을 접하기란 결코 쉬운 일이 아니다. 그분의 화폭들은 바로 그러한 인품을 드러내주었으며, 그분은 그야말로 타고

1 이상범 李象範의 호.

나는 내 것이 아름답다

난 팔자대로 서민적인 생활 감정을 가꾸면서 그것을 예술로 이끌어올린 분이었다.

그분의 작품들은 어느 것을 보아도 평범하고 예사로운 한국 산하의 점경이며, 그것을 그분이 얼마나 아끼면서 객기나 아첨 없는 작품으로 가꾸어왔는가를 한눈에 느낄 수가 있다. 그는 잔재주로써 짐짓 관념적인 산수미를 꾸며내는 일이 없었으며, 따라서 그의 산수 속에는 경승이란 것이 거의 없었다.

어떤 사람들은 청전의 작품이 너무나 천편일률로 변화가 없다고들 지적한다. 밋밋하고 황량한 등성이나 벌판, 지붕이 찌그러진 산거나 외딴집, 묵묵히 집으로 돌아가는 외로운 촌부들 같은 연작들을 일컫는 말이다. 살펴보면 그가 남긴 화조류는 매우 드물뿐더러 산수 속에 특별한 수석의 아름다움이나 뛰어난 경승을 담으려 하지도 않았다.

청전이 더러 금강산을 그린 일이 있기는 하지만, 그 자신 금강산 같은 경승 그림에 그다지 의욕을 보이지 않았다고 볼 수 있다. 말하자면 산자수명한 이상경이라든가 세속적인 명승을 좇아 화제를 구하지 않았고 주변의 예사로운 향토 속에서 예사로운 자연애를 그는 간절하게 사랑했다. 중국 정형산수의 체첩體帖[1]에 얽매이던 그 시대의 화단 풍조 속에서 그가 그처럼 자유롭게 발을 뽑을 수 있었던 것은 그의 서민 정신의 한 모습이라고도 해석된다.

1 그림과 글씨의 본보기가 될 만한 서화첩.

아름다운 인연, 그리운 정분

이미 20년대의 초기 작품에서 색채를 최대한 억제하면서 당시의 메마른 산촌의 환경을 현실적인 시각으로 과장 없이 묘사한 것을 볼 수 있는데, 헐벗은 언덕과 듬성한 잡목 그리고 깔깔한 전답이 그러하였다. 그리고 40, 50년대에는 용묵의 묘를 새로 터득해 청전만의 독자적인 묵운墨韻을 이룩하였으며, 자잘한 잡초와 바람에 시달리는 소림疏林 혹은 설원의 호젓함 등 마치 이 시기의 스산스러운 사회상을 극히 담담하게 담은 듯이 느껴진다. 즉 고되게 걸어온 일제 점령하의 암흑기와 동란의 쓰라린 체험이 예술 속에 그러한 인상으로 표현된 것인지도 모른다.

청전의 그러한 야일野逸[1]의 아름다움은 그의 말년에 한층 무르익어갔으며 그것은 메마른 현실성, 평범성을 딛고 넘어선 그의 철학이었다고 할 만하다. 그의 산수화에서는 멧부리의 험준함도, 첩첩한 산봉우리도 찾아볼 수 없었고, 창문을 열면 어디서나 내다보일 듯싶은 산거의 호젓함과 스산스러움이 완만한 곡선의 등성이와 낭랑하게 소리치며 흐르는 여울로 이어져 단순한 자연으로서가 아니라 그의 철학이 애틋하게 가꿔온 마음의 정경으로 나타나 있었다. 비록 그 자신은 서울 시정에 묻혀 살면서도 그가 태어난 산촌의 무한한 자유를 못 잊어 했고, 그 자연 속에 욕심 없이 동화되어 사는 외로운 사람들에게 각별한 애정을 쏟았던 것이 사실이다.

청전이 태어난 고장은 공주시 정안으로 금강에서 멀지 않지만 역시

1 겉치레를 하지 않은 그대로의 모습.

조용하고 한산한 야산 지대의 마을이다. 그런 산촌의 정경이 중국이나 일본에 있을 리 없었고 그것은 그의 체험 속에 살아 있는 마음의 산하였다.

청전의 그림은 그처럼 변하지 않는 그의 철학에 깊이를 두는 것이라고 나는 늘 생각하고 있다. 윤택하려고 욕심 부리지도, 일부러 거드름을 피우려 하지도 않은 정말 범부다운 삶의 자세 그것이다. 황량한 등성이나 벌판길을 걸어가는 그림 속의 범부의 세계는 흔한 산수 화가들의 자세로서는 도저히 이해하기 어려운 고집이었으며, 그림 속의 외로운 사나이는 바로 그 자신의 영상이었다고 믿는다.

그분이 즐겨 그린 가을 풍경은 그처럼 덤덤하고 그처럼 호젓한 그림일 수가 없다. 그것은 우리 국토의 그 어디에건 놓여 있음직한 예사스러운 풍경일 뿐 아니라, 한국인의 마음속 어느 밑바탕을 건드려주는 느낌의 서민적인 산수화인 것이다. 그렇지만 그 예사스러운 풍경이 실제로는 예사스럽지가 않다. 따라서 그의 작품 세계는 누구의 아류도, 어느 유파의 영향도 깃들 수 없었다. 말하자면 청전체라고 불릴 수 있는 뜻을 지니고 있으며, 그 대범하고도 거친 듯싶은 솜씨 속에 현대 한국 산수화가 지닌 두드러진 특색을 바라보게 된다. 이것은 그 스산스러운 분위기와 더불어 담담한 색조가 한국미의 한 특징임을 한결 뒷받침해 주고 있다.

청전은 급변하는 시대에 살면서 꼿꼿하고 가난하게 살아간 예술가였다. 그분이 화필을 잡기 시작한 개화기 무렵은 외래 사조에 자칫하

아름다운 인연, 그리운 정분

면 비판 없이 휩쓸리고, 그래야만 시대감각에 앞장서는 것으로 착각하던 시대였다. 그런가 하면 화단의 일반 풍조는 재래의 회화 양식을 벗어나지 못하고 중국 산수를 방작하는 타성에 빠져 있는 두 갈래의 양상이 병존하던 시기였는데, 청전은 그 어느 쪽에도 사로잡히지 않았다. 말하자면 청전은 한국적인 조형 전통을 체질적으로 간직하고 있었으며 한국인의 성정, 색채 호상好尚[1] 등이 그 작품 속에 저절로 살아나서 현대 한국 산수화에 이른바 청전체를 승화시켜냈다고 할 만하다. 이 점, 그분을 한국 산수화사의 맥을 잇는 가장 한국적인 현대 작가의 한 사람으로 지목하는 데에 아무런 이의가 없을 줄로 믿는다.

물론 조선 시대 회화에서 한국적인 특징이 어떤 것인가를 한마디로 규정하기는 어렵다. 또 과거 겸재가 한국 산수화를 정립하는 데 획기적인 전환기를 이루었듯이 근대 미술사에서 청전이 그에 비길 만한 뚜렷한 공헌을 보였다고는 단언할 수 없다. 한 사람의 역량이 객관성을 띠고 한국적인 것으로 정착하려면 그에 호응하는 추종자들이 뒤따라야 하고 또 그것이 시대적인 흐름으로까지 확대되어야 하기 때문이다.

그러나 다만 한 가지 분명한 것은 그의 화면이 끝없는 연속감을 주고 있으며, 그런 연작(특히 국전 출품의 대작)들을 통하여 조선 시대 산수화가 현대에 어떻게 특색 짙게 변모되어왔는가를 직접 보여주었다는 점만으로도 우선 높이 평가되어 마땅하다고 생각한다. 그 점은 심전心田[2]

1 즐기고 좋아함. 기호.
2 화가 안중식安中植의 호.

　　　　　　　　　　　나는 내 것이 아름답다

이나 소림小琳[1] 같은 분들과는 비길 수도 없는 더 큰 보람으로 평가하기를 주저할 수가 없다.

1 화가 조석진趙錫晉의 호.

아름다운 인연, 그리운 정분

한잔 술로
늘어간

체골이

아마 요사이도 일부에서는 쓰이는 말인지도 모르지만 어렸을 때 많이
쓰고 듣고 하던 말 중에 '체골이'라는 말이 있었다. 이 체골이의 뜻은 요
샛말로 한다면 바보니 멍텅구리니 주책이니 하는 따위의 의미를 가진
말이었던 것으로 기억한다. 그래서 동무들끼리 상대방을 비웃는 말로
나 또는 농담으로 "이 체골이" 해주거나 좀더 구체적으로 "알지도 못하
는 체골이가" "뛰지도 못하는 체골이가" 등으로 쓰이는 말이었다. 서울
말로는 "무슨 주제에" 하는 식의 의미로도 쓰였던 이 체골이란 이름의
진짜 괴물이 일 년에 한 번씩은 남대문 거리나 구리개¹ 같은 곳에 나타

1 을지로의 옛 이름.

나는 내 것이 아름답다

나서 어린이들의 갈채는 물론, 어른들도 지나가다 말고 번갈아 이 체골이를 한 번씩 놀리고는 너털웃음을 짓거나 쓰개치마로 얼굴을 가린 새침한 부인네까지도 그만 실소하고 마는 명랑한 정경이 벌어지곤 했다.

이 체골이란 일 년에 한 번씩 있는 장안의 명절인 4월 8일 관등놀이 때 큰 거리의 등대[燈竿][1] 기둥에 만들어서 달아놓는 목조각으로 된 일종의 인형이었는데, 이 인형은 통나무를 조각해서 보기만 해도 웃음이 저절로 터지는 멍청한 얼굴을 하고 팔다리는 제각기 놀도록 마련되었으며, 몸체 아래로 두 갈래의 밧줄이 늘어져 있어서 이 밧줄을 당기면 자기 다리를 번쩍 들어서 제 이마를 딱 소리 나게 차기 마련이었다. 왼발과 오른발로 번갈아서 온종일 제 이마를 차고만 있으니 우습지 않을 수가 없고, 나중에는 제 발자국에 이마의 상처가 커지면 멍청하게 웃는 얼굴이 한층 웃음을 자아내게 되는 것이다.

이 체골이도 표정이 각기 다르고 크기도 달라서 거리의 여기저기에 드문드문 매달린 체골이의 얼굴들을 돌아보고 다니는 것만도 충분히 재미있는 일이었다. 넓은 남대문 거리의 하늘은 온통 오색 줄등으로 덮이고 거리거리의 상점은 조화로 장식되었으며, 높은 등대 끝에는 꿩 꼬리를 짚단처럼 탐스럽게 묶어서 만든 멋진 장식을 달고 그 밑에는 종이 잉어나 오색 비단 깃발을 바람에 휘날려서 온 거리가 흥청거리는 속에 어린이들은 새 옷을 갈아입고 떼 지어 다니는 것이다.

1 등간. 끝에 등불을 단 기둥.

아름다운 인연, 그리운 정분

제멋에 겨워 차는지 홧김에 차는지 어찌 됐든 이 체골이는 제 이마를 딱딱 소리 내며 스스로 차야만 했으니 그 얼굴에 나타난 표정도 이것이 웃음인지 울며 웃는 것인지 보는 사람 제각기의 마음의 관조에 따라서 색다른 웃음을 웃게 되는 것이다. 이 관등놀이의 역사도 천 년을 헤아린다고 하니 체골이의 역사도 이만저만이 아닐 것이고, 지금 생각하면 체골이 놀음은 적어도 해학과 풍자를 곁들인 민속놀이의 하나로서 그리고 요사이 흔히 이야깃거리가 되는 좋은 민속 조각의 일례로서도 이만저만 소중한 것이 아니었던 것을 다시금 아쉽게 느끼는 것이다.

이젠 벌써 고인이 돼버렸지만 그 당시 조재구라는 이름의 애꾸눈 하인이 있어서 술만 한잔 들어가면 우리들 어린이를 웃기기 좋아했고, 우리들을 웃기는 데 가장 큰 그의 장기는 사랑방 기둥이나 전봇대를 네 발로 안고 매달려서 '매암이 놀이'를 해주는 것이었다. 그때 그의 나이가 쉰이 좀 넘었을까, 벌써 대머리가 진 익살스러운 얼굴에 두 눈을 꼭 감고 한 손으로는 코를 쥔 채 기둥에 매달려 "매암 매암 매암—" 하는 능청스러운 '매암이' 소리를 흉내 내면 우리는 발을 구르면서 기뻐했던 것이다.

어느 해 4월 8일에 집에서 멀지 않은 곳에 나가 체골이 구경을 하고 있노라니 그가 한잔 거나해서 나를 발견하고는 "도련님, 매암이 놀음 한번 해드릴까요?" 하고는 체골이가 달려 있는 등대 아랫도리에 매달려서 매암이 놀이를 한바탕 해준 것이다. 우리 어린이들은 말할 것도 없고 지나가던 구경꾼들도 허리가 부러지도록 웃었지만, 이제 생각하면 웃을 수

　　　　　　　　　나는 내 것이 아름답다

만도 없는 절실한 무엇이 있었던 것만 같아서 가끔가다 생각나는 그의 얼굴과 함께 언뜻 마음이 미안해질 때가 있는 것이다. 그 후 내가 좀 자라서 중학에 들어갔을 때에는 금색 단추가 찬란한 검은 제복 차림의 나를 보고는 놀라운 눈으로 아래위를 훑어보고는 "이젠 도련님이 장군이 되셨어요" 하던 얼굴에는 벌써 그의 흰 수염과 외눈에 지저분하게 끼어 있던 눈곱이 눈여겨보였던 것이다.

세상 사람들이 "체골이 체골이" 하는 체골이 같은 사람이 바로 조재구 씨 같은 사람을 말하는 것이었는지는 모르지만, 그 어질게 생긴 얼굴 모습이나 술 한잔 좋아한 것밖에는 마누라도 없이 평생을 비단결같이 곱게 늙어간 그의 생애를 생각하면 아마 조재구 씨는 마음속으로 젠체하는 세상 사람들을 꾸짖으며 "체골이 체골이" 부르면서 살아왔을는지도 모르는 일이다. 생각하면 과연 누가 체골이었던가. 그 나름의 굽힘 없는 무슨 철학 같은 것이 그의 일생을 지배했던 것만 같다.

아름다운 인연, 그리운 정분

슬프지도,
괴롭지도 않은

여인의
죽음

6·25 전 박물관에는 먼 서역에서 온 당나라 때의 젊은 양녀洋女의 미라 하나가 있었다. 아래턱이 한 조각 떨어져나가긴 했지만 토실토실한 두 볼이 조금도 꺼지지 않은 채로 굳어버렸고 알맞게 작은 두 입술 사이로는 유난히도 희고 고른 치아가 그대로 고스란히 웃고 있는 듯했다. 이마 위에는 결이 고운 블론드의 머리카락이 약간 흐트러져 있었지만 곱게 돋아난 반달 실눈썹은 감고 있는 두 눈 위에 그림처럼 또렷했고, 넓지도 좁지도 않은 이마 언저리에는 반지르르한 솜털이 윤기조차 있어 보였다.

어쩌다가 이 미라가 누워 있는 천추전 유물창고 안에 들어갈 일이 생길 때마다 유심히 이 미라를 들여다보곤 하여 그러는 동안에 나는 이 이방의 여인이 얼마나 곱고 착한 여인이었는가를 느껴 알 수 있을

나는 내 것이 아름답다

것 같았고, 때로는 별로 섬뜩한 마음도 없이 그 고운 반달눈썹을 손끝으로 가볍게 쓰다듬어보기도 했다. 그때마다 나는 '젊고 고운 네가 어쩌다가 삭풍이 휘몰아치는 타클라마칸 사막의 거센 모래 언덕에 묻히게 되었느냐' 하고 마음속으로 그를 나무라보기도 하고, 마치 파시波市[1]처럼 불모의 서역 길 위에 수없이 섰다가 사라져간, 고대 동서 문화의 소통로 위에 세워진 거리거리에서 일어났을 갖가지 이국 풍정을 머릿속에 그려보기도 했다.

그 후 6·25 사변이 일어나서 이 미라가 들어 있던 천추전 언저리는 말할 것도 없고 경복궁 전체가 폭격 때문에 온통 수라장이 되어버렸다. 9·28이 되자 우리는 이 황량해진 박물관으로 다시 되돌아왔지만 전화의 뒷수습 때문에 얼마 동안 미라 생각은 채 해볼 겨를도 없었다.

그 후 가을비가 촉촉이 내린 어느 호젓한 아침에 언뜻 그를 찾아보던 나는 흐트러진 천추전 언저리를 두리번거리던 끝에 잡초 속에서 뒹굴어 부서진 블론드 머리의 이 미라를 다시 만나게 되었다. 그러나 그동안 너무나 변모해버린 미라의 모습에 나는 누구에게인지도 모를 분노와 적요한 마음을 감출 수가 없었다. 가을비에 젖으며 여기저기 동댕이쳐져 있는 얼굴 조각들을 주워 모으면서 나는 그 곱던 얼굴과 그 착한 망령이 이 고장에까지 와서 그만 이렇게 끝장이 나고 마는구나 싶어서 마치 이것이 내 허물이기나 한 것처럼 미안해했던 것이다. 어쨌든 이렇게

1 고기가 한창 잡힐 때 바다 위에서 열리는 생선 시장.

아름다운 인연, 그리운 정분

주위 모은 미라를 다시 천추전 속에 간직하게 되었고 우리는 1·4 후퇴 때 또다시 서울을 비우고 떠나갔던 것이다.

이듬해 봄 내가 다시 서울에 들어왔을 때 경복궁 안은 다시금 엉망이 되어 있었고, 물론 이 미라도 영영 간 곳이 없었다. 수위들 말로는 어느 풀밭 속에서 헝클어진 머리카락을 보았다고도 하고 우물 속에 떠 있는 부스러기를 보았다고도 했지만, 나는 그 이상 이 미라의 참혹한 말로를 찾아볼 용기를 잃었던 것이다.

이 사변에 가까운 사람들이 억울하게 죽어갔고 곱고 앳된 생명들이 수없이 흩어졌지만, 나는 지금도 그들 못지않게 이 젊은 여인의 미라가 다다른 운명을 마음 아파하고 또 그 고운 눈썹마저도 기억하고 있는 감정이 무엇을 의미하는 것인지를 분간 못 하고 있다.

젊고 아름다운 여인들의 뜻하지 않은 죽음은 어느 나라, 어느 인정을 가릴 것 없이 가는 사람과 남는 사람이 서로 못 잊을 감상과 미련을 남기기 마련이지만, 이 미라의 여인은 나에게 그다지 슬플 것도, 괴로울 것도 없는 죽음의 담담한 뜻을 일러주었는지도 모른다.

이 이야기는 이보다 좀더 거슬러올라가지만, 아마 22, 23년쯤 전이었을까. 그때에도 나는 어느 젊은 여인의 싱싱한 시체 앞에서 죽음이란 그다지 슬프기만 한 것이 아니로구나 하는 생각을 해본 일이 있다. 그것은 몇 길이나 되었을까, 큰 폭포수의 절벽 밑에 검푸르게 깊은 가마소가 있고 그 깊은 물 밑에 이제 갓 죽어간 젊은 여인의 시체 하나가 하늘을 바라보고 발랑 누워 있었다. 물이 깊고 소[潭]가 넓어서 그런지 이 여인의

나는 내 것이 아름답다

시체는 마치 조그만 인형처럼 작고 예쁘게만 보였다. 물이랑이 일 때마다 인형같이 성장盛裝한 여인의 옷자락이 물속에서 가볍게 나부끼는 듯했다. 근처의 절과 호텔에서 모여든 사람들이 모두 숨을 죽이고 지켜보는 속에 중들과 호텔 일꾼들이 호미, 갈퀴 같은 것을 묶어서 만든 낚시를 긴 밧줄에 매어서 시체를 건져내려는 낚시질을 하고 있었다. 누구는 도회에서 온 여학생이라고도 하고 누구는 어린 새댁 같기도 하다고들 했다. 낚시에 의복 자락이라도 얼씬거리기만 하면 시체는 금방이라도 나는 듯이 가볍게 물 위로 떠오를 수 있는 것이다.

지루한 비가 갠 어느 해 여름날의 이른 아침, 예삿일처럼 저질러진 이 자살 사건 바로 20, 30분 전에 성장한 이 여인이 너럭바위 위에 그의 신을 가지런히 벗어놓고 바위 벼랑의 담쟁이풀 넝쿨 위를 버선발로 미끄러져 들어간 자국만이 홀로 이 비극을 실증해주는 듯싶었다. 호텔 사람들이 지껄이는 말을 들으면 전날 오후 대절한 차로 혼자 도착해서 방을 정한 후, 새벽까지 방에 불이 켜져 있어서 문틈으로 방 안을 살피니까 슬픔도 고민도 없어 보이는 고운 얼굴이 성장을 한 채 램프 불가에서 예사대로 두 눈을 깜빡이고 있었다는 것이다.

이윽고 이 어여쁜 인형은 낚시에 걸려서 발랑 누운 채로 서서히 떠오르고 있었다. 수면에 가까워질수록 인형 같기만 하던 시체는 점점 커 보이고 어글어글한 검은 눈을 시원히 뜬 잘생긴 얼굴 윤곽이 또렷해지고 있었다. 그때 모두들 무엇이라고 지껄였지만 나는 무슨 말들인지 한 마디도 알아들은 것이 없다. 나는 그저 모든 것을 끝낸 듯한 그의 평화롭

아름다운 인연, 그리운 정분

고 안온하고 고운 얼굴에 시선을 모으고 있었을 뿐이다. 늙수그레한 중이 물기슭에서 침착하게 그의 흰 손목을 잡아끌어 너럭바위로 올려놓을 때까지 얼마나 긴 그리고 정화된 시간이 흘렀는지, 죽음이란 때로는 이렇게 곱고 깨끗할 수가 있는 줄을 나는 그때까지 미처 모르고 있었던 것만 같다.

그 여인의 엷은 여름옷은 겹겹으로 몸에 붙고 옷 폭이 터져서 물을 토하도록 너럭바위 위에 그를 부복시켰을 때는 희고 둥근 둔부가 마구 맨살로 드러나 있었다. 이제까지 침착하게 시체를 다루던 중년의 중은 별안간 손을 들어 그의 탐스러운 둔부를 한번 소리 나게 철썩 내리치고는 "이년아, 아깝다" 외마디 소리를 지르고는 젖은 손을 바지에 비비면서 시체에서 물러서고 있었다.

이것은 눈 깜짝할 사이에 생긴 그리고 거기서 아무도 예측하지 못했던 장면이었다. 잠시 후 누구의 손으론지 시체는 다시 발랑 눕혀졌고 기다렸다는 듯이 평화로운 그의 얼굴과 아직도 성성한, 눈 뜬 얼굴 위에 한 장의 거적이 조용히 씌워졌다.

인생이란 도시 일장춘몽이란 말이 있듯이 아마 그는 고운 꿈을 안은 채 슬플 것도, 기쁠 것도 없는 편안한 죽음을 자청한 것인지도 모른다. 지금도 가끔가다 죽음이라는 것에 생각이 미치게 되면 이 고운 시체들과 재담에 나오는 하루살이 이야기가 언뜻 생각나곤 한다. 하루살이 이야기는 대강 이러하다.

어느 날 하루 종일 같이 어울려 놀던 모기와 하루살이가 저녁때가

나는 내 것이 아름답다

되어서 헤어질 때 모기가 하루살이더러 "얘, 내일 또 만나자" 하니까 하루살이가 어리둥절해서 "내일이 뭐야?" 했다는 이야기다. 하루살이는 내일을 모르고 그리고 두려움도 슬픔도 없이 오늘의 죽음을 맞이하는 것이다.

아름다운 인연, 그리운 정분

나를
용서한

바둑이

6·25 사변이 일어난 이듬해 3월, 서울이 다시 수복되자 비행기 편에 겨우 자리 하나를 얻어 단신으로 서울에 들어온 것은 비바람이 음산한 29일 저녁때였다. 기약할 수 없는 스산한 마음을 안고 서울을 떠난 지 넉 달이 됐던 것이다. 멀리 포성이 으르렁대는 칠흑 같은 서울의 한밤을 어느 낯모르는 민가에서 지샌 나는 우선 전화 속에 남겨두고 간 박물관의 피해 조사에 온 하루 동안 여념이 없었다. 부산에 보낼 첫 보고서를 군용 비행기 편으로 써 보내고 난 그다음 날 오후 비로소 나는 마음의 여유를 얻어 경복궁 뒤뜰에 남겨두고 간 나의 사택을 방문하기로 했다. 평시와 다름없이 그대로 문을 꼭 닫아두고 떠났던 나의 서재 그리고 독마다 담가놓고 간 싱그러운 보쌈김치 같은 것들이 그 보금자리에 고스란히 남

나는 내 것이 아름답다

아 있으리라는 기대는 하지 않았지만, 마음속으로는 떼어놓고 간 우리 바둑이의 가엾은 운명이 생각키워 마음이 언짢았던 것이다.

메마른 잡초가 우거진 경복궁 뒤 옛 뜰엔 전과 다름없이 따스한 봄볕이 짜릿하게 깃들고 있었지만 인기척이 없는 마른 풀밭에선 굶주린 고양이가 놀라 뛰고 있었다. 풀밭길을 걸으며 일찍이 우리 집 해묵은 기왓골이 보일 무렵 나의 마음은 야릇한 감상에 젖어 〈옛 고향의 노래〉라도 부르고 싶은 순화된 감정이 되어 있었다. 나의 시선이 천천히 다가오는 나의 집 대청과 건넌방 쪽마루를 우선 더듬었을 때 나는 뜻하지 않은 일에 소스라쳐 놀라지 않을 수가 없었다. 그 쪽마루 위에선 두고 간 우리 바둑이가 늘 즐겨서 앉아 있던 바로 그 자리에 납작하게 널브러져 있었기 때문이다. 바둑이는 자기를 버리고 간 매정스러운 주인의 빈집을 지키다가 굶주림에 지쳐 죽어간 것이라는 생각이 번개같이 나의 머리를 스쳐갔다.

그러나 나는 어느 사이에 내가 늘 밖에서 돌아올 때면 바둑이를 위하여 불던 휘파람을 "휘휘 휘요ㅡ" 하고 불고 있었다. 이때 뜻밖에도 마치 구겨진 걸레조각처럼 말라 널브러져 보이던 바둑이가 머리를 기적처럼 번쩍 들고는 비틀거리는 다리로 단숨에 나에게 달려왔다. 내 발밑에서 데굴데굴 구르고 사뭇 미친 듯싶어 보였다. 나도 왈칵 눈시울이 더워와서 그를 덥석 껴안았는데 그때 바둑이도 함께 울고 있었다. 눈물에 젖은 그의 눈은 나의 눈길을 간단없이 더듬었고 그의 메마른 입은 사정없이 그리고 그칠 줄 모르고 내 얼굴을 마구 핥고 있었다. 나는 마

아름다운 인연, 그리운 정분

치 옛 애인에게라도 하듯이, "그래 그래, 알았어 알았어" 하면서 그를 달래주었지만 나는 마음속으로 그를 버리고 갔던 자신이 부끄러웠고 또 어떤 일이 있더라도 다시는 너를 떼어놓지 않으리라고 다짐할 수밖에 없었다. 넉 달 전 그를 버리고 서울을 떠나던 날엔 바로 이웃 I씨에게 서울에 남아 있는 동안만이라도 우리 바둑이를 좀 돌보아달라고 몇 말의 먹이를 맡겨두고 나서 마치 바둑이가 말귀를 알아듣기나 하듯이 "집을 잘 보고 있으면 멀지 않아 다시 돌아오마, 응" 하면서 그를 타이른 나였다. 그 후 이웃 I씨도 불과 일주일 만에 서울을 떠났다는 말을 들었으니 그 넓은 고궁 속, 춥고 시장한 한겨울내, 공포만이 깃든 어둡고 외로운 밤들을 우리 바둑이는 과연 무슨 수로 살아남아준 것일까.

나는 바둑이를 안고서 단숨에 거리로 나왔다. 우선 굶주려 지친 바둑이가 어서 무엇을 먹어야 하는 것이다. 세종로 네거리에 나와도 헬쑥한 아주머니가 초콜릿이니 양담배 부스러기니 하는 따위들을 길가에 손바닥만큼 펴놓고 텅 빈 거리를 지키고 있을 뿐 바둑이가 먹을 만한 것은 아무것도 없었다. 그러나 그날 저녁도, 그다음 날도 바둑이는 밥을 주어도 먹지 못했다. 굶주림에 지친 그의 내장은 대번에 곡기를 받아들일 준비가 되어 있지 않았던 것이다. 이틀이 지나서야 겨우 조금씩 먹기 시작한 바둑이는 그림자처럼 한시도 내 곁을 떠나려고 하지 않았다. 텅 빈 서울 장안에서 안전한 숙소가 없던 나로서는 당시 인기척도 없는 덕수궁 안 빈집(미술관장 사택)에서 혼자 자야 하는 날이 계속되었다. 그때 만약 바둑이가 없었던들 그 어둡고 무거운 밤들을 아마 나 혼자 감당하

나는 내 것이 아름답다

지 못했을는지도 모른다.

바둑이는 원래 버릇대로 방 안에는 못 들어올 것으로 각오하고 있었다. 내가 혼자 덩그러니 어둔 방 안에서 먼 포성을 들으면서 뒤척거리고 있으면 바둑이는 내가 벗어놓은 군화 위에 웅크리고 앉아서 숨소리를 쌔근대면서 방 안을 살피곤 했다. 때때로 문을 열고 회중전등으로 얼굴을 비춰주면 바둑이는 웅크린 채 꼬리를 설레설레 저으며 좋다고 했다. 방석을 주어도 밤마다 그는 내가 벗어놓은 군화 위에만 올라앉아 불편한 잠자리를 길들이고 있었다. 이것은 아마도 밤사이만이라도 떨어져 자야 하는 그리운 주인의 체취를 즐기려는 속셈이었는지 또는 겉으로는 다정한 체하면서 정 급할 때는 나 몰라라 하고 사지에 자기를 버리고 가버렸던 믿지 못할 이 사나이가 밤사이에라도 또 잠든 틈을 타서 그 군화를 신고 그때처럼 어디론지 훌쩍 사라져버릴 것만 같아서였는지도 모른다.

아니나 다를까, 4월 하순의 어느 날 중공군의 제1차 춘기 공세가 서울 변두리에 다가왔다. 한밤내 우레 같은 포성이 쉴 사이 없고 귀를 기울이면 시청 앞을 지나는 군용 차량들이 줄곧 남쪽으로 달리는 듯싶었다. 그날 저녁 서울은 무거운 암흑 속에서 산 너머의 섬광이 번뜩이는 가운데 온통 피난 때문에 수라장이 되어 있었다. 바둑이는 그동안 나와 함께 두 끼를 굶고도 그림자처럼 나를 따르고 있었다. 결코 이번만은 너를 놓칠 수 없노라는 듯싶어 보였다. 거적에 병자를 싣고 질질 끌고 가는 처절한 여인들의 모습 그리고 나를 태워달라고 발을 동동 구르며 울

아름다운 인연, 그리운 정분

부짖는 젊은 아낙네의 울음소리가 가슴을 에는 듯한데, 나는 바둑이를 안고 최후의 철수 열차에 연결한 우리 화차에 올랐다. 어두운 역두에서 방금 눈물을 닦으며 작별한 늙은 수위가 어둠 속으로 사라져가는 모습을 바둑이와 나는 오래 응시하고 있었다.

수십 개의 소개 화차를 연결하느라고 한밤내 열차는 앞걸음질·뒷걸음질을 치며 난폭한 충격을 우리 화차에까지 주고 있었다. 그때마다 바둑이는 한 번 덴 가슴에 놀라서 동요했고 가까워진 포성과 폭격의 우레소리가 그를 자극해서 내 가슴에 안긴 채 불안과 공포를 이겨내지 못했다. 훤히 날이 밝은 새벽 또 한 번 큰 충격이 우리 화차에 오자 바둑이는 탈토脫兎같이 내 가슴을 벗어나서 벌써 레일 위를 남쪽으로 내달리고 있었다. 반사적으로 나도 화차에서 뛰어내려 바둑이를 따라 달렸다. 나의 숨이 턱에 닿도록 지쳐서야 겨우 바둑이는 발랑 누워서 나에게 용서를 빌었다. 기관차는 까마득히 먼데 기적은 연거푸 울리며 우리를 부르는 듯했다.

그때 기차가 우리를 버리고 떠날까봐 우리는 바로 기차가 올 레일 위를 달리고 있었다. 기관사는 이 판국에 개 한 마리가 다 무어냐고 고함을 쳤지만 나는 사과할 겨를도 기운도 없었다. 그는 불쌍한 바둑이를 내가 또다시 이 사지에 버리고 떠날 수 없는 심정을 알 까닭이 없었던 것이다.

그날
이후의

바둑이

6·25 난리 속에서 일어났던 의리 깊은 우리 바둑이와 나 사이의 이야기가 중학교 국정 교과서에 실린 후 여러 지방 소년소녀들에게서 자주 편지를 받게 되었다. 그 다정한 편지들 사연 속에는 그 후 그 바둑이가 어찌 되었는지에 대한 궁금증이 많았다. 벌써 30년이나 지난 옛이야기가 되어버렸으므로 그 바둑이가 저승으로 돌아간 지도 이미 오래고 바둑이 아들딸들의 이야기도 좀 아리송해졌지만 생각나는 대로 그 후의 이야기를 조금 써두고자 한다.

우리 바둑이는 굶주림과 추위와 절벽 같은 외로움 속에서 꼭 백 일 동안 눈에 덮인 경복궁 뒤뜰 나의 집(박물관 사택)을 지키면서 내가 돌아올 날을 기다려준 개였다. 백 일 만에 다시 만났을 때 바둑이는 지칠 대

아름다운 인연, 그리운 정분

로 지쳐서 마치 걸레뭉치처럼 쪽마루 위에 늘어진 뼈와 가죽뿐이었다. 부산으로 안고 내려간 후 좀처럼 기운을 차리지 못했지만 한 반 년 지나면서 귀여운 모습이 되살아나서 수캐들이 늠실거리기 시작했고 멀지 않아 자기를 닮은 첫 새끼들을 거느린 어미개가 되었다.

바둑이의 아들 하나는 동료이며 술친구인 K박사가 데려가 그의 피난 살이 집 뜰에 손수 개장을 지어주어 호강을 하게 되었다. K박사는 그 개집에 '김덕구金德狗 씨 부산 별장'이라 문패를 달아주었고 우리들에게는 그것이 피난 시름을 달래는 밝은 웃음거리가 되었다. 이 아들개는 그 후 주인과 함께 한 많은 부산 별장 생활을 청산하고 서울에 올라왔다. 그때 마침 서울에 환도한 경무대 발바리 암컷이 그 배필을 구하고 있어서 우리 바둑이의 아들개는 경무대 발바리의 배필로 들어갔고 이 이야기는 이미 K박사의 수필로 유명한 이야기가 되었다.

또 딸개 하나는 젖도 채 떨어지기 전에 경주박물관 C박사에게 보내졌는데 어쩌다가 내가 경주에 가게 되면 어찌 나를 알아보는지 오줌을 찔끔찔끔, 데굴데굴 구르면서 미친 듯이 내 얼굴을 핥고는 했다. C박사와 술자리를 벌이면 으레 옆에 와 앉아서 귀염을 떨었는데, "너도 한잔 같이 하자" 하고 개 입에 술을 한잔 먹여주면 그 술기가 돌아서 비슬대는 모습이 그리도 즐거웠다.

어쨌든 우리 어미 바둑이는 그 후에도 셋방살이 이웃 사람들 사이에 인기가 있어서 귀여움을 받고 있었는데, 그러던 어느 날 퇴근해보니 홀연히 온데간데없어져서 집사람이 울상을 하고 있었다. 이웃 사람들의

말로는 바로 이웃방에서 셋방살이하던 젊은이가 우리 바둑이를 그토록 탐내서 납치 계획을 세우고 있었다고들 했다. 맛있는 것으로 우리 바둑이를 꾀기 시작한 지 벌써 오래되었으며 전날 저녁때 그 청년이 싫다는 바둑이를 억지로 안고 택시에 올라타더라는 말도 있었다.

우리 바둑이가 또 기구한 운명에 놓였구나 해서 마음이 언짢았다. 그 젊은이가 나타나기를 기다렸으나 닷새째 되던 날 우리 바둑이는 거지 꼴이 되어 혼자 집으로 돌아왔다. 집사람은 눈물을 글썽이면서 안아 들었고 말 못 하는 바둑이의 눈길에서 우리는 그 호소를 알아들을 수가 있었다. 바둑이는 납치되어 간 집에서 결사적으로 탈출해서 그리운 집을 찾아 헤맸던 것이다.

후에 그 저주스러운 청년의 입에서 나온 말이라지만 우리 셋방으로부터 30리나 떨어진 부산시 서면 자기 부모집으로 데리고 가서 매두었는데 사흘째 가서야 비로소 밥을 먹기 시작하는 것을 보고 안심해서 풀어주었는데 풀어주는 순간 거리로 뛰쳐나가버렸다는 것이다. 그때 우리가 살던 아미산 밑 토성동 셋방까지는 서면에서 복잡하고도 먼 거리였는데 택시에 태워져서 어둠 속에 끌려간 우리 바둑이가 그 길을 어찌 찾아왔는지, 나는 그때 "개만도 못한 놈"이라고 입안에서 중얼거리는 것으로 그 뻔뻔스러운 납치자에 대한 분노를 삭였다.

그로부터 우리 바둑이는 시름시름 앓기 시작했다. 아마도 그 저주할 사람의 짓거리가 더할 수 없이 노여웠고 그 복잡하고 낯선 길을 따라 집까지 찾아오느라고 겪은 마음과 몸의 고초 때문이었는지도 모른다. 우

리 부부는 이 가엾은 바둑이를 가축병원에 데리고 갔다. 병원에서 살아날 가망이 없지만 입원시켜보는 것이 좋겠다 해서 입원시켰더니 나흘 만에 끝내 숨을 거두었다.

사람도 사람 나름이고 개도 개 나름이겠지만, 사람보다 더 의리 깊은 개도 있고 개만도 못한 사람이 있다는 것은 분명한 일이다. 우리 바둑이는 1948년 2월 나의 친구 H군이 사랑하던 개의 외동딸(한 마리만 낳았다)로 태어났다. 우리 친구도 개를 그리 좋아해서 "이 귀여운 무남독녀 개를 너에게 맡기기로 했다"고 해서 나도 그를 대견히 알아서 주먹만 한 어린것을 오버코트 주머니에 넣고 집에 돌아왔던 것이다. 1952년 가을 부산 가축병원에서 죽어갈 때까지 4년 반 동안의 짧은 인연이었지만 죽은 우리 바둑이에 대한 생각은 어느 한 사람에게 서린 추억 못지않게 내 마음속에 지금도 따스하게 살아 있다.

지금 기르고 있는 우리 집 착한 바둑이의 얼굴을 가끔 유심히 들여다보고 앉아 있노라면 죽은 바둑이의 환생인 양 싶어질 때도 있고, 그러노라면 개의 눈동자가 무슨 간절한 호소를 하는 듯 느껴질 때도 있다. 사람들의 욕 중에 '개 같은 놈'이니 '개만도 못한 놈'이니 하고 개욕을 도매금으로 해 넘기는 경우가 많지만 개는 그렇게 부도덕한 짐승이 아닌 것만 같다.

나는 내 것이 아름답다

04

나는 내 것이 아름답다

한국적이란 말은
한국 사람들의 성정과 생활 양식에서 우러난
무리하지 않는 아름다움,
자연스러운 아름다움,
소박한 아름다움, 호젓한 아름다움,
그리움이 깃든 아름다움,
수다스럽지 않은 아름다움 그리고
이러한 아름다움 속을 고요히 누비고 지나가는
익살의 아름다움 같은 것을
아울러서 뜻하는 것인지도 모른다.

낱낱으로
본
한국미

1＿＿＿＿＿＿＿＿＿＿＿외국에 머무르는 몇 해 동안 길가에서 낯모르는 동양 사람과 마주치게 되면 저 사람이 어느 나라 사람일까 하고 마음속으로 혼자 점쳐보는 일이 가끔 있었다. 얼굴의 생김새나 몸집의 크고 작기에도 한국·중국·일본 등 각국 사람들이 지니는 틀거지가 있지만, 대개는 그 걸음걸이나 동작 그리고 얼굴의 표정을 보고 국적을 맞혀내는 경우가 더 많았다. 외국에서 바라본 한국 사람들의 걸음걸이는 결코 재빠르지도 않고 두리번거리지도 않는 경우가 많으며 더구나 그 표정이 유연해 보이는 것이 일반적인 특징이다.

말하자면 한국은 아직도 세계의 시골임이 틀림없는데, 신기하게도 이 시골뜨기인 한국 사람들이 처음 보는 뉴욕이나 파리의 거리에서 두

나는 내 것이 아름답다

리번거리거나 초조한 표정을 짓는 경우가 매우 적다는 것이다. 이것은 한국 사람이 지닌 공통적인 성정의 하나라고 볼 수 있으며, 이것을 민족적인 관록의 일면이라고 생각해도 좋을 듯싶다.

조선 말에 미국이나 프랑스의 공관이 서울에 서고 당시 한국 사람들로서는 의당 놀라워해야 할 만한 과학문명의 이기들이 들어왔을 때, 외국 공관에 초대받아 간 한국의 관리들이 처음 보는 유성기나 활동사진을 보고도 그저 담담한 표정을 바꾸지 않았다던가, 또는 그 자리에서 한국 사람의 말소리를 녹음해서 들려주어도 하나도 놀라워하지 않더라는 일화가 프랑스 화가 에밀 마텔의 회상록 속에 남아 있다. 이러한 한국 사람들의 배짱이 어디에서 나오는 것인가를 곰곰이 생각해보면 역시 한국 지식인들이 지닌 문화민족으로서의 긍지에서 오는 힘이 크다고 생각된다.

지금 남아 있는 조선 시대의 학자나 정치가 들의 초상화를 바라보고 있으면 그 뜻이 큰 사람일수록 익살스럽고 잘생긴 얼굴에 인간미와 지조의 아름다움 같은 것이 한결같이 감돌고 있음을 느낄 때가 많다. 말하자면 이러한 한국 사람들의 얼굴은 한국 미술에 반영되지 않을 수가 없다. 더구나 위대한 예술가였던 완당 김정희 같은 분의 초상을 바라보고 있으면 그분의 글씨나 그림 그리고 아름다움을 올바로 꿰뚫어본 드물게 보는 그 눈자위에 비상한 감동을 느끼는 것이다.

한국의 양식 그리고 한국의 지조는 비단 이렇게 이름난 지식인의 얼굴에서만 느껴지는 것은 아니다. 시골 장터에서 만난 갓 쓴 노인의

나는 내 것이 아름답다

준수한 얼굴이나 소고뼈를 잡은 촌부의 얼굴에서도 나는 늘 그것을 느끼고 있다. 한국의 아름다움, 그것은 이 얼굴들이 낳아왔고 그 눈자위들이 즐겨온 것이며 이것은 유형·무형의 아름다움을 가릴 것이 없다. 석굴암의 장대하고도 존엄한 본존상의 얼굴에서도, 때로는 어리무던하고 익살스럽게 생긴 백자 항아리의 둥근 모습 속에서도 우리는 한국 사람의 얼굴을 느끼는 것이다. 한국의 조형미를 사랑하듯이 나는 한국 선인들의 초상화에 나타난 그 품위 있고 담담한 얼굴에 경념敬念 같은 것을 느끼고 있다.

2 일본인 학자 하마다 고사쿠 박사는 일찍이 우리 석굴암의 조각이 당나라 명공의 작품일 것이라는 견해를 밝힌 일이 있다. 말하자면 이러한 걸작품은 당나라 조각가가 아니면 그 가능성이 없다는 말이 될 것이다. 이러한 문제는 석굴암 조각들 자신만이 정확하게 판가름할 수 있는 일이지만, 오랫동안 신라 불상들의 얼굴을 봐오고 또 중국 당나라 불상들의 얼굴을 눈에 익히고 보면 하마다 고사쿠 박사의 이러한 견해는 그 자신조차도 분명히 인식한 말이 아니었다는 것을 느끼게 된다.

좁은 한국 반도 안에서도 시골에 따라 사람들의 성품이나 얼굴 모습에 지방적인 특색이 드러나는데, 더구나 종족의 본바탕이 다른 중국 당나라 사람들과 신라 사람들의 얼굴 모습이나 그 풍김이 혼동될 수는 없

나는 내 것이 아름답다

는 일이다. 즉 어느 민족이고 간에 종교적으로 숭앙하는 신이나 인물 조각에는 으레 그들 민족이 이상으로 삼는 남성형이나 여성미가 은연중에 표현되기 마련이어서, 석굴암 조각들도 따지고 보면 신라인들이 이상적으로 생각하는 남성형과 여성미를 고도로 농축해서 표현했다고 할 것이다. 따라서 중국 당나라 때의 불상 조각 작품의 모습이나 풍김은 역시 중국 사람들의 성정이나 풍김이 농후하며, 석굴암 불상들의 얼굴을 바라보고 있으면 한족韓族적인 풍김과 그 이상이 완연하게 느껴지는 것이다.

나는 과거 외국을 여행하면서 미술관이나 박물관에 가서 동양의 불상 조각들을 보게 될 때는 먼저 설명을 보지 않고 일부러 멀찍이서 어느 나라 불상인가를 내 나름대로 판단해본 뒤에 그 설명판을 보고 맞았는지 안 맞았는지를 밝혀보려고 노력해보았다. 내 눈이 대단한 것이라는 말은 아니지만 그때마다 나는 조상들에게 감사하는 마음을 금할 수가 없었다. 즉 내가 멀리 떼어놓고 중국 불상이거니 일본 불상이거니 또는 이것은 한국 불상이거니 하고 판단한 것은 거의 들어맞았던 것이다. 나는 석굴암에 갈 때마다 그 자비롭고 원만한 본존불상이나 보살들의 얼굴을 바라보면서 잘생긴 한국인의 얼굴과 그 풍김을 다시금 그 모습들 속에서 되새겨보면서 진실은 속일 수도, 감출 수도 없다는 것을 새삼스럽게 느꼈다.

본존 석가여래 불상 뒤에 숨어 서서 가냘프고도 깔끔스러운 모습으로 불타에 바치는 지정至情을 절절하게 표정 짓고 있는 십일면관음보살

나는 내 것이 아름답다

의 얼굴을 바라볼 때마다 나는 신라 여성들이 지녔던 높은 절조와 청정한 풍김을 연상하면서 마음이 설레곤 했다. 이러한 아름다움이야말로 한국미의 본바탕을 흐르고 있는 선과 미의 음률이며, 비록 불상의 조상 양식이 당나라 것을 따랐다 하더라도 당나라의 조각일 수도 없고, 요새 흔히 볼 수 있는 얼치기 한국 사람들의 모습일 수도 절대로 없다는 점에 새삼스러운 흥겨움을 느끼는 것이다.

3 한국의 흰 빛깔과 공예 미술에 표현된 둥근 맛은 한국적인 조형미의 특이한 체질의 하나이다. 따라서 한국의 폭넓은 흰빛의 세계와 형언하기 힘든 부정형의 원이 그려주는 무심스러운 아름다움을 모르고서 한국미의 본바탕을 체득했다고는 말할 수 없을 것이다. 더구나 조선 시대 백자 항아리들에 표현된 원의 어진 맛은 그 흰 바탕색과 아울러 너무나 욕심이 없고 너무나 순정적이어서 마치 인간이 지닌 가식 없는 어진 마음의 본바탕을 보는 듯한 느낌이 있다.

외국 사람들은 곧잘 한국을 '항아리의 나라'라고도 부르지만 우리네의 집안 살림살이 세간 중에서 크고 작은 항아리 종류들을 빼놓으면 집안이 허수룩해질 만큼 그 위치가 크다. 따라서 이렇게 많은 항아리들 중에는 잘생긴 작품이 매우 많다. 이 항아리들을 빚어낸 사람들도 큰 욕심 없이 무심히 빚어낸 것이었고 이것을 사들여서 아침저녁으로 매만지던 조선 시대 여인들도 그저 대견스러운 마음으로 무심하게 다루어왔을

나는 내 것이 아름답다

것은 말할 것도 없다. 이렇게 남겨진 백자 항아리들이 오늘날 한국미의 가장 특색 있는 아름다움의 한 가닥을 차지하게 되었고 요사이는 잘생긴 백자 항아리 하나에 천만금이 간다고 해도 놀랄 사람이 없게 된 것이다. 이러한 백자 항아리의 작자들이 비록 그 아름다움을 인식하고 의식적으로 작품한 것이 아니었다 해도, 그들은 자신의 손끝에서 빚어진 항아리의 둥근 맛과 여기에서 저절로 지어진 의젓한 곡선미에 남몰래 흥겨웠을 것임이 분명하다.

말하자면 비록 작가의식을 가지고 계산해서 낳아놓은 아름다움은 아니었지만 도공들의 손길이 그들의 흥겨운 마음을 따라 움직였을 것임은 두말할 것도 없다. 즉 모르고 만들어낸 아름다움은 결코 아니었던 것이라고 생각된다. 아무런 장식도, 고운 색깔도 아랑곳없이 오로지 흰색으로만 구워낸 백자 항아리의 흰빛의 변화나 그 어리숭하게만 생긴 둥근 맛을 우리는 어느 나라 항아리에서도 찾아볼 수 없는 것이 대견하다. 이러한 백자 항아리들을 수십 개 늘어놓고 바라보면 마치 어느 시골 장터에 모인 흰옷 입은 어진 아낙네들이 생각날 만큼 백자 항아리의 흰색은 우리 민족의 성정과 그들이 즐기는 색채를 잘 반영한 것이라고 생각한다. 한국 사람들은 백의민족이라는 이름을 스스로 지어 불러보기도 했지만 우리네의 흰 의복과 백자 항아리의 흰색은 같은 마음씨에서 나온 것이라고 해야겠다.

이웃 나라 중국 자기나 일본 자기들이 그렇게 다채로운 빛깔로 온통 사기그릇을 뒤덮던 시대에 우리는 마치 산배꽃이나 젖 빛깔에도 비길

나는 내 것이 아름답다

수 있는 순정 어린 흰빛의 조화를 유유하게 즐겨왔으니 과연 한국 사람은 백의민족이라고 부를 만하지 않은가 한다. 아주 일그러지지도 않았으며 더구나 둥그런 원을 그린 것도 아닌 이 어리숭하면서도 순직한 아름다움에 정을 쏟는다 하면, 혹시 건강한 심미의 태도가 아니라고 할 사람이 있을지도 모르지만, 조선 자기의 아름다움은 계산을 초월한 이러한 설명이 필요할 만큼 신기롭고도 천연스러운 아름다움임이 틀림없다고 나는 생각한다.

4＿＿＿＿＿＿＿＿＿＿ 한국 도자기들을 바라보고 있으면 예쁘다기보다는 잘생긴 것이 그 특색이 되는 경우가 많다. 잘생겼다는 말은 물론 예쁘다는 말과는 뜻이 달라서 도량이 있어 보인다, 옹졸해 보이지 않는다(쩨쩨하지 않다), 덕이 있어 보인다, 붙임성 있어 보인다, 시원스러워 보인다, 깨끗해 보인다 하는 등의 내용이 담긴 아름다움을 의미한다고 생각된다. 가령 '그 집 며느리 잘생겼다' '그놈 잘생겼다' 하는 말에는 예쁘다·아기자기하다·요염하다 등의 뜻은 그다지 들어 있지 않다고 생각된다.

말하자면 좋은 한국 도자기의 아름다움 속에는 이러한 '잘생긴' 아름다움이 아무 굴탁 없이 자연스럽게 표현된 경우가 많다는 말이다. 세상에는 물론 예쁜 것을 좋아하는 사람도 있고 잘생긴 것을 더 좋아하는 사람이 있어서 제각기 지닌 성정과 교양에 따라서 아름다움을 느끼는 각

나는 내 것이 아름답다

도와 시야가 다르기 마련이다. 따라서 한국 도자기 중에서 잘생긴 아름다움을 많이 볼 수 있다는 것은 이 그릇들을 애용한 한국 사람들이 잘생긴 것을 더 대견해했고 또 그것을 빚어낸 도공들의 심정도 예쁜 것보다는 잘생긴 것을 더 마음에 새기고 있었다는 말이 될는지도 모른다.

한국 도자기 2천 년의 자취를 살펴보면 대개 시대가 내려올수록 아름다움의 방향이 더 한국적으로 바뀌었으며, 이 한국적이란 말은 한국 사람들의 성정과 생활 양식에서 우러난 무리하지 않는 아름다움, 자연스러운 아름다움, 소박한 아름다움, 호젓한 아름다움, 그리움이 깃든 아름다움, 수다스럽지 않은 아름다움 그리고 이러한 아름다움 속을 고요히 누비고 지나가는 익살의 아름다움 같은 것을 아울러서 뜻하는 것인지도 모른다.

어쨌든 우리 도자기가 지닌 이러한 한국미의 바탕 속에서 이 잘생긴 아름다움을 때때로 즐길 수 있다는 것은 분명히 우리 한국인이 지닌 가장 행복하고도 존귀한 재산의 한 묶음이라고 나는 생각한다. 우리 도자기 중에서도 이러한 한국적인 아름다움이 가장 신선하게 성공적으로 표현된 것은 조선 시대 초기의 분청사기 종류라고 할 수 있다.

기술적으로는 고려 청자상감의 타락에서 싹튼 것이 분명하지만 새로운 조선 왕조의 새 문화 건설의 기운을 타고 멋지게 변신해서 수치스러운 껍질을 벗어버린 것이 분청사기였다. 이 분청사기에서 가끔 볼 수 있는, 가슴 밑창부터 후련해지는 멋과 아름다움은 우리 도자사뿐만 아니라 동양 도자사에서도 무엇으로도 바꿀 수 없는 색다른 아름다움으

로 도자기의 아름다움을 추구하는 세계인들의 시각에 새로운 안복을 누리게 해주고 있다.

때로는 지지리 못생긴 듯싶으면서도 바라보면 비길 곳이 없는 태연하고도 자연스러운 둥근 맛 그리고 때로는 무지한 듯하면서도 양식이 은근하게 숨을 쉬고 있는 듯싶은 신선한 매력, 그 속에서 우리는 늘 이 분청사기가 지닌 '잘생긴' 얼굴을 느끼는 것이다.

5_____나는 조선 시대 백자 항아리의 아름다움을 가리켜 '잘생긴 며느리' 같다는 말로 표현한 일이 있다. 실상 조선백자 항아리들을 바라보고 있으면 매우 추상적인 말이기는 하지만 '잘생긴 며느리 같다'는 말이 실감나게 느껴질 때가 가끔 있다.

잘생겼다는 말은 이쁘다는 말과는 뉘앙스가 다르고 또 잘생겼다는 말에 며느리를 더하면 한층 함축성 있는 뜻을 지니게 된다. 잘생겼다는 말은 얄밉지 않다는 말도 되고 또 원만하고 너그럽다는 말도 되며 믿음직스럽다는 뜻도 포함되어 있으므로.우리 백자 항아리의 아름다움 속에는 그러한 아름다움의 요소들과 귀여운 며느리가 지닌 미덕이 함께 있는 셈이 된다. 둥글고 풍요한 어깨에 알맞게 솟은 입이 있고, 허리 아래가 너무 훌쳤구나 싶지만 자세히 보면 그 상큼한 아랫도리의 맵시가 아니고서는 이 항아리의 잘생긴 몸체를 가눌 수 없을 것이 아닌가 싶어진다. 조선 시대 도자기 중에는 이러한 항아리의 종류가 유난스럽게 많

나는 내 것이 아름답다

고 또 그 크기나 생김새도 가지각색이지만 잘생겼다는 표현에서 벗어나는 물건이 거의 없다는 것은 조선적인 아름다움의 덩치가 그러한 기틀 위에 든든하게 뿌리를 내리고 있음을 뜻한다. 말하자면 중국의 항아리들처럼 거만스럽거나 일본 항아리들처럼 신경질적인 데가 없는 것이 우리 조선 항아리들이 지닌 특색이라고 할 것이다.

특히 도자기 항아리에 그림을 그려서 이렇듯 순후한 문기를 드러낸 예는 이웃 나라에서도 매우 드물다. 이웃 나라의 경우 도안을 그려 항아리 가득 메우거나, 회화적인 그림을 그려도 매우 의식적인 권위가 앞서서 조선 자기의 그림처럼 순박하고 솔직할 수가 없었던 것이다. 조선 항아리의 포도 그림을 바라보고 있으면 '과연 그 항아리에 그 그림이로구나' 싶어진다. 그것은 포도 넝쿨이 뻗어나간 자취부터 순리를 따랐고 그림이 차지할 공간을 너무나 멋지게 점지하고 있기 때문이다. 즉 항아리의 멋진 공간을 이 포도 그림은 과분하게 욕심내지 않고 있는 것이다.

6＿＿＿＿＿＿＿＿＿고려청자 매병梅瓶을 바라보고 있으면 고요의 아름다움 속에 서린 한 가닥 부푼 정이 엷은 즐거움마저 느끼게 해준다. 부드럽고도 흠흠한 병 어깨의 곡선이 허리로 흘러서 다시 굽다리로 벌어진 안정된 자세도 빈틈이 없지만 그 위에 기품 있게 마감된 작은 입의 조형 효과는 이 병의 아름다움을 거의 지배하고 있다는 생각을 갖게 해준다. 고려 시대의 연잎 수저 한 가락을 예로 들고 보더라도 고려 시대의 조형

감각은 이러한 곡선의 아름다움에 기조를 두고 있음을 알 수 있고, 이러한 아름다움은 당시 팽창했던 귀족 사회의 유장한 생활 감정과 불교적인 고요의 아름다움이 사무쳐서 이루어진 것이라고도 말하고 싶다.

고려 사람들이 중국 청자의 비색秘色과 분별하기 위해서 스스로 이름 지어 비색翡色이라고 자랑삼아 불러온 이 고려청자의 푸른 빛깔은 갓맑고도 담담해서 깊고 조용한 맛이 오히려 화사스러움을 가두어준다고도 할 수 있으며, 고려청자의 자랑은 이 비색의 깊고 은은함과 길고 기품 있는 곡선의 아름다움이 멋진 조화를 이룬 데에 있다고 할 수 있다. 번잡스러운 듯하면서도 바라보면 결코 지나친 장식도 없고, 너무 담담하지만 한가하고, 다시 돌아보면 흑백 두 색으로만 상감해 넣은 복사문袱紗紋[1]이 의젓한 장식 효과를 거두고 있는 것이 신기로울 만큼 몸체의 빛깔에 잘 어울린다.

원래 이러한 매병의 원형은 중국 당·송의 사기그릇에서 찾아볼 수 있고 또 매병이라는 이름도 중국에서 붙여진 이름이었다. 그러나 이러한 매병 양식이 고려 시대 초기에 중국 북송의 영향으로 시작된 지 얼마 안 되어 이미 12세기 초에는 중국 매병이 지니고 있던 권위와 오만이 깃든 모습에서 완전히 탈피해서 부드럽고 상냥하며 또 연연한 고려적인 아름다움으로 국풍화했던 것이다. 외래 양식을 재빠르게 소화해서 민족 양식으로 승화시켜온 예는 비단 고려청자에서만 볼 수 있는 일

1 보자기 무늬.

나는 내 것이 아름답다

은 아니지만, 중국 것과 함께 놓고 바라볼 때 우리네가 지닌 조형 역량
과 전통의 고마움을 새삼스럽게 느끼지 않을 수가 없다.

7_____강원도 삼척에 있는 척주동해비陟州東海碑 옆에 또
하나의 돌비석이 서 있다. 우리나라 시골에 가면 어느 곳에나 돌비석은
있지만, 이 비석 머리에 새겨진 무늬가 보여주는 야릇한 추상미를 보고
는 깊은 감명을 받았다. 석공은 무엇을 표현하고자 한 것이며 무슨 기쁨
을 품고서 이것을 새긴 것인지, 그 천진스러운 선의 율동과 원의 점철을
보고 있으면 마치 현대 추상미의 본바탕을 이런 데서 보는구나 싶은 느
낌을 갖게 된다. 일렁이는 파도 무늬를 새긴 것인가 하고 보면 봉이봉이
산두메를 그린 것 같기도 하고, 산인가 하고 보면 크고 작은 동그라미가
불규칙하게 군데군데에 새겨져 있어서 산과 하늘 사이인 듯싶은 환상
도 가져보게 된다.
　현대 추상미술이 난해하다는 말을 주위 사람들에게서 자주 듣게 되
고 또 현대시의 난해성을 말하는 분들도 적지 않다. 그런데 추상의 아
름다움이란 알고 보면 그다지 난해한 것이 아니라는 본보기를 나는 여
기에서도 보았다는 느낌이 없지 않다. 이 비석 무늬의 작자는 물론 무
명의 석공에 불과하고 또 유식한 사람이 아니었다는 것도 짐작이 된
다. 그러나 그 흔한 용을 새기고 싶었다면 하다못해 못생긴 지네만큼이
라도 표현할 수가 있었음직하고, 산이나 물을 그리고 싶었다면 유치원

　　　　　　　　　　　나는 내 것이 아름답다

아이들 그림만치라도 못 그릴 까닭이 없었을 것이다. 다시 말하자면 이 비석 머리의 작자는 소박하고도 단순한 선과 원을 새겨 넣으면서 그 나름으로 추상 조형의 흥겨움을 감추지 못할 만큼 즐거웠던 것이 아닌가 한다. 물론 현대 지성 작가들이 가지고 있는 이론이나 감흥의 발단과는 거리가 멀었다 해도 그는 아마도 일종의 추상 정신을 지니고 있었다고 보아야 옳다.

한국 사람들, 특히 조선 왕조 시대의 이름 없는 목공·석공·도공·화공 들은 이러한 추상 의욕이 스스로 마음 본바탕 속에 도사리고 있어서 작품 위에 그렇게 주저 없이 표현되었던 것이 아닌가 싶은 작품들이 너무나 많은 까닭이다. 이렇게 써놓고 보면 한국인들의 천성 속에는 추상의 본바탕을 이루는 일종의 이상異常 시각 감흥이 맥맥이 흘러 내려오고 있다는 말이 될는지도 모른다.

8 _____ 한국의 전원 풍경을 그려서 그 넘치는 정취를 단원 김홍도처럼 실감나게 표현한 작가는 없다. 모두 중국의 화보 따위나 들여다보면서 본떠 그리던 세상에 단원만은 한국의 자연을 정과 사랑을 기울여 바라보았고, 이러한 단원의 작가적인 자세는 단원으로 하여금 한국 회화사에서 그 누구와도 비길 수 없는 한국미의 창조자로 독보적인 위치를 차지하게 해주었다.

단원의 그림을 살펴보면 새 한 마리, 나뭇가지 하나에 이르기까지 한

나는 내 것이 아름답다

국 풍토의 독자적인 멋과 아름다움이 너무나 흥겹게 표현되어 있어서 시속 화가들의 그림과는 너무도 대조적이라는 점에 다시금 놀라움을 금치 못할 때가 많다. 말하자면 풍토 감각이란 참으로 묘한 것이어서 같은 복숭아 나뭇가지 하나만도 나라에 따라 각기 그 자라는 기세와 마디가 다르고 또 환경이 달라서 미술 작품에 나타난 자연 풍정도 제각기 다르기 마련이다. 이렇게 다른 한국 풍정을 가장 흥겹게 양식화해서 조선 시대 회화사 위에 정착시킨 유일한 사람이 단원이라는 말이 된다.

물론 단원의 아들 긍원肯園[1]이나 단원 무렵의 몇몇 화가들, 특히 긍재兢齋[2]같은 사람의 그림을 보면 단원에 방불한 표현을 보인 그림들이 있지만, 이러한 화가들은 단원의 예술에서 알게 모르게 깊은 감명을 받았기 때문이었다는 것은 말할 것도 없다.

단원의 〈봄까치〉 같은 작품을 보면, 바야흐로 봄빛이 짙어서 축동 숲에는 도화가 한창인데 무엇에 놀란 까치들이 꽃가지 위에서 안절부절 지저귀고 있는 정경이 참으로 한국적인 봄풍경임을 강하게 느끼게 된다. 대나무 숲과 이름 모를 잡목이 섞여 서 있는 것으로 보아 아마 남도 지방이나 강릉 근처의 봄정취를 그린 것이 분명하고, 꺾였다가 처지고 다시 꺾여 위로 솟아 자라난 멋진 도화 가지의 자세라든가, 까치들이 모두 제 앉은 자리에서 머리만은 바른쪽의 적에게 돌리고 울부짖는 애틋한 표현에서 우리는 그들에게 바친 이 작가의 넘쳐흐르는 자연애를 알

1 화가 김양기金良驥의 호.
2 화가 김득신金得臣의 호.

수 있게 된다. "단원 전에 단원 없고, 단원 후에 단원 없다"라는 말은, 말하자면 작가 단원의 참모습을 평가한 말이기도 하지만, 모처럼 국풍화한 화풍이 뒤이어지지 못했다는 애석함이 곁들여 있는 것이라고 하고 싶다.

9　　　　　　　　만약에 한국 건축 재료 중에서 화강석을 제한다면 한국 건축미의 인상은 매우 달라질 것이다. 석탑이나 석교는 말할 것도 없고 기와집의 주춧돌과 기단 돌들 그리고 교橋 마루의 네모기둥이나 충대 돌에 이르기까지 화강석의 용도는 매우 넓고도 잘 어울린다. 한국 건축에 화강석이 이다지 많이 쓰이고 있다는 것은 좋은 화강석이 많이 난다는 말도 되지만, 그 은은하고도 정갈한 아백亞白의 색감이 우리네 성미에 잘 맞는다는 말도 될 것이다.

따라서 한국 사람들은 삼국 시대부터 화강석을 다루는 솜씨가 보통이 아니어서 다보탑이나 석굴암, 불국사 석단과 같은 뛰어난 화강석 건축이 많았고, 그 전통은 조선 시대 말기까지도 이어져서 대원군이 19세기 중엽에 재건한 경복궁에도 화강석을 쓴 걸작 건축물이 많이 있다. 그 중에서도 가장 멋진 건축물은 경회루이다. 이 거대한 경회루 집채를 떠받치고 있는 화강석 돌기둥의 우람한 주열을 보고 있으면 잔재주를 부릴 줄 모르는 한국인의 성정과 솜씨가 너무나 잘 나타나 있어서 바로 이런 것이 실질미와 단순미를 아울러 타고난 한국의 멋이로구나 싶어진

다. 돌의 살결은 비바람에 씻겨 적당히 부드러워지고 그 은은한 백아의 네모 주열은 잔잔한 돌난간을 넘어서 연못 위에 긴 그림자를 비춰서 소슬바람에 일렁이면 환상적인 아름다움마저 불러일으켜준다.

�걈름하게 네모진 큰 연못 위에 세 개의 다리로 이어진 네모진 큰 수각水閣, 기단을 쌓고 그 위에 또 이 우람한 네모기둥의 주열로 경회루의 육중한 기와지붕을 떠받쳤으니 네모의 구성이 보여주는 소직素直하고도 간결한 선의 조화를 조상들은 너무나 잘 알고 있었던 것이다. 이렇게 시원스럽고 엄청난 화강석 네모기둥의 주열이 또 어디에 있는지 나는 그 예를 모른다. 만약 경회루의 이 돌기둥들이 화강석의 은은한 흰빛이 아니었다든가 또는 경회루 안기둥들처럼 변두리기둥들도 둥근기둥이었거나 베이징 자금성의 누각들처럼 기둥에 잔재주를 부렸더라면 경회루의 아름다움은 서먹서먹한 꼴이 되지 않을 수 없었을 것이다. 우리는 이 경회루를 설계한 조선의 무명 건축가들과 이렇게 시원스러운 주열의 아름다움을 구상해서 그리로 이끌어준 비상한 눈을 여기에 자랑삼고자 한다. 쩨쩨하지도, 비굴하지도 않으면서 답답하지도, 호들갑스럽지도 않은, 크기도 너그러운 아름다움과 멋의 본보기를 우리는 이 화강석 주열에서 역력하게 볼 수 있기 때문이다.

10＿＿＿＿＿＿＿건축의 아름다움이나 즐거움은 두 가지 관점이 있다. 하나는 멀리서 바라보는 운치의 멋이요, 하나는 그 속에 몸을 담고

나는 내 것이 아름답다

느끼는 즐거움이 그것이다. 한국 건축, 특히 정자 건축의 경우 한국 사람들처럼 자연 속에 건물이 들어설 제자리를 멋있게 잡을 줄 아는 민족은 드물다고들 말한다. 즉 어떤 자연의 일각에 세워서 자연 풍광을 한층 빛나게 하고 자연과 건축을 일심동체로 만들어서 마치 자연 속에 점정 點睛[1]하는 신기한 효과를 낼 줄 안다는 말이다. 이것은 평양 대동강의 을밀대나 부벽루, 의주의 통군정이나 창덕궁 후원의 부용정, 수원의 방화수류정이나 화홍문 같은 것을 두고서 하는 말이라고 생각된다.

요사이는 집을 지으려면 대개 자연의 지형을 마구 헐어내고 깔고 돋우고 해서 멋진 자연 풍광을 학대하는 일이 예사로 되어 있지만, 과거의 한국 사람들은 결코 자연을 거역하는 그러한 무모는 최소한도로 줄이는 것을 불문율로 삼았었다. 그러한 까닭에 창덕궁이나 경복궁을 보아도 잔잔한 언덕이나 작은 계류 그리고 궁원을 누비는 그 오솔길들을 무시한 흔적이 매우 드물다.

정원을 자연의 일부로 본 것이나 담을 넘어서 자연으로 번져가도록 한 순리의 아름다움은 어디서나 마음과 몸가짐을 소탈하고 편하도록 해주기 마련이었다. 후원의 부용정 건축의 경우도 이러한 한국 건축의 미덕을 잘 발휘해서 지형 생긴 대로의 공간 속에 알맞은 크기로 데꺽 맞추어졌다는 느낌이 깊은 것은 나 혼자만의 감흥이 아닐 것이다.

비록 이 부용정이 왕가의 규원 속에 자리 잡았다 해도 결코 장대한

1 사람이나 짐승을 그릴 때 맨 마지막에 눈동자를 그려 넣는 일.

나는 내 것이 아름답다

것도 아니요 필요 이상으로 화려한 것도 아니지만, 그 이름이 지닌 대로 조촐한 꽃처럼 연연하면서도 맵자한, 앳된 맵시를 지닌 것은 이 정자의 아름다움을 여성미에 비긴 설계자의 의도가 너무 잘 살았기 때문이 아닌가 한다. 이 정자를 바라본 일이 있는 사람이면 신록의 초여름 한나절, 낙엽 지는 가을밤의 한때, 그 속에 몸을 담아보는 자신의 모습을 상상해본 사람이 적지 않을 것이다. 이 상상은 사람마다 각기 감흥이 다르겠지만 그 느끼는 즐거움은 차분하고 영롱하고 또 향기로운 즐거움이 아닐까 한다.

나는 내 것이 아름답다

단원
김홍도의

〈밭갈이〉

단원 김홍도는 일하는 서민들의 평화로운 모습을 즐겨 그린 드문 작가
의 한 사람이다. 순수한 풍속화의 경우도 그러하고 이 〈밭갈이〉 그림같
이 풍경화 안에 그것을 엮어 넣은 경우에도 단원은 한정閑靜하고 순박한
한국 전원의 실생활을 너무나 차분하고 즐겁게 표현해 넣었다.

밭 둔덕에 서 있는 노목 나뭇가지에 둥우리를 치는 까치의 울음소리
도 한국 봄 정서의 특이한 아름다움을 이루는 것이고, 나무 밑에서 한담
을 즐기는 한 쌍의 나그네가 보여주는 정경도 은은해서 밭갈이 농부의
잘생긴 얼굴이 한층 환하게 조화되는 듯싶다. 예부터 '어느 소걸음'이라
는 말이 있듯이 밭갈이하는 소걸음은 뚜벅뚜벅 동작이 느리지만 대지
를 확실하게 딛고 말없이 전진하는 듬직스러움이 있어서 마치 보습을

나는 내 것이 아름답다

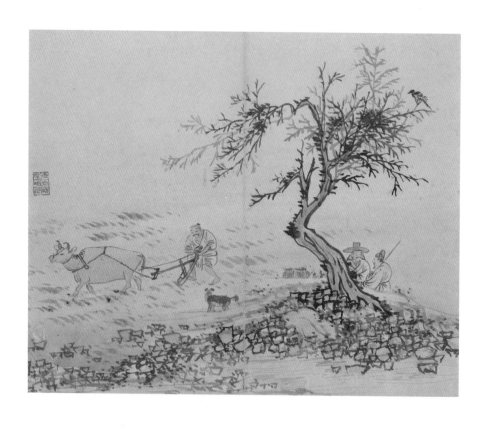

김홍도〈밭갈이耕作圖〉
『병진년화첩丙辰年畫帖』중
1796
종이에 수묵담채
26.7×31.6cm
개인 소장
사진 제공: 삼성미술관 리움

잡은 농부의 맘씨에 그대로 감정이 이어져 있는 듯하다. 촉촉이 돌부리가 돋아난 둔덕의 특이한 표현이라든지, 밭갈이하는 주인의 얼굴을 멀찌감치서 바라보는 설멍한 삽살개의 뒷맵시라든지, 어느 정경 하나도 단원은 한국 풍토가 지닌 특이한 체질과 감정을 그릇 잡은 것이 없다.

단원은 평생토록 한국의 산수를 그렸고 일하는 한국 사람들의 담담한 즐거움을 그 속에 담아왔지만, 이 소품에서처럼 인간 묘사와 풍경 묘사가 묘한 화음을 일으켜주는 후련한 작품은 그리 흔하지 않다. 방금 갈아 헤쳐진 새 흙에서 풍기는 싱그럽고 기름진 옥토의 냄새가 그림에 배어 있는 느낌이라고 할까, 어쨌든 태평세대의 봄 밭갈이가 얼마나 흐뭇하고 즐거운 정경인가는 그것을 경험한 사람만이 느낄 수 있을 것이다. 단원은 바로 그러한 한국 전원의 아름다움을 깊은 애정으로 바라보고 또 생활 속에서 체험한 작가라는 심증이 이러한 작품에서 맥맥이 풍겨진다고 하겠다.

단원은 정조의 어진御眞[1]을 그린 공으로 충청도 연풍延豊 현감 벼슬을 몇 해 동안 경험한 것 외에는 조국의 산천 속에서 늘 그 아름다움을 몸으로 느끼고 또 사실해온 드문 예술가였으니, 과연 그도 가장 행복한 한국 사람 중의 한 분이었다고 하고 싶다.

1 임금의 화상, 초상.

나는 내 것이 아름답다

신사임당의
〈수과도〉

세상에 전하는 신사임당申師任堂의 초충도草蟲圖는 그 수가 적지 않다. 그러나 그중에는 유래가 분명하지 못한 것들이 섞여 있거나 후세에 너무 가채보필加彩補筆되어 그분의 그림이 지닌 참맛을 알아볼 수 없게 망쳐 놓은 것이 적지 않다.

논산 이장희李璋熹 씨 댁에 세전되어온 『초충첩』에서 이 〈수과도水瓜圖〉 한 폭을 택한 것은 그 전래가 비교적 분명하고 작품의 보존이 잘 되어서 후세의 뒷붓질이 없을 뿐 아니라 사임당 그림의 진면목은 바로 이러한 그림이구나 싶은 심증이 가기 때문이다.

과거에 신사임당을 경모한 나머지 그분의 그림을 너무 신격화한 폐단이 없지 않아서 일류 직업 화가들의 그림과 견주어 생각하는 경향이

나는 내 것이 아름답다

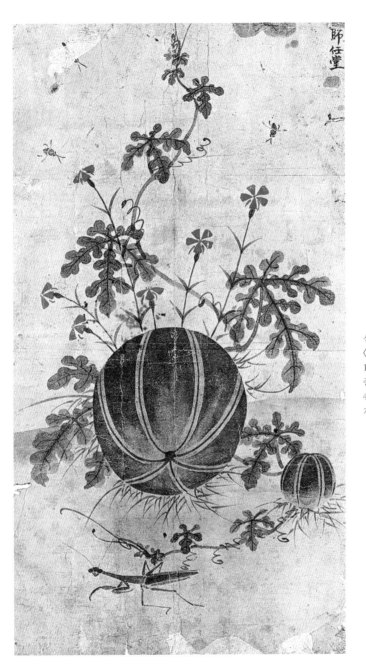

신사임당
〈수과도〉
16세기
종이에 수묵담채
44.0×24.4cm
개인 소장

적지 않았다. 따라서 엉뚱한 것이 신사임당의 작품으로 변신하는 경우가 있었으므로 오히려 사임당의 예술에 흠을 입힌 결과가 되어왔다.

　말하자면 사임당은 여성으로서는 드물게 보는 재능을 시·서·화에서 발휘한 사인士人 출신의 지식 여성이었으며 또 뛰어난 현모양처였으므로 그의 그림, 특히 초충도에 나타난 표현은 벌레 한 마리, 꽃 한 송이에 이르기까지 양식을 지닌 여성만이 느낄 수 있는 섬세하고도 세련된 애정이 서려 있으며, 더구나 그 색감에는 한국 여성들만이 지닐 성싶은 특유한 순정미가 짙게 깃들어서 독자적인 풍토 감각의 일면을 이루어왔다고 할 수 있다. 수박을 주제로 한 그분의 이 초충도 한 폭은 바로 그러한 본보기 그림의 하나라고 생각된다.

나는 내 것이 아름답다

겸재
정선의

〈청풍계도〉

겸재 정선은 서울의 인왕산과 북악산 사이의 자연을 매우 즐겨서 사생 대상으로 삼았던 모양이다. 〈인왕제색도仁王霽色圖〉를 비롯해서 지금의 서울 청운동 일대에 널려 있었던 계곡미를 그린 가작들이 유달리 많이 남아 있다. 즉 '장동팔경壯洞八景'이라고 일컫는 일련의 대소 작품군이 그 것이며, 이 〈청풍계도清風溪圖〉도 바로 이 장동팔경 중의 일경을 그린 것 이다. 이제까지 알려진 장동팔경 그림 중에서도 이것이 가장 큰 작품이 어서 소위 겸재체 진경산수가 지닌 본바탕을 혼연하게 드러내주는 회 심의 작품이라는 느낌이 깊다.

　온 폭에 거의 하늘의 공간을 남기지 않은 대담한 화면 포치법과 스산 스러우면서도 어딘가 호연한 시심이 넘나드는 독특한 분위기가 뭉클한

나는 내 것이 아름답다

감명을 안겨주는 것은 아마도 정을 다해서 길들인 우리 산하의 실감에서 오는 감상인지도 모른다. 거친 부벽준斧劈皴을 수직으로 반복해서 단숨에 그려내린 겸재체의 독자적인 준皴으로 이루어진 크고 작은 암벽들과, 단층을 이루면서 다급하게 높아지는 대지와, 암벽 위에 치솟은 장송들 그리고 이름 모를 교목들의 우람한 풍자風姿는 화폭의 중앙부 거의 저변에 그려진 작은 인물과 나귀의 크기와 대조돼서 이 청풍계의 깊고 그윽한 풍치를 실감나게 해주고 있다. 농담을 가려 쓴 흑색 주조의 화폭 전면에 담녹색으로 담담한 설채가 있으나 화면 저변에 작게 그려진 나귀의 안장만은 선명한 악센트를 이룬 것이 주의를 끌 만하다. 겸재의 산수화에는 간혹 이러한 생채生彩의 효과를 노린 기도가 발견된다.

화면의 우측 상단에 '기미춘己未春 사寫 겸재謙齋'라 한 관지款識가 있어서 이 작품이 겸재의 63세 작임을 알 수 있으며, 그의 63세는 1739년 영조 15년에 해당한다. 겸재는 84세를 누리면서 만년에도 돋보기를 겹겹이 받쳐 쓰고서 끝내 정력적인 작가 생활을 했다고 하지만, 그의 63세야말로 바야흐로 예술의 원숙한 결실기에 들어서는 때였을 것이다. 이 작품은 그러한 제작 연기와 아울러 그의 기념할 만한 걸작의 하나임이 분명하다고 할 수 있다.

나는 내 것이 아름답다

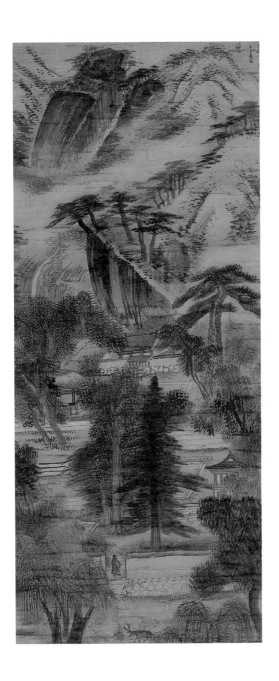

정선
〈청풍계도〉
1739
비단에 수묵담채
133.0×58.8cm
간송미술관 소장

담졸
강희언의

〈인왕산도〉

이제는 맑은 계곡도 송뢰松籟[1]의 소슬함도 이미 사라져버렸지만, 조선 시대의 인왕산은 그 산록에 장동팔경을 비롯한 도성 서울에서 손꼽히는 경승들을 안고 있어서 한묵지사翰墨之士의 발길이 끊이지 않던 곳이다. 당대 명류들의 별저와 산정 들이 여기에 점점이 자리 잡았던 것은 물론, 일찍이 겸재 정선은 이 인왕산록의 경개景槪를 사랑해서 멀리서 바라보며 사생하고 또 그 속에 몸을 담아서 스스로 화중지인畫中之人이 된 수많은 명작의 고향이기도 했다.

　지금도 그러하지만 서울이 아름답다 함은 바로 왕궁의 지척이요 시

1　송풍. 솔숲 사이를 스쳐 부는 바람.

정에 이웃해서 이러한 명산들과 유곡들이 널려 있었기 때문이니, 말하자면 서울 시민들은 예나 지금이나 그러한 뜻으로 세계 어느 수도의 시민들보다 복을 많이 받았다고 할 수 있을 것이다.

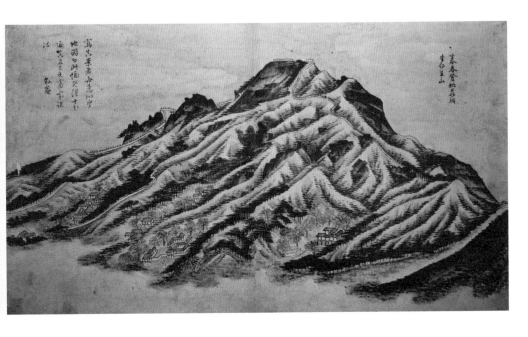

강희언
〈인왕산도〉
18세기
종이에 수묵담채
24.6×42.6cm
개인 소장

이 〈인왕산도仁王山圖〉의 작자 강희언姜熙彦은 진주 강씨로 호를 담졸澹拙이라 했고 1710년에 나서 55세[1]에 돌아간 분으로, 벼슬은 감목관監牧官을 지냈지만 오히려 화인으로서 이름을 남겼다. 이 〈인왕산도〉는 오늘날의 새로운 안목으로 평가할 때 화가 강희언의 작가적인 자질을 돋보이게 해주는 뛰어난 작품이라고 할 수 있다.

즉 이 작품은 당시의 화단에서는 좀처럼 실천하기 어려웠던 정확한 원근법과 거의 완벽한 투시가 이루어진 서구적 기법의 사생 풍경을 연상케 해줄뿐더러 산수 묘사의 전통적 준법을 초월해서 특이한 묵훈墨暈의 농담과 작은 점묘로 이루어진 입체감의 표현으로 매우 참신한 감각을 드러내준다. 더구나 이 산용 전체를 동북방에서 바라볼 수 있는 도화동에서 측면으로 묘사한 화의畫意도 새롭고, 능선을 타고 꿈틀거리는 서울 성곽을 분명하게 부각시킨 포치도 매우 좋다고 할 수 있다. 이러한 한국 사경산수寫景山水의 좋은 전통은 겸재 정선이 이루어놓은 좋은 기틀이 있었으나, 강희언의 이 〈인왕산도〉는 그러한 기틀 위에서 한 꺼풀 더 근대화로의 탈피를 보였다는 느낌이 깊이 든다.

1 강희언의 생몰 연도에 대해서는 의견이 나뉜다. 『한국미술사전』(대한민국예술원, 1985) 은 생몰 연도를 1710~1764로 적어놓았다. 하지만 『한국민족문화대백과』(한국정신문화연구원, 1991)에는 1781년 김홍도의 집에서 열렸던 진솔회眞率會에 참석한 것으로 미루어 그때까지는 생존하고 있었음을 알 수 있다고 되어 있다. 『미술대사전』(한국사전연구사, 1998)이나 『두산백과사전』 등은 사망 연도를 1784년으로 설명하고 있다.

나는 내 것이 아름답다

정조대왕의
〈국화도〉

정조대왕正祖大王은 스스로 학문과 예술을 즐겼을 뿐만 아니라 온 사회에 문예 중흥의 새 기운을 크게 진작시킨 분이다. 특히 서와 화에 대한 안목이 매우 높은 분이었으며, 스스로 서화의 실기를 닦아서 비범한 작품들을 남겼는데, 이 〈국화도菊花圖〉는 이분의 유묵 중에서도 두드러진 작품의 하나이다. 원래 이왕가李王家 동경저東京邸에 있던 작품으로서 도쿄에 사는 한 교포 유지의 손에 입수되어 동국대학교에 기증된 쌍폭 중의 하나이다.

　이 화면에서 풍기는 높고 맑은 기품은 이 작자가 분명히 왕자王者라는 사실을 뒷받침해주고도 남음이 있으며, 그 원숙한 용묵에서 오는 청정한 묵색의 미묘한 변화라든지 묘선에 드러난 비범한 필세와 그 속도

나는 내 것이 아름답다

감 있는 붓자국에 스며 있는 눈에 안 보이는 기운 같은 것은 가히 왕자
지풍王者之風의 실감이라고 말하고 싶다.

정조의 저서『홍재전서弘齋全書』에도 회화에 관한 문조文藻가 적지 않
고 또 당시 사대부 화가로서 뛰어난 화론과 심미안으로 일세의 명문을
이루었던 표암豹菴 강세황姜世晃은 왕의 짙은 애고愛顧를 받은 문신으로
서뿐만 아니라 정조의 예술을 북돋워준 배경으로서 정조의 회화 예술
형성에 미친 영향이 적지 않았으리라고 짐작된다.

정조대왕은 장헌세자莊獻世子의 아들로서 영조 28년(1752)에 탄생했으
며 왕으로서 재임 기간은 24년간이었다. 불행히 49세라는 젊은 나이에
돌아갔지만, 문예 부흥의 영주로서 그리고 조선 시대 왕도 정치의 좋은
본보기를 보인 드문 임금으로서 남긴 치적은 단연 빛난다고 할 수 있다.

왕의 자는 형운亨運, 호는 홍재弘齋였으며 학문을 좋아했는데, 그 호한
浩瀚한『홍재전서』는 왕의 학자적 풍모를 담은 대저이다. 정조대왕의 화
적畫蹟으로 가장 뚜렷한 것은 이 〈국화도〉와 그 대폭對幅인 〈파초芭蕉〉를
들 수밖에 없으며, 서울대학교 박물관에 있는 〈묵매墨梅〉 또한 분명한
왕의 진적에 속한다.

나는 내 것이 아름답다

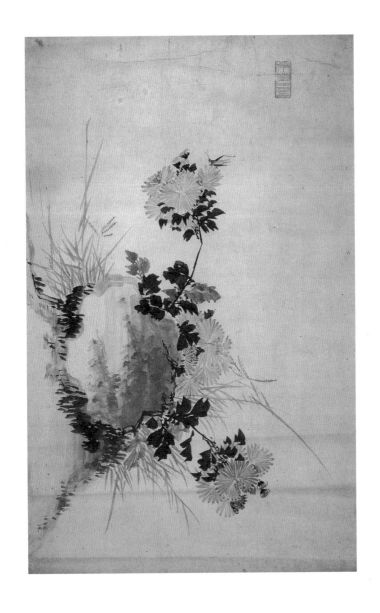

정조대왕
〈국화도〉
18세기 후반
종이에 먹
84.6×51.3cm
동국대학교 박물관 소장

완당
김정희의

〈산수도〉

완당 선생이 사란寫蘭[1]에서 보여준 준열한 조형의 격조와 시정의 깊이는 그분의 인품과 예술과 학문의 총화에서 오는 결정이라고 느껴질 때가 있다. 말하자면 그분이 시와 서와 학문에서 도달한 기개 높은 조형의 뼈대와 진리의 맥박이 맑고 투철한 그분의 세계관 속에 용해되어서 비길 수 없는 인생에의 통찰력과 꺾일 수 없는 긍지의 향기를 발산하는 것이라고 느끼게 된다.

사란에 비하면 그분의 사산수寫山水는 한층 더 여기餘技적인 느낌이 짙을뿐더러 오래 계획되었다거나 연마되었다기보다는 오히려 우발적

1 난초를 그림.

나는 내 것이 아름답다

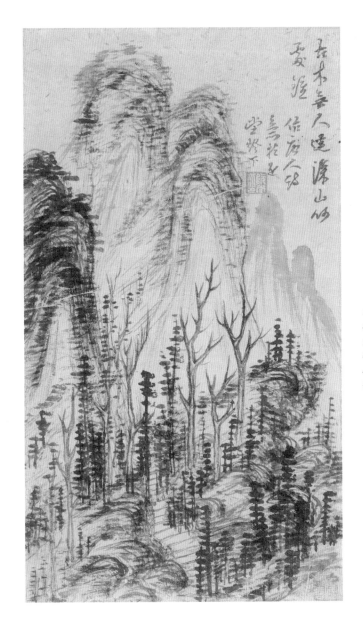

김정희
〈산수도山水圖〉
19세기
종이에 먹
46.1×25.7cm
국립중앙박물관 소장

인 화의의 발동에서 이루어진 것이라는 면이 짙다고 할 수 있다.

물론 그분의 눈을 거쳐간 명인들의 수많은 산수화는 그분의 비상한 심미안을 통해서 항상 뇌리에서 걸러지고 집약되면서 그분의 독자적인 산수관이 서게끔 되었을 법한 일이지만, 사란에 비하면 비교적 준비 없이 우발적으로 그려졌구나 싶다는 말이다.

남종화풍의 피마준披麻皴[1]에 가까운 산마루 주름의 묘사나 미점米點에 가까운 점묘로써 이루어진 원숙한 송림의 표현 그리고 용묵의 농담을 가려서 앞산과 먼 산의 효과를 달리한 용묵의 묘미, 송림 사이에 전개된 오솔길의 포치 같은 데서 보인 솜씨는 이 그림에 정착되어 있는 문기를 차분하게 가라앉혀주는 요건이라고도 말할 수 있다.

그러나 이러한 높은 차원의 문기가 단지 이러한 묘사 기법만으로써 이루어지는 것은 아니며 점 하나, 획 한 가닥마다 맺혀 있는 붓자국의 성격에 그 생명이 점지되어 있음이 분명하다. 그 맺힌 붓자국의 성격이라 함은 매양 그분의 서예 속에서 떨치고 있는 비상한 기개와 독특한 아름다움의 생명에서 오는 것임이 분명하다.

말하자면 그림에 나타난 한 점, 한 획의 자국 속에서 서예를 딛고 넘어서는 진지한 조형의 흥겨움이 맥맥이 숨 쉬고 있어서, 그 하나하나대로 짙은 조형미의 의도가 역력하게 나타나 있음은 물론, 그 하나의 점과 한 가닥의 획선을 완당이 얼마나 유유하게 즐겼는가를 짐작할 수가 있다.

1 산수화 준법의 하나로 마치 삼을 흩어서 늘어놓은 것처럼 돌과 바위 등을 표현하는 기법.

나는 내 것이 아름답다

석창
홍세섭의

〈유압도〉

근래 일본 학자 중에는 조선 시대 초기의 회화가 무로마치室町 시대의 일본 회화에 끼친 영향에 대해서 착실하게 밝혀보려는 모 저명 교수가 있다. 세종대왕 6년(1424)에 일본에 건너가서 그 고장에서 눌러살면서 활동한 이수문李秀文이라는 우리 화가의 행적과 작품들을 찾아내서 일본 학계에 소개한 이도 그 교수였고, 무로마치 시대 이래의 일본 회화가 조선 초기 회화에서 적지 않은 영향을 받았다는 사실을 서슴지 않고 일본 학계에서 주창한 이도 그였다.

언제인가 그는 나에게 이런 말을 한 적이 있다.

"무로마치 시대의 일본 회화가 조선 초기 회화에서 적지 않은 영향을 받았다는 소신을 발표했을 때 일본 학자들 중에는 오히려 나를 빈정

나는 내 것이 아름답다

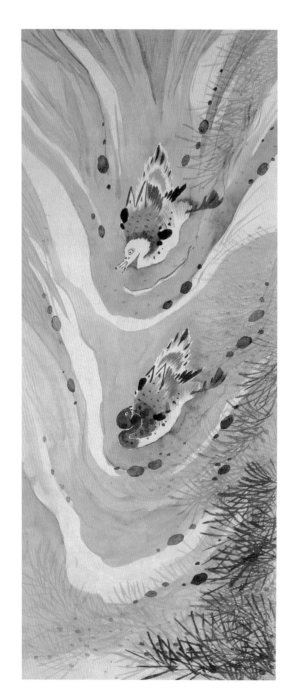

홍세섭
〈유압도〉
19세기 후반
비단에 먹
119.7×47.9cm
국립중앙박물관 소장

대고 지금 새삼스럽게 그런 연구를 왜 하느냐고 비난하는 사람들이 있었습니다. 그러한 눈가림이나 하는 자들은 학자라고 할 수 없습니다."

이 말을 하면서 그는 자못 흥분된 감정을 감추지 못했다. 말하자면 무로마치 시대의 회화가 조선 시대 회화에서 큰 영향을 받았다는 것이 사실이라고 하더라도 하고많은 연구 과제 중에서 하필이면 네가 지금 왜 그것을 들추어내려고 드느냐 하는 비난이었던 것이다. 그 사람들이야 눈가림을 하건 말건 엄연한 진실은 진실이니까, 그렇다고 그러한 사실史實이 지워질 수는 없는 일이지만 얄팍한 그들의 속셈이 드러나 보일 뿐이다.

어쨌든 화가 이수문이 무엇 때문에 세종대에 그 고장으로 건너가서 살게 되었는가도 심상치 않은 일이려니와 바로 그해에 일본의 대표적인 산수화가 슈분周文이 한국에 다녀갔던 일을 비롯해서 앞으로 양국 화단 관계에 대한 이러한 새 정보는 한층 분명하게 밝혀지리라고 생각된다.

이번에 교토 국립박물관에서 열린 '한국미술오천년전'에 즈음해서 일본 천황의 동생 미카사노미야三笠宮 부처를 중심으로 한일 양국의 귀빈과 학자 들이 모인 연회가 교토의 대표적인 요정 도이土井에서 있었는데, 그때 인사차 연회장에 나온 그 집 여주인이 이번 '한국미술오천년전'을 보고 가장 감동한 작품이 무엇이었느냐는 질문에 "오리 한 쌍이 물살을 치면서 노니는 광경을 그린 〈유압도游鴨圖〉는 정말 훌륭해서 감동했습니다. 예사로운 그림에서는 좀처럼 볼 수 없는 특별한 차원이었어요"라고 대답을 했다. 이 요정 여주인의 말은 그가 자못 높은 안목의 소

나는 내 것이 아름답다

유자라는 느낌을 그 자리에 있던 사람들에게 안겨주었던 것이다.

이 〈유압도〉는 조선 고종대에 승지를 지낸 석창石窓 홍세섭洪世燮의 작품이며 그 쾌적한 부감법의 신선한 매력과 농담을 가려 쓴 묵색의 효과는 마치 근대의 서구적 수채화법을 느끼게 해주는 맑고도 새로운 감각을 보여주고 있다.

나는 내 것이 아름답다

소당
이재관의

〈어부도〉

우봉又峰 조희룡趙熙龍이 쓴 『호산외사壺山外史』에 실린 「소당小塘 이재관
전李在寬」을 읽어보면 대략 다음과 같은 내용이 기록되어 있다.

"이재관은 어려서 부친을 여읜 사람으로 집안이 가난해서 그림을 팔
아 겨우 홀어머니를 봉양했다. 소당은 원래 스승에게서 그림을 배운 일
은 없었지만 스스로 옛 화법을 터득했는데 이것은 아마도 하늘이 내린
천재를 뜻하는 것인지도 모른다.

소당은 산수화나 인물화를 비롯한 자연계의 모든 사상事象의 표현이
묘를 다했으며, 더욱이 뛰어난 것은 인물 초상화 솜씨였다. 이러한 솜씨
는 아마도 상하 백 년 동안에는 또 없는 솜씨라고 할 만하다. 일본 사람
들도 해마다 동래관東萊館을 통해서 소당의 화조 그림을 사갔으며 영흥

나는 내 것이 아름답다

이재관
〈어부도漁夫圖〉
비단에 수묵담채
26.6×33.5cm
개인 소장

永興 준원전瀋源殿에 모셨던 이태조의 영정이 도난당했을 때도 훼손된 이 영정을 서울 경희궁에 옮겨놓고 소당으로 하여금 고치도록 했다. 소당은 그 공으로 등산첨사登山僉使의 벼슬을 얻었으나 이 벼슬에서 풀려서 집에 돌아온 후 병을 얻어 떠났는데, 그때 소당의 나이 55세였다."

이 간단한 전기의 내용으로 보아 소당은 뛰어난 천재로서 미술 비평가이기도 한 우봉에게서 최대의 찬사를 받은 드문 화가였다는 것이 분명하게 드러난다. 이것은 오늘에 전해진 그의 작품을 통해서도 충분히 납득이 된다고 할 수 있으며, 특히 이『소당화첩』한 권에 담긴 작품만 가지고도 그의 예술가적인 관록을 충분히 과시하고도 남음이 있다고 할 만하다. 이 소품 산수에서도 보는 바와 같이 그가 늘 즐겨서 그리는 산수의 포치, 즉 원경이 없거나 또는 희미한 자연 속에 초연하게 들여세운 주인공의 탈속한 자태에 생명을 부여하는 비밀을 알 만도 하고, 그 맑고 조용한 시정의 높은 격조를 좀처럼 흉내 낼 만한 적수가 없었다는 점도 실감이 되는 듯도 싶다.

마치 이 그림 속에서는 자연의 아름다움이 이 한 사람, 주인공을 위하여 집약되었다는 느낌이 깊고, 초저녁 으스름달밤에 낚싯대에 물고기 몇 마리를 드리우고 건들거리며 다리를 건너는 주인공에 주의가 몰려 있어서 달을 보고 짖어대는 사립문 밖 개 한 마리와 대조되어 초가 오두막집의 아늑한 저녁 정서에 한층 은근하고도 따스한 느낌을 곁들여주고 있다. 소당은 1783년생이다.

나는 내 것이 아름답다

임당
백은배의

〈기려도〉

동양의 산수화에 표현된 주인공 인물은 대개 화가 자신의 모습일 경우가 많다고 한다. 물론 처음부터 그렇게 의식하고 산수화에 자기를 담아 보는 화가들도 있지만 산수화를 그리다 보면 무의식적으로 어느 사이엔가 그 속으로 자기가 들어가버리는 경우도 적지 않은 듯하다. 말하자면 한국뿐만 아니라 동양의 산수화란 대개 그 화가가 동경하는 어느 산천의 크고 깊고 오묘한 자연 속에 자기 자신을 들여 세워놓고 자신이 그 속을 두루두루 소요하는 마음으로 그려지는 경우가 많다는 뜻이 된다.

따라서 동양의 산수화, 즉 요샛말로 풍경화 속에는 그 어느 위치엔가 유유히 자연 속을 소요하는 한 인물이 있거나, 초당이나 정자에 홀로 앉아 고요히 사색을 즐기는 인물이 있을 때가 많다. 다시 말하면 동양의

나는 내 것이 아름답다

백은배
〈기려도騎旅江岸圖〉
종이에 수묵담채
25.7×26.4cm
간송미술관 소장

풍경화란 서양 풍경화에서처럼 화가가 바라본 자연의 일각을 묘사한 그림, 즉 바라보는 풍경의 아름다움이 아니라 그 아름다운 자연 속에 자기가 들어가서 생각하고 느끼고 또 두루두루 돌아보며 즐기는 입장을 택한다는 말이 된다.

　그러나 조선 시대의 산수화들을 살펴보면 산수화 속의 인물들에게는 거의 중국 옷을 입혔고 또 중국식 정자나 초당에 앉아 있는 경우가 많을 뿐만 아니라, 그 경치도 '여산초당廬山草堂'이니 '적벽赤壁'이니 '소상팔경瀟湘八景'이니 하는 식의 중국의 명승을 흉내 내서 배경으로 그린 경우가 많다. 상념적이기는 하지만, 말하자면 한국 사람이 중국 옷을 입고 중국의 명산에서 중국 정자에 앉아 중국인인 체해보는 장면이 많다는 말이 된다.

　이렇게 그림에서뿐만 아니라 과거의 한국 사람, 특히 지식인들 중에는 선진 중국의 문화를 숭상한 나머지 지나친 모화·사대의 폐단 속에서 자신의 참모습을 잊을 뻔한 사람들이 많았던 것이다. 그러한 풍조 속에서 자아를 의식한 일부 화가들이 대담하게 한국 옷을 입고 한국의 산천을 소요하는 산수화를 그리게 되었는데 그 선구적인 사람이 겸재 정선이었고, 그 뒤를 이은 사람이 단원 김홍도, 혜원 신윤복, 임당琳塘 백은배白殷培 같은 분들이었다. 이분들이 남긴 풍속화는 또 다른 면으로 평가돼야 할 것이지만, 산수화에 한국의 산천과 한국 사람을 담기 시작한 이분들의 뜻이 의식적이었건 무의식적이었건 이분들은 모화·사대적인 화단 풍조에서 먼저 자아를 발견한 선각자들이었다고 할 것이다.

나는 내 것이 아름답다

비록 소품에 불과하지만 임당이 그린 이 산수인물 한 폭은 그런 관점에서 의미심장한 장면임은 두말할 것도 없다. 나귀를 탄 맑고 깨끗한 한 중년의 선비가 사동을 거느리고 굽이굽이 긴(?) 길을 도는 사이 인기척에 놀란 산오리가 다급하게 날아가는 모양에 사람과 나귀의 시선이 모두 함께 집중되어 있는 일순의 한국 정서를 너무나 분명하게 묘사하고 있다. 말하자면 한국 사람 임당 자신이 이 그림 속에서 나귀를 타고 꺼덕거리며 조국 산천의 유람을 즐기고 있는 것이다.

나는 내 것이 아름답다

청자상감
모란문
정병

은은하게 윤나는 갓맑은 비취옥색 바탕에 마치 비단 무늬 모양으로 듬
성듬성 수놓아진 흰 모란꽃 무늬를 보고 있으면 무척 화사스러운 장식
같이 느껴지기가 쉽다. 그러나 따지고 보면 조용한 비취옥색에 단조로
운 흰 모란꽃 무늬가 반복되었을 뿐 울긋불긋 다채로운 채색도 없고 또
번잡스러운 내용도 없어서 그저 차분하고 조촐한 비단폭의 한 자락을
연상케 할 뿐이다.

　말하자면 이렇게 화사하고 번잡스러운 것 같으면서도 결코 그렇지 않
은 것이 고려청자의 호사스러움이며, 크게 보면 한국미의 특질과 장점의
한 오리가 바로 이러한 아름다움이라고도 할 수 있다. 애써서 치장이나
재주를 부리려고 한 흔적도 없고 무늬의 간격을 맞출 생각도 없이 그저

　　　　　　　　나는 내 것이 아름답다

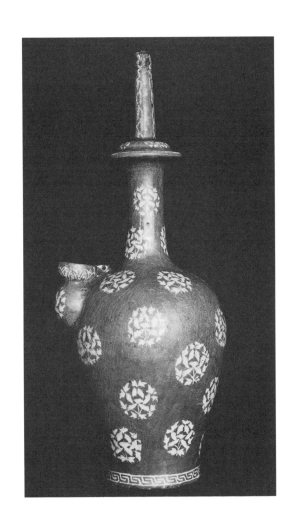

청자상감 모란문 정병
青瓷象嵌牧丹紋淨瓶
연대 · 크기 · 소장처 미상

손 가는 대로 무늬를 새겨 넣은 욕심 없는 도공의 마음씨가 오히려 이 자연스럽고 무리가 없는 순리의 아름다움을 낳아준 것인지도 모른다.

원래 이러한 작품의 수가 많았을 터이지만 언뜻 보아서 이 무늬가 눈설게 느껴지는 것은 국내에 남아 있는 유물이 없다는 데에 원인이 있고, 따라서 이렇게 희귀한 작품이 어느 사이엔가 바다를 건너서 외국의 박물관에 들어앉게 됐다는 사실을 아쉽게 생각하지 않을 수 없다.

도자기뿐만 아니라 일반적으로 고급 공예품들의 무늬란 늘 그 절도를 잃기 쉽고, 따라서 지나친 장식이나 특수 수요 계급에 대한 의식적인 아첨이 곁들이기 쉬운 법이다. 그러나 과거 한국의 공예 미술은 이러한 허물을 가장 덜 지녔다는 것이 오늘날 우리 공예 미술의 자랑으로 되었고, 이러한 공예미의 본바탕은 고금을 물을 것 없이 공예미의 본질에 가장 가까운 길을 걸은 것이 된다고 할 수 있다.

이 정병淨瓶은 물론 고려 시대의 상류 사회나 어느 고승의 애용품이었겠지만 그 주인의 죽음과 함께 6백~7백 년 동안을 깊은 땅속에 묻혀 있다가 다시 햇빛을 보자마자 또 돌아오지 못할 곳으로 바다를 건너갔으니 그 운명도 제 지닌 미의 값어치 때문이고, 우리가 무엇인가 애틋한 것을 잃었다는 허전한 느낌이 드는 것도 이 은은한 아름다움 때문이니 미인은 박명하다는 말이 여기에 닿는 말이 될는지도 모른다.

나는 내 것이 아름답다

두꺼비
모자
연적

우리나라 재래의 문방 청완품淸婉品 중에서 조선 연적처럼 특색 있는 것은 없다. 종류가 다양할뿐더러 하나하나의 품격이 우리나라 사람들의 풍도와 생활 정서를 이모저모로 너무나 잘 엿보게 해주는 것 같아 누구나 친근해지기 쉽다고 하겠다.

일전에는 이상백 교수가 애장하고 있던 두꺼비 모자母子 연적을 상완할 기회가 생겨서 뜻 아니한 안복을 누렸는데 어딘가에 반드시 있음직한 일품이 역시 이렇게 남아 있었구나 하는 느낌이 깊이 들었다.

이 연적을 보노라면 '참 지지리도 못생긴 너로구나' 하고 실소를 금할 수 없을 지경이고, 게다가 넙죽 어미 등 뒤에 시치미를 떼고 의젓이 업혀 있는 꼬마 두꺼비가 한층 미소를 자아낸다. 기장이 12.8cm, 폭이

나는 내 것이 아름답다

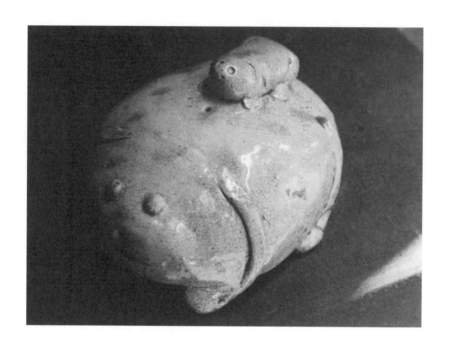

두꺼비 모자 연적
母子蟾蜍硯滴
길이 12.8cm
폭 10.3cm
높이 6.8cm
개인 소장

10.3cm, 높이가 6.8cm가 되는, 말하자면 연적으로서는 비교적 큰 치수인 데다가 꼬마 두꺼비를 업고 있는 이례적인 작품이라는 점과 아울러 조선 연적으로서는 드물게 보는 일품이라고 할 수 있을 것 같다.

어미 두꺼비에 비해 새끼 두꺼비가 이렇게 작지 않았던들 자칫 점잖지 못하게 보일 염려가 있었겠고 또 제딴엔 두꺼비의 위엄을 점잖게 보이느라고 버티고 앉았더라도 실망할 뻔했지만, 턱을 땅에 대고 웅숭그린 점에 두꺼비다운 우직하고도 혜식은 미덕이 서려 있다고 할까.

몸뚱이는 손으로 떡 빚듯 그저 넓적이 빚어내었고 네발은 손으로 비빈 가는 흙타래를 등에서부터 띠처럼 붙여 내려갔으며 두 눈은 녹두알만 한 흙고물을 빚어 붙인 것이 어디까지나 잔재주를 부리지 않은 품이 있어서 좋다. 둥글게 타원형을 이룬 배바닥 소지素地를 그대로 남긴 것 외에는 등에서부터 청회백색을 띤 분청계 투명유透明釉가 별로 신경을 쓰지 않고 씌워져 있어서 이 연적의 고격을 말해주고 있으며 아마도 그 연대가 임진壬辰 전으로 거슬러올라갈 것만 같다. 큰 두꺼비의 등 한복판, 즉 꼬마 두꺼비의 턱 밑에 작은 피조알만 한 구멍이 뚫려서 기공氣孔을 이루었고, 물구멍은 제대로 한다면 어미 두꺼비의 혜식은 입 한가운데에 뚫려 있을 법도 한데 기실은 두 콧구멍 중에 오른 콧구멍 하나를 물구멍으로 마련했으며, 왼 콧구멍은 적당히 흙고물로 틀어막은 자취가 보여서 아무래도 미구에 근사한 재채기를 한번 할 것만 같다.

조선 시대의 두꺼비 연적은 그 예가 적지 않아서 여기저기서 유품類品을 본 일도 있고 또 문인들의 시에도 두꺼비 연적을 예찬한 구절이 간

나는 내 것이 아름답다

혹 있는 것을 보면 고금을 떠나 애도가愛陶家의 심정은 다를 바가 없다는 것을 알겠다.

정조대의 문인이며 애도가의 한 사람인 담정薄庭 김려金鑢의 문집『담정유고薄庭遺稿』에 나오는 〈중기오절衆器五絶〉 42수 중 신변의 백자 연적을 노래한 시에 "옹원갑번자饔院甲燔磁 제언순백호齊言純白好 섬여정사은蟾蜍瀞似銀 상품권가조上品權家造"라는 절구가 있는데, 이 내용을 보면 아마 사옹원司饔院 권직장權直長이 감조監造한 분원 백자를 읊은 듯한데, 아마도 이 우직한 모자 연적과는 지체가 다를는지는 모르지만 오히려 나는 이 시골 가마의 욕심 없는 솜씨에 한 수를 더 놓고만 싶다.

이 교수가 이 두꺼비 연적을 입수한 것은 먼 옛날 학생 시절이라고 하며 도쿄에서 마유야마류센도繭山龍泉堂 주인이 근역의 젊은 선비를 각별히 배려하여 권해준 것이라 한다. 당시 이 교수는 거의 두 달 치의 학비를 이 두꺼비에게 투자했다고 하니 이만저만 소중한 애장품이 아님을 짐작하고도 남겠다.

나는 내 것이 아름답다

분청사기
조화문
자라병

분청사기라는 말은 분장회청사기粉粧灰靑沙器를 약칭한 말로서 일본 사람들이 일컫는 '미시마데三島手'라는 호칭을 대신해서 해방 후부터 우리들이 고쳐 부른 이름이다. 즉 분청사기란 고려 말기부터 조선 시대 임진왜란 때까지 조선 백자기와 더불어 애용되던 새로운 형식의 도자기로서 고려 왕조의 쇠망과 함께 퇴폐 일로를 걷던 청자 기술이 조선 왕조의 발흥과 더불어 새로운 활력을 얻어서 일어난 매우 민중적이고 또 신선한 감각을 나타낸 혁신적인 도예 문화였다.

이 분청사기 조화문彫花紋 자라병은 이러한 시대적인 호흡을 가장 싱싱하게 나타낸 대표적인 작품으로서 그 참신한 도안과 청초한 색감이 사뭇 현대 감각을 느끼게 하리만큼 새롭다. 이 자라병 무늬의 기법은 박

나는 내 것이 아름답다

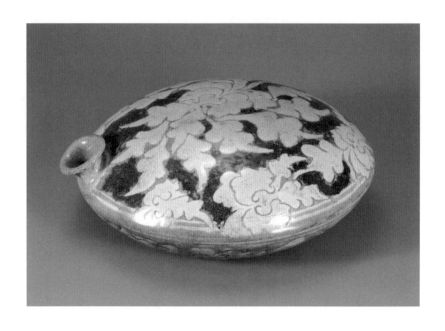

분청사기 조화문 자라병
15세기
높이 9.4cm
밑지름 6.6cm
국립중앙박물관 소장

지문剝地紋이라고 해서 몸체의 바탕 위에 백토를 씌워서 본바탕을 화장한 후 그 위에 무늬를 그리고 대칼 같은 꼬챙이로 긁어서 무늬 외의 부분을 버리고 유약을 씌워서 구워낸 것이다. 따라서 무늬 자체는 흰 분장 그대로 남아 있고 그 바탕은 분이 벗겨져서 짙은 색을 내기 마련이다. 특히 이 자라병의 경우는 긁어낸 바탕 위에 철분이 많은 도료를 붓으로 발라 구워서 바탕색이 마치 잘 익은 수박색(심녹색) 같아 그 색채의 조화가 한층 신선하고도 품위 있어 보인다.

이 도안 자체는 추상적인 서화문瑞花紋 같기도 하고 또 하나하나 무늬를 따져서 뜯어보면 모란꽃 무늬 같기도 하지만, 말하자면 반추상화된 새롭고도 활달한 장식 무늬의 조건을 갖추고 있다고 하겠다. 무늬가 지닌 이러한 새로운 감각은 마치 20세기 서양의 현대 회화 감각과도 공통되는 멋이 있어서 이러한 종류의 박지문 또는 조화문 분청사기의 도안은 곧잘 파울 클레나 마티스의 소묘와도 비교될 만큼 미술 전문가들의 주목을 끌게 되었다.

어쨌든 이 자라병은 그 형태가 지닌 새로운 감각도 보통이 아니고 등에 새겨진 그 무늬의 성격과 함께 동양 도자사에서도 매우 이채로운 존재가 되었다. 따라서 이러한 부류의 작품들이 내외의 전문가들에 의하여 새로운 해석과 평가를 받게 된 것은 당연하다고 할 수 있다.

나는 내 것이 아름답다

청화백자
연화문병

광주廣州 분원 가마에서 생산된 이러한 청화백자의 그림 중에는 도공의 그림이 아닌 직업 화가들의 그림이 적지 않다. 사옹원 감조관은 일 년에 한두 차례 도화서의 화원들을 거느리고 광주 분원에 나가서 그들로 하여금 왕실에서 쓸 사기그릇에 청화 그림을 그리도록 감역을 했다. 조선 시대 청화백자 그림 중에서 도안을 벗어난 뛰어난 그림들이 간혹 눈에 띄는 것은 이 때문이다. 비록 작자를 밝히는 낙관 같은 것은 안 했지만 지금 보면 낙관이 있었더라면 하는 아쉬움을 느낄 때가 가끔 있다.

중국 도자기들이 지닌 장식 도안의 세련된 솜씨도 물론 훌륭하기는 하지만 조선 시대 청화 그림에서처럼 탁 트인 회화적인 그림의 멋을 찾기 힘든 것은 아마 중국 도자기와 한국 도자기의 감각적 차이라고 할 수

나는 내 것이 아름답다

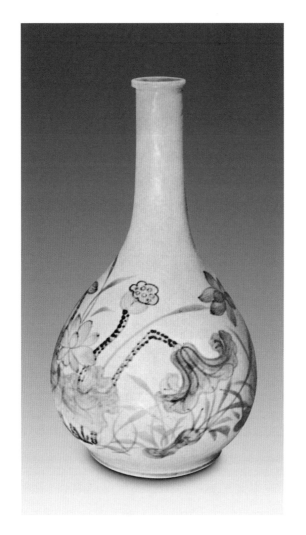

청화백자 연화문병
青華白瓷蓮華紋瓶
연대·크기·소장처 미상

있을는지도 모른다. 말하자면 한국 도자기의 장식화는 벌써 고려 시대 상감 무늬 때부터 회화적으로 해체된 경우가 많았다. 더구나 조선 초기의 청화백자는 맨 처음에는 중국 명나라의 도안을 흉내 내서 명나라 것과 분간할 수 없을 만큼 흡사했으나 이내 그 도안이 모두 풀어져서 마음 내키는 대로 자유스러운 회화적인 그림으로 변했다. 임진왜란 이전의 고청화古青華 그림들을 보면 멋들어진 소나무 한 그루 또는 매화, 아니면 난초나 국화 같은 가을꽃을 사군자 솜씨로 조촐하게 그린 것들이 적지 않다.

　이 병은 18세기 무렵 분원에서 만든 것으로 조선 시대 전반기 청화 그림과는 달리 늦가의 연꽃 경치를 흐드러지게 그린 것이다. 특히 청화색의 농담을 마음대로 가누어 썼을 뿐만 아니라 운필도 속도가 있어서 붓자국이 상쾌하고 갓맑게 엿보이는 것이 매우 좋다. 이 그림의 작자가 누구인지는 분명하지 않지만 필시 어느 멋쟁이 화원의 솜씨였으리라는 것은 그림의 격조에서 쉽게 짐작이 간다.

　중국이나 일본에도 이와 비슷한 모양으로 된 술병들이 있지만 중국 것처럼 거만스럽지도, 수다스럽지도 않으며, 일본 것처럼 경묘하거나 잔재주를 부리지도 않아서 우선 병 모양만 가지고도 한국이라는 국적을 분명히 해주는, 의젓하고도 속이 트인 아름다움을 발산하고 있다. 손에 쥐어지기에 알맞은 병목, 갓맑은 청백색 살결의 은은한 광택은 여기에 하나하나 주워섬기지 않아도 결코 그 어느 점 하나 소홀히 할 수 없는 조선적인 아름다움의 맑은 샘이로구나 싶어진다.

　　　　　　　　　　　　　　나는 내 것이 아름답다

05

조선의

미남미녀

가벼운 여름 단장을 한
한 앳된 여인이
마치 사진이나 찍으려는 듯이
포즈를 취하고 서 있는 모습,
나긋나긋한 두 손으로는
가볍게 앞가슴에 달린
삼작노리개를 매만지고,
무거울 듯 머리 위에
큰 트레머리가
멋들어지게 얹혀 있으나
반듯한 맑은 이마 위에
선명한 가르마를
반쯤만 가린 풍경이
오히려 날아갈 듯만 싶게
경쾌하다.

추억하는
사나이

뱃전에 팔을 괴고 초점을 잃은 눈이
먼 곳을 바라보고 있다. 추억이란 예
나 지금이나 조용하고 아름다운 것이다. 이마가 반듯하고 미목眉目이 수
려한 얼굴에 한 가닥의 정적이 서리어 흰옷에 풍신하게 감싸인 모습이
청정한 느낌이다. 흰 이마 위에는 엷은 망건 그리고 두 볼을 감싸서 앞
으로 매어 내린 검은 갑사 갓끈이 풍기는 멋은 요사이의 넥타이만 못할
것이 없다.

　이 갓끈의 맺음새에 따라서 길고 짧은 끈이 좋은 비례를 이루면서 앞
가슴을 장식하는 것은 당시 항상 백설 같아야 하는 윗옷과 함께 멋쟁이
들이 늘 신경을 쓰는 일 중의 하나였다. 마치 요사이 신사들이 늘 깨끗한

　　　　　　　　　　　　　　　조선의 미남미녀

와이셔츠와 넥타이에 신경을 쓰는 것과 다름이 없는 것이다. 지금은 마음에 맞는 넥타이를 많이 가지고 있는 것이 한밑천이 되는 것처럼 옛날에는 늘 갓끈이 신선하고 새로워야 했기에 스페어 갓끈이 듬뿍 있어야만 되었다. 따라서 가게에서는 갓끈을 접어서 줄줄이 걸어놓고 팔았다.

갓끈의 멋, 아마도 이것은 한국 고유의 멋 중에서 한몫 빠질 수 없을 것이다. 언뜻 생각이 미치면 한번쯤 옛날로 돌아가 검은 갑사 갓끈을 내 앞가슴에 멋지게 매어 늘여보고 싶은 것이다.

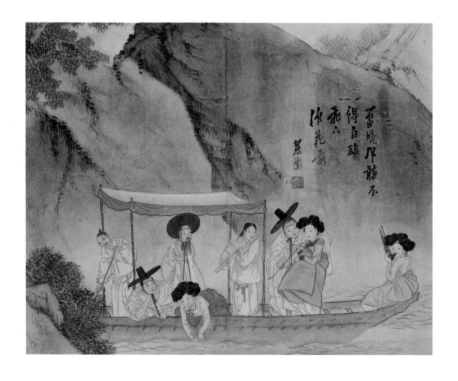

신윤복 〈뱃놀이舟遊淸江〉_____ 18세기, 종이에 채색, 28.2×35.6cm, 간송미술관 소장

홑상투의
젊은이

상투를 탐스럽고 멋지게 짜 올린다는 것은 아마 조선 시대 남성들이 지닌 은근한 매력의 하나였던 듯싶다. 점잔을 **빼야** 하는 사람들은 상투를 남 앞에 노출하는 일이 거의 없었지만, 그래도 검고 윤기 있는 큼직한 상투가 큰 갓 속으로 듬직이 비쳐 보이는 것이 사나이다웠던 것이다.

이러한 상투의 멋을 표현하는 데에도 혜원의 붓끝이 한번 움직이기만 하면 상투의 매력이 갖가지 스타일로 탄생되어갔다. 검고 윤나는 머리로 유난스럽게 이맛전 한쪽에 짜 붙인 이 젊은 상투의 매력도 길찍한 덧저고리의 돌띠 그리고 반쯤 걷어 올린 팔소매의 태와 함께 조선 시대 서민들의 수수한 멋가락을 남김없이 보여주는 좋은 예였다. 홑상투 바

조선의 미남미녀

람에 목을 빼어 숙인 자세나 옷차림으로 보아서 아마도 술청에서 잔심
부름이나 해야 되는 젊은 주모의 사내인 것 같기도 하고 또 술손님들의
농담마디쯤 쉽게 턱턱 받아넘길 수 있는 익살도 지니고 있을 듯싶어 보
인다.

　어쨌든 조선의 젊은이들이 부린 멋도 근사했지만, 이 젊은이들이 지
닌 멋을 이렇게 싱싱하게 표현할 수 있었던 혜원이야말로 다시없는 멋
의 선수였다고 생각된다.

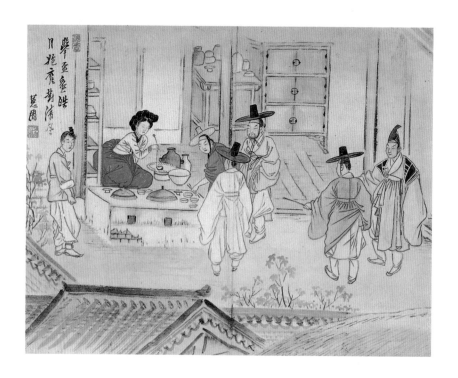

신윤복 〈선술집酒肆擧盃〉_____ 18세기, 종이에 채색, 28.2×35.6cm, 간송미술관 소장

구레나룻의
사나이

양 볼을 메운 구레나룻을 짤막하게
다듬고 턱 밑에만 염소수염을 기른
얼굴에 패기와 장난기가 반반인 것을 보면 아직도 삼십 대의 청년인 듯
싶다. 기생 앞에서 점잔을 뺀 자세도 당당하고 선자扇子[1]를 든 손맵시나
거추장스러운 갓끈을 왼쪽 어깨 너머로 슬쩍 걷어넘긴 태를 보면 이 사
람은 멋이 저절로 몸에서 배어나는 사나이라는 생각이 든다.

두툼하게 생긴 몸집을 풍성하게 감싼 흰 도포 허리에는 자줏빛 끈목
띠를 질끈 매어 내리고 조여 신은 흰 버선발 위에는 조촐한 행전을 쳐

1 부채.

조선의 미남미녀

서, 그 호협한 자세나 호사가 마치 잘생긴 젊은 범 같은 사나이라고 하고 싶다.

이러한 타입의 사나이는 아마 사랑을 해도 정치를 해도 또는 장사를 해도 쩨쩨하거나 옹졸할 수는 없는 사나이, 말하자면 희떱고 너그럽고 그리고 익살스러운 한국형의 호남이다. 그 당시 혜원의 눈에는 아마 이러한 형의 사나이들이 마음에 들었던 듯 중년기의 신사 타입을 그릴 때 그가 많이 다루는 모습 중의 하나이다.

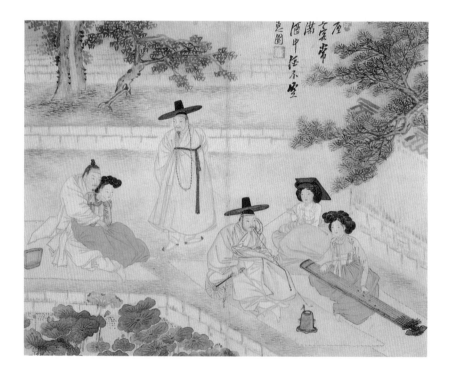

신윤복 〈초당놀이聽琴賞蓮〉 ————— 18세기, 종이에 채색, 28.2×35.6cm, 간송미술관 소장

젊은
병방

어느 고을의 아전에 불과하지만 일 년에 한두 번 이렇게 거드럭 거려보는 멋 때문에 아마 젊음을 그 속에서 삭여버리는 것인지도 모른다. 백마에 높이 앉아 행렬을 바라보는 늠름한 품이 신명이 날 만도 하고 또 미운 데가 없는 얼굴에 큼직한 입이 히쭉이 웃고 있어서 숭굴숭굴한 사나이라는 인상을 준다. 어깨에는 전통箭筒에 꽂은 화살이 부챗살처럼 펴져서 호사를 돋워주고 왼허리에 찬 큰 칼은 유난스럽게 철거덕거리는 느낌이다.

필자를 모르는 어느 능행반차도陵行班次圖의 한 장면이지만, 이것은 아마도 단원 김홍도의 원화를 모摹한 것인 듯 행렬 중의 남녀 인물들이

조선의 미남미녀

모두 생동하는 것 같은 좋은 묘사의 자취를 엿볼 수 있다.

익살스러운 것 같으면서도 시치미를 뗀 이 얼굴을 배행하는 기녀들이 마상에서 곁눈질하고 있는 장면이 있는 것을 보면 옛날이나 지금이나 잘생긴 사나이에게 염복이 있기 마련이고 또 이러한 공공 행사에 얽힌 조선 시대의 풍류가 이만저만한 멋가락을 부린 것이 아니었다는 것을 다시금 느끼게 된다.

전傳 김홍도 〈안릉신영安陵新迎〉 부분___1786, 비단에 수묵담채, 25.3×633.0cm, 국립중앙박물관 소장

장죽을 든
사나이

혜원의 풍속도 속에서는 인물들이 모두 유
난스럽게 멋을 부린다는 느낌을 받는다. 그
러나 이것은 억지로 부린 멋이 아니라 몸에 밴 자연스러운 탯가락 같은
흥겨움이라고 할 수 있다. 바라보면 어디에서인가 만난 사람 같다는 착
각을 갖게 되는 것은 아마 이러한 조상들의 멋의 생태가 그대로 오늘날
우리들 현실 사회 속에 전승된 까닭인지도 모른다.

어딘가 여유가 있어 보이는 잘생긴 얼굴 그리고 미운 데가 없는 덤덤
한 얼굴에는 의리도 풍류도 한몫씩 든든히 몸에 지녔노라는 건달의 자
랑이 역력히 새겨져 있는 것만 같다. 손에 들고 있는 긴 장죽은 아마도
기녀의 것을 받아 든 것인지도 모르지만, 창의를 들추어 올린 허리 언저

조선의 미남미녀

리에는 반코트 맵시로 반나마 덮인 멋진 누비옷 자락과 주렁주렁 매달
린 주머니, 장도, 쌈지 같은 것들이 이 청년의 걷는 자세에 그럴싸한 율
동감을 주고 있다.

 비스듬히 쓴 큰 갓과 너그러운 두 볼로 질끈 매어 내린 갓끈의 태 그
리고 옹구바지의 흐늘거림과 미투리신의 날씬한 발맵시에서 우리는 휘
청거리는 조선 건달의 진진한 풍류를 다시 보는 것이다.

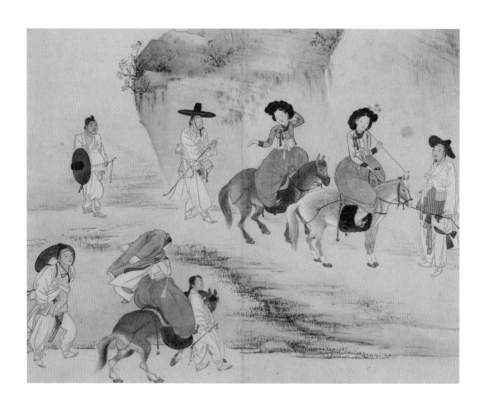

신윤복 〈봄나들이 年少踏靑〉_____ 18세기, 종이에 채색, 28.2×35.6cm, 간송미술관 소장

초립의
청년

혜원 신윤복은 무던히도 자신의
생활 환경과 멋을 즐긴 사람이다.
그의 풍속도에 나타나는 서민층
여인들의 애틋한 생태는 말할 것도 없고, 이 여인들을 싸고도는 뭇 한국
남성들의 자랑스러운 풍류와 멋을 이렇게 깊은 정애로써 바로 바라본
작가는 또 없다. 그의 붓끝에서 무수히 생동해 나오는 남성들의 군상을
바라보면 한국의 남성들이 이렇게 멋졌으니까 아마 한국의 여인들은
그렇게 행복했을 거라는 농담을 우리 여성들에게 해주고 싶어진다.

　이 작품은 어느 날 어른들의 연회에서 조심스럽게 한 무릎을 세우고
앉아 은근히 멋을 부리는 한 청년의 모습, 검은 망건 사이로 비치는 흰

이마와 시원하게 트인 미간에서 풍기는 너그러운 인상이 그의 싱싱한
즐거움을 말해준다. 혜원의 풍속도에 나오는 청년으로는 드물게 보는
품위 있는 차림새라고 할 수 있고 그 풍채에서 글줄이나 읽은 교양의 냄
새 같은 것이 풍긴다고 할 만하다.

　일견해서 너그럽고 청수한 느낌의 사나이지만 이런 것이 아마 조선
적 미남의 한 타입인지도 모른다. 그저 잘생긴 조선백자 달항아리 하나
그 옆에 안겨주면 천생연분처럼 잘 어울릴 조선적인 소담한 색채와 차
림새이다. 이것은 실물보다 훨씬 확대한 사진이며 이렇게 확대해놓고
봐도 혜원의 붓끝은 나무랄 데가 없다.

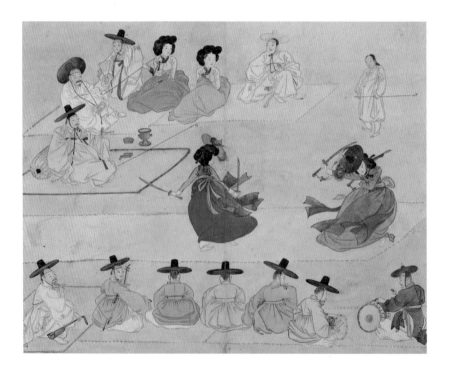

신윤복 〈검무雙劍對舞〉_____18세기, 종이에 채색, 28.2×35.6cm, 간송미술관 소장

정몽주
초상

민족의 아름다움 중에 지조 있는 인간상의 아름다움처럼 가슴을 설레게 해주는 것은 없다. 그 인간의 행적에서, 그 사상에서 빚어진 너그럽고도 위엄 있는 모습에는 수없이 겪어야 했던 괴로움과 서글픔을 딛고 넘어선 초연과 체관諦觀의 너그러움이 번져나고, 의로운 것에 대한 의지의 그림자가 어진 눈동자 속에 서리어 있기 마련이다. 카메라의 눈만 가지고는 도저히 포착할 수 없는 이러한 인간의 심정과 내재적인 사색의 아름다움을 그 외모와 함께 분명하게 표현할 수 있는 능력을 과거의 한국 초상 화가들은 지니고 있었다. 이 포은圃隱 정몽주鄭夢周 선생의 영정은 이러한 의미로 매우 격조 높은 그림의 하나라고 할 수 있고, 더구나 그 전래된 자취도 분명해서 전체 한국 초상화 작품 중에서도 잊을 수 없

조선의 미남미녀

이한철 이모移模
〈정몽주상〉
1880, 종이에 채색
61.0×35.0cm
국립중앙박물관 소장

는 가작이라고 할 수밖에 없다.

　포은 선생의 초상화는 오랜 목각판화가 이미 『포은집』에 수록된 것이 있었고 또 개성 숭양서원崧陽書院에 소위 숭양서원 고본이 있었지만, 개성의 숭양서원 원본의 안부는 이제 알 길이 없어졌고, 『포은집』에 수록된 목각판화는 섬세한 감정 표현이 이루어진 영정이 아님은 물론이다. 다행히 국립박물관에 보존된 이 포은 영정은 그 제기題記에 따라서 희원希園 이한철李漢喆이 개성 숭양서원본을 직접 모사했음을 밝히고 있어서, 이것을 모사한 화가 이한철의 화격으로 보나 그 모사 유래로 보나 포은 선생의 초상으로는 가장 정통에 가까운 작품이라고 할 것이다.

　비록 조그마한 상반신 그림에 불과하지만 포은 선생이 지닌 지조의 아름다움과 도량 있는 그 사람됨이 거의 유감없이 표현된 것 같아서 이 초상을 마주 바라보고 있노라면 포은 선생과 이 초상의 작가에게 경념 같은 것을 느끼게 된다.

　이러한 한국의 인간상이 풍겨주는 아름다움은 의당 그대로 한국의 조형미에 반영될 수 있을 것이라고 말할 수 있겠고, 따라서 사람들이 지닌 양심과 선의의 아름다움 및 의로움과 용기의 아름다움이 이렇게 작품에 구상화될 수 있다는 것을 즐거워하고 싶다. 이 포은 영정 그림에서 나는 한국인의 조형 능력과 참된 한국인의 아름다운 인간상을 아울러서 볼 수 있고 또 본격적인 우수한 한국인의 미래상이 지닐 아름다움을 느껴보는 심정이 된다.

　　　　　　　　　　　　　　　　　조선의 미남미녀

조말생
초상

역사에 이름을 남긴 덕망 있는 정치가나 학자 들의 모습을 보면 과연 그
릇이 다르구나 하는 생각을 할 때가 많다. 이 조말생趙末生 선생의 모습
은 그중에서도 뛰어나게 잘생긴 얼굴이라고 생각한다. 모든 처세에 너
그럽고 만사에 절도가 있어 보이는 얼굴에 범할 수 없는 기품이 감돌고
있어서 과연 대장부다운 모습이로구나 하는 느낌이다.

 조말생 선생은 고려 공민왕 19년(1370)에 나서 조선 태종 원년 서른
두 살 때 과거에 장원급제, 그 후 태종·세종 두 대에 걸쳐 덕망 높은 관
리로서 왕의 신임이 두터웠고, 병조판서·영중추원사領中樞院事를 역임,
세종 29년(1447)에 78세로 돌아간 분이다.

 이 초상은 아마도 이분의 장년기 모습을 그린 것으로 보이는데, 조선

나는 내 것이 아름답다

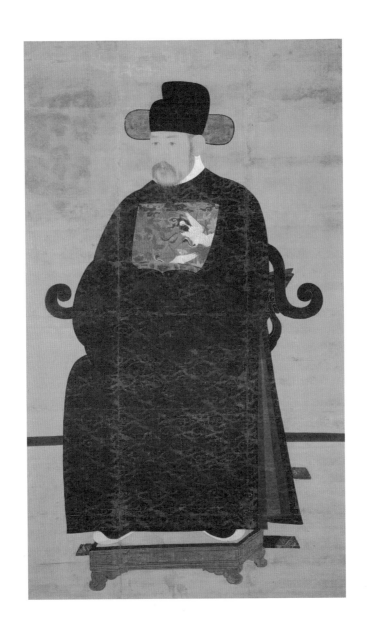

작자 미상
〈전傳 조말생상〉
비단에 채색
179.1×104.8cm
국립중앙박물관 소장

회화사에서도 가장 고격 있는 초상화의 하나이며 설채법과 전신傳神의 묘기에 남겨진 전대의 수법이 주목되는 작품이라고 할 수 있다. '미남' 하면 우선 젊어야 한다는 생각을 하는 사람이 많지만 사나이가 이렇게 마흔 고개를 넘어서 쓴맛 단맛 다 겪고 인생에 딱 중심이 잡히고 보면 그 풍모나 거동에 오히려 청년기에 볼 수 없는 반석 같은 무게와 예사롭지 않은 매력이 깃드는 것인지도 모른다.

나는 내 것이 아름답다

강이오
초상

약산若山 선생의 이 모습이 미남 축에 한몫 들 수 있다고는 생각했지만
여성들의 생각을 알고 싶어서 젊은 여인들의 의견을 들어본 일이 있다.
물론 여성들이 보는 다른 각도가 있을 듯싶어서였지만, 모두들 그만하
면 기품도 있고 정도 깊어 보이는 잘생긴 얼굴이라는 정평이었다. 기름
한 얼굴에 크고 잘생긴 코 그리고 눈매가 좀 치켜져 있으나 쌍꺼풀이 져
서 어질게 보이는 눈길에 특징 있는 두 눈썹이 뚜렷해서 아마 풍류도 의
지도 곁들인 속이 트인 선비의 상이라는 뜻인 듯하다.

　약산 선생의 초상은 1932년 이래 런던 대영박물관에 가 있는 것으로
서 1961년 봄 이것을 처음 보았을 때에는 누구의 초상인지, 누구의 작
품인지 언뜻 분간하기가 힘들었다. 서울에 돌아와서 이것저것 들춰보

조선의 미남미녀

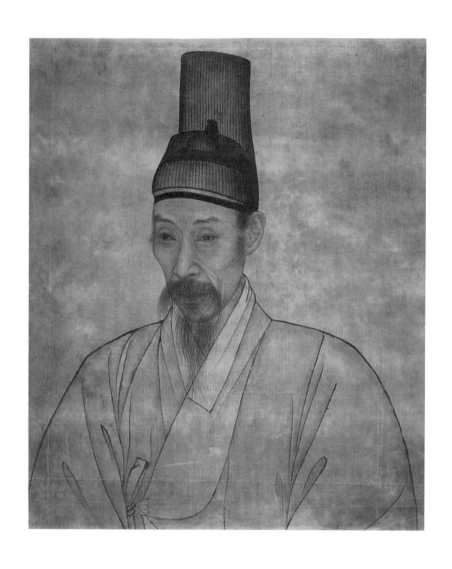

전傳 이재관
〈약산 강이오상若山姜彛五像〉
18세기 후반~19세기 초반
60.0×50.0cm
런던 대영박물관 소장

는 사이에 이분이 약산이라는 것과 이것을 그린 분은 약산의 동년배이던 소당 이재관일 것이라는 것을 알게 되었다.

이 작품은 원래 정본을 그리기 위한 하나의 화초畫草여서 유지油紙에 그려졌고, 따라서 손쉽게 평복 차림대로 그리게 한 것이다.

약산은 영조 때 한성판윤漢城判尹이며 문인화가였던 강 표암의 손孫으로 1788년에 나서 순조 때 군수를 지냈으며, 문인화단에도 이름이 있어서 추사 선생의 지우知遇를 얻은 한묵의 선비였다.

생각에
잠긴

기녀

과거에 우리 여인들의 아름다움을 읊은 글이나 그 애틋한 모습을 그린 그림은 적지 않았다. 그러나 조선 시대 18세기의 화가 혜원 신윤복처럼 서민 사회에서 이름 없이 피고 진 조선 여인들의 아리따운 모습을 멋지게 바라본 분은 아마 또 없을 것만 같다.

차분하면서도 화사하고, 화사하면서도 멋이 찰찰 넘치는 몸맵시! 그리고 상냥하고 결곡한 마음씨에 늘 어리광스러운 미소가 살짝 번지곤 하는 고운 얼굴들. 그들에 대한 넘치는 정애가 없이는 이렇게 속속들이 그들의 아름다움을 그려낼 수는 없을 성만 싶다.

이분이 남긴 이러한 풍속도들은 그 수가 적지 않고 또 뛰어난 작품들이 세상에 알려져 있지만, 이 여인도처럼 무르익은 필치로 단숨에 멋지

나는 내 것이 아름답다

신윤복〈연당의 여인〉
『여속도첩女俗圖帖』중
18세기
비단에 수묵담채
29.7×24.5cm
국립중앙박물관 소장

게 그려 던진 작품은 예가 거의 없다고 할 만하다. 그 연연한 모습이나 손길에까지 주저 없는 풍윤豊潤한 붓끝이 빠른 속도로 뛰어놀았고, 한 손에는 생황, 한 손에는 긴 담뱃대를 든 채 잠시 연못가를 바라보는 그 눈길에서는 마치 무슨 가냘픈 시름 같은 것이 언뜻 스치고 지나가는 것인지도 모른다. 어느 기녀의 휴일이라고나 할까!

어쨌든 한국의 여인들은 충분히 아름답고 멋지다. 그리고 그들의 머리 위에 있는 한국의 하늘은 예나 지금이나 속속들이 맑고도 푸르다. 때로는 살을 에는 이 고된 현실 속에서도 그리고 짙은 슬픔 속에서도 이 고장 남성들은 늘 이 푸른 하늘 아래 떠도는 밝고 고운 여인들의 미소를 바라보면서 그날의 의욕과 내일의 희망을 기르면서 살아왔다고 할까.

원래 혜원의 풍속도에는 독립된 초상으로서의 미인도도 있지마는 대개는 유산遊山하는 남녀들 그리고 처소를 가려서 일어나는 갖가지 정사를 다룬 토막 그림에 멋진 한국 정취를 담뿍 실은 것이 많다. 그러나 때로는 이 소품에서처럼 홀가분히 생각에 젖은 여인의 모습에서 우리는 언뜻 일종의 향수 같은 엷은 시름을 촉촉이 맛보는 것이다.

나는 내 것이 아름답다

트레머리
미인

조선 시대의 여인들이 얼마나 곱고 멋졌느냐 하는 것은 혜원 같은 뛰어난 화가가 평생을 두고 그 시대 여인들의 연연한 생활 풍정과 미태美態를 화폭 위에 사로잡기에 정열을 아끼지 않았던 것으로 보아서도 짐작이 간다.

그의 풍속 소품도 소품이려니와 이러한 독립된 초상화풍의 미인도 대작을 보면 풍속도 소품 위에 등장하는 그 수많은 여인들의 하나하나의 생태가 박진하는 실감을 가지고 클로즈업되어 과연 혜원은 멋쟁이였구나 하는 생각을 금할 수가 없게 된다.

가벼운 여름 단장을 한 한 앳된 여인이 마치 사진이나 찍으려는 듯이 포즈를 취하고 서 있는 모습, 나긋나긋한 두 손으로는 가볍게 앞가슴에

조선의 미남미녀

달린 삼작노리개를 매만지고, 무거울 듯 머리 위에 큰 트레머리가 멋들어지게 얹혀 있으나 반듯한 맑은 이마 위에 선명한 가르마를 반쯤만 가린 풍경이 오히려 날아갈 듯만 싶게 경쾌하다.

요사이 한국 여인들 중에는 소위 '후까시 머리'에 아이섀도를 그리고 뽐내는 분들이 많지만, 조선의 멋쟁이 여인들은 결코 왜녀倭女들의 시마다마게島田髷[1]나 북경 여인들의 흉내를 내는 일이 없이 이렇게 순수한 조선 멋을 부리고서 방긋이 자신 있는 미소를 짓고 있었던 것이다.

폭 팬 목뒤의 솜털은 가벼운 입김에도 파시시 움직이고 쪽빛 열두 폭 모시치마의 부푼 매무새가 젊음을 구가하고 있다. 저고리의 회장과 가는 옷고름 그리고 트레머리 끝에 달린 댕기의 빛은 모두 진자주색이니 몸에 착 붙는 흰 저고리 빛과의 조화를 한번 되새겨봄직한 일이 아닌가.

칠칠한 트레머리에 한밑천을 들여야 했던 그 시대 여인들의 머리 치장은 이제 과연 과거의 멋이 되어버린 것인가. 이 작품이 뉴욕에서 전시되었을 때 그 고장 여인들이 "금년 뉴욕의 헤어스타일은 바로 이것이 될지도 몰라요" 해서 같이 웃은 일이 있었다.

1 일본의 전통 머리 모양 가운데 하나로 주로 미혼 여성이 하던 틀어 올리는 머리.

나는 내 것이 아름답다

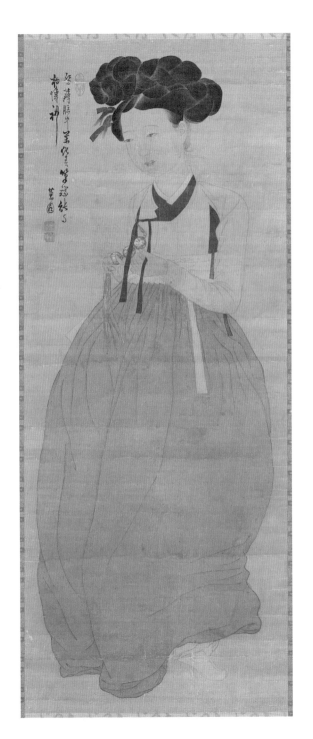

신윤복 〈미인도〉
비단에 수묵담채
114.0×45.5cm
간송미술관 소장

삿갓 쓴
미녀

요사이 한국의 미녀들은 새봄이 오면 파라솔의
유행에 신경을 쓰는 모양이지만 조선 시대의
미녀들은 외출할 때 이렇게 멋진 삿갓을 비스
듬히 비껴쓰고 눈부신 양광 아래 알빛 같은 흰 이마를 가렸던 것이다.

머리 위에는 남성들의 복건 비슷한 사제紗製의 자줏빛 모자를 덮어쓰
고 삿갓의 긴 끈으로 부드러운 턱 밑을 매어 늘인 맵싸한 모습에서 어딘
가 모르게 근대적인 멋이 싹트고 있는 것 같은 느낌이다. 아마도 이것은
모자를 멋있게 가누어 쓴 솜씨라든가 눈썹이 유달리 짙고 코가 오똑해
서 모자 아래의 흰 얼굴 윤곽이 또렷이 살아나 보이는 까닭일까.

한편으로 걸어붙인 치맛자락을 중띠로 질끈 동여매고 긴 오른팔을

나는 내 것이 아름답다

아래로 늘어뜨린 자세는 걷고 있는 이 젊은 여인의 싱싱한 동작을 캐치한 것이며, 혜원의 그림에는 이러한 한국의 멋을 그린 미녀들이 얼마든지 살아서 움직이고 있다. 이것은 조선에의 허망한 회고라기보다는 오히려 우리 한국인의 핏속에 맥맥이 흐르고 있는 민족의 멋 그리고 민족의 낭만이 풍기는 훈기라고나 할까.

이 여인은 물론 상류 가정의 부인을 그린 것은 아니다. 그러나 이 여인의 차림이 기녀건 어떤 서민층 여인의 습속이건 이것은 우리 사회의 밑바닥을 휩쓸던 하나의 멋이요, 중서적衆庶的인 낭만의 몸짓임이 틀림없다.

신윤복 〈기방무사妓房無事〉
18세기
종이에 채색
28.2×35.6cm
간송미술관 소장

장옷
차림의

처녀

조선 시대의 부녀자들이 여름 겨울 할 것 없이 장옷을 머리에 걸치고 외출하던 풍습은 거친 외기로부터 부드러운 피부를 보호하려는 의도도 있었지만 외간 남자들과 내외를 하느라고 얼굴을 가리는 것이 본래의 구실이었다.

그러나 장옷은 이러한 제구실도 구실이려니와 철 따라서 바뀌는 옷 감의 변화나 색감의 아름다움 그리고 각자가 그것을 머리에 덮어쓰는 개성적인 몸매 때문에 그 당시 서민 사회의 옷치레 중에서는 가장 신경 을 쓰는 겉옷 중의 하나였다.

환한 얼굴에 흰 끝동이 달린 연두색 장옷을 가볍게 덮어쓰고 마상에

나는 내 것이 아름답다

서 다소곳이 두 눈을 내리뜬 이 미녀의 태 그리고 쪽빛 치마에 연옥색 자주 회장저고리를 받쳐입고 두 손으로 장옷 자락을 지그시 잡은 의젓한 몸매에서 조선적인 멋진 무드가 굽이치고 있는 것만 같다.

부녀자가 말을 타는 풍습은 여염집 부녀의 여행에서도 간혹 그 예가 있었고 궁녀들의 나들이나 행렬 의식 등에도 있었던 것이지만 일반적으로 눈에 많이 띄었던 것은 기녀들의 유산이나 여행에서였다.

이 자랑스러운 미녀를 태운 마부의 얼굴에도 흐뭇한 미소가 흐르는 것 같고 말굽 소리도 자못 가벼워서 이 젊은 여인은 가쁜 숨을 죽이고 있는 것이다. 이 기녀도騎女圖의 작자는 분명하지 않으나 아마도 단원 김홍도 작의 〈행렬도〉를 모사한 작품인 듯하며 18세기 말경의 작품으로 보인다.

전傳 김홍도 〈안릉신영〉 부분
1786, 비단에 수묵담채
25.3×633.0cm
국립중앙박물관 소장

조율하는
여인

거문고를 조율하고 있는 여인이 눈을 사르르 외로 뜨고 귀에 온 신경을 모으고 있다. 큰 트레머리의 웨이브에 거의 이마가 가려져서 오똑한 코와 작은 입이 풍만한 얼굴 위에서 한층 돋보이는 듯하다. 속옷자락과 두 발을 드러낸 앉음새가 좀 선정적이기는 하지만, 아마도 조율하는 여인들의 보통 앉음새인지도 모른다.

신분은 아마 기녀이겠지만 그 풍만한 몸맵시나 윤기 있고 풍요한 헤어스타일을 보면 신선한 젊은 여인이 주는 매력이 잘 느껴진다. 이 작품뿐만 아니라 그 시대의 풍속도에 나오는 여인들을 보면 몸치장에 쓰는 신경이 모두 큰 트레머리에만 집중되어 있었던 듯, 오히려 요새 퍼머넌트 웨이브보다도 대담한 웨이브의 효과가 순 조선 여인들의 창의였다

나는 내 것이 아름답다

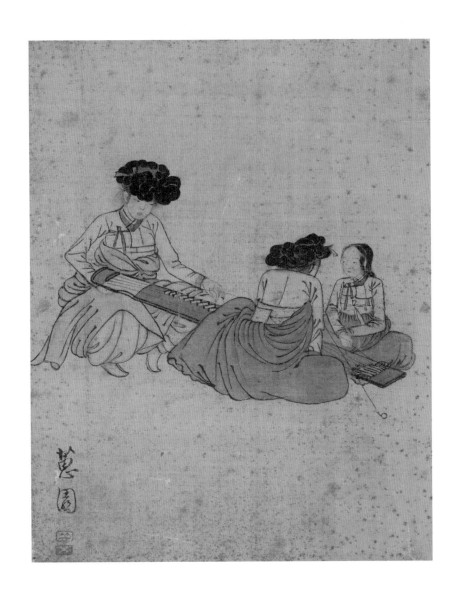

신윤복 〈탄금彈琴〉 부분
『여속도첩』 중
18세기
비단에 수묵담채
29.7×24.5cm
국립중앙박물관 소장

는 점에 다시금 흐뭇한 미소를 금할 수가 없다.

혜원의 여인도에서 늘 느끼는 일이지만 혜원처럼 '한국' 여인의 아름다움을 샅샅이 아는 사람은 없었던 것인지도 모른다. 여인들 한 사람 한 사람이 모두 색다른 타입의 매력과 무드를 풍기고 또 각기 다른 여인들의 성깔이 역력히 드러나 있는 것 같아서 자못 흥겨움을 느끼곤 한다.

나는 내 것이 아름답다

젊은
무당

과거 한국의 서민 사회에서 피고 지고 한 무수한 미녀들의 군상 속에는 젊은 무당들의 앳된 얼굴들도 한몫 버젓이 든다고 할 수 있다. 개화니 미신이니 해서 이제는 거의 우리 주변에서 이 무당들이 자취를 감추어가고 있지만, 몇십 년 전만 하더라도 경향이나 귀천을 가릴 것 없이 이 무당들의 크고 작은 굿놀이와 그 일상 생태는 그대로 우리 사회 생리의 일면에 적지 않은 영향을 끼치고 있었던 것이다.

이러한 샤머니즘은 물론 동북아시아 여러 민족들의 공통된 신앙이기도 했지만, 특히 우리의 무당놀이 형태는 대개 흥겨운 민속놀이의 일면을 갖추고 있어서, 이 크고 작은 굿놀이에 나오는 젊은 무당들을

조선의 미남미녀

상대로 일어나는 갖가지 정사들은 늘 마을 건달들의 관심거리가 되어
왔다.

잘생긴 얼굴 그리고 탐스러운 트레머리 위에 큰 갓을 비껴쓰고 한 손
에 큼직한 무선巫扇을 든 남장의 미녀가 풍악에 맞추어 신나게 빙글빙글
춤을 추며 돌아가면 이것을 엿보던 마을 총각들이나 건달들은 담 너머
에서 어깻바람이 나서 저절로 발돋움을 하게 되는 것이다.

젊은 여인이 무당이 내리면 부끄러운 것을 잊고 거리로 뛰어나오기
마련이며 마을의 문전문전을 찾아다니면서, "외기러 왔소. 불리러 왔소.
애동 치마 불리러 왔소"를 부르면서 걸립을 돌기 마련이고, 마을 사람들
은 모두 용한 새 무당이 났다 해서 이 집 저 집에서 기웃거리며 구경을
하는 것이다.

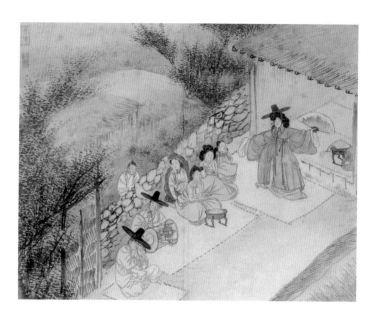

신윤복
〈굿놀이巫女神舞〉
18세기
종이에 채색
28.2×35.6cm
간송미술관 소장

길쌈하는
아낙

길쌈하는 여인들의 자태는 고래로 향촌 여인의 순박한 아름다움으로 한몫 꼽혀왔다. 도시의 부녀들처럼 세련된 옷차림이나 섬섬옥수는 아니지만 젊고 싱싱한 어머니의 미더운 얼굴들이 베틀 위에서 시골집의 분위기를 늘 환하게 장식해주고 있었다.

걷어 올린 두 팔에 북바디를 나누어 잡으면 베틀은 썰크렁거리고 소리 내어 돌고, 여인들은 오붓한 마음의 선율 속에서 스스로 베틀 장단을 잡는 것이다. 베틀 머리의 아기는 할머니의 치마끈을 잡고 칭얼대는데, 젊은 엄마의 눈길은 부지런히 북바디를 좇고, 그 재빠른 손발의 동작에서 그대로 바람이 이는 듯. 아마도 단원의 풍속도 중에서도 가장 실감 나는 장면의 하나인지도 모른다.

조선의 미남미녀

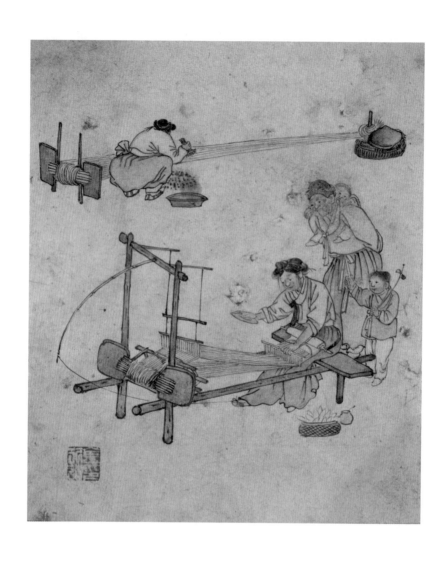

김홍도〈길쌈〉
『단원풍속도첩檀園風俗圖帖』중
종이에 수묵담채
28.0×23.9cm
국립중앙박물관 소장

수수한 트레머리와 풍요한 몸매 그리고 실꾸리 위로 넘나드는 외씨버선의 맵시는 아마도 착하고 결곡한 젊은 아내의 영상이라고 할까. 향촌 부녀들의 일하는 자태 속에서 이렇게 가식 없고 건강한 그리고 실감나는 아름다움을 가려낸 단원의 형안이 지금 새삼 놀라운 것이다.

조선의 미남미녀

우물가의
촌부

단원 김홍도의 풍속도는 혜원의 풍속도처럼 화려한 무드나 행락을 그린 장면이 드물다. 따라서 기녀라든가 건달 같은 사람들이 주제로 되기보다는 서민 사회의 생업을 다룬 장면이 많고 등장하는 여인들도 대개는 순박한 농부나 수수한 여염집 부녀들인 경우가 많다.

　이것은 어느 여름날 우물가에서 물을 긷고 있던 젊은 촌부에게 앞가슴을 풀어헤친 한 나그네가 다가와서 물을 청하자 물이 담긴 두레박을 내어주고는 외면하고 물 먹기를 기다리는 순박한 촌부의 내외하는 수수한 모습이다. 어딘가 모르게 있을 법한 시골 우물가의 담담한 정취를 잘 포착한 표현이라고 할 수 있다. 같은 시대였지만 혜원의 풍속도에서 볼 수 있는 기녀들의 멋진 트레머리에 비하면 너무나 간소한 이 여인의

나는 내 것이 아름답다

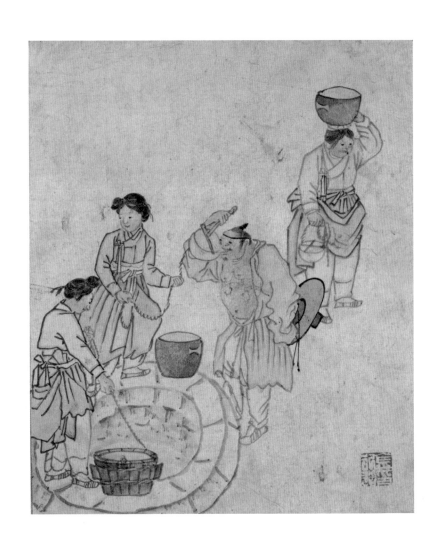

김홍도 〈우물가〉
『단원풍속도첩』 중
종이에 수묵담채
28.1×23.9cm
국립중앙박물관 소장

머리와 소박한 옷차림에서 오히려 젊은 시골 아낙의 착한 마음씨 같은 것이 느껴진다고 할까.

이러한 풍속도의 제작은 그의 빛나는 작가 생활 속에서도 가장 이채로운 업적으로 남겨졌는데 그 수는 그다지 많지 않으나 회화 미술이 양반 또는 일부 지식인 사회에만 편재하던 당시의 사회상으로 미루어본다면 매우 대담한 시도였다고 할 수 있다. 말하자면 바야흐로 성장해나가려는 서민 사회에 대한 하나의 리얼리즘의 싹이었다고 할 수 있을지도 모른다.

어쨌든 여기 무던하고 착한 농가의 젊은 아낙의 수수하게 고운 모습이 한국 미녀의 한 타입으로서 단원의 구수한 필치로 오늘에 남아 있는 것이다. 이 그림뿐만 아니라 단원의 풍속도에 나오는 인물들을 보면 대개 구수한 해학과 순후한 인간살이의 숨김없는 자태에 마음이 끌린다.

나는 내 것이 아름답다

꽃을
든

일앵 양

누가 그린 것인지, 누구를 그린 것인지도 모르지만 작가는 다만 일앵—
鸎이라는 이 여인의 이름만을 남겨놓았으니 그저 '일앵 양의 초상'이라
고 할 수밖엔 없다. 치마폭을 걷어 올린 왼손에 배꽃 한 송이를 가볍게
들고서 잠시 무슨 생각에 잠겨 있는 밝은 얼굴은 마치 한 송이 배꽃처럼
환하다. 회장저고리의 앞섶이 마구 벙글어서 충분한 젊음의 육감적인
표현을 보인 것은 아마 조선 그림으로서는 드물게 보는 파격적인 노출
의 아름다움이라고 할까.

멋있게 물결진 탐스러운 트레머리의 한쪽에는 진자줏빛 댕기가 또
하나의 풍정을 이루었고, 너그러운 치마폭에 비하면 상반신에 밀착된
회장저고리의 표현이 이만저만 매혹적인 것이 아니다. 그리고 이 연초

조선의 미남미녀

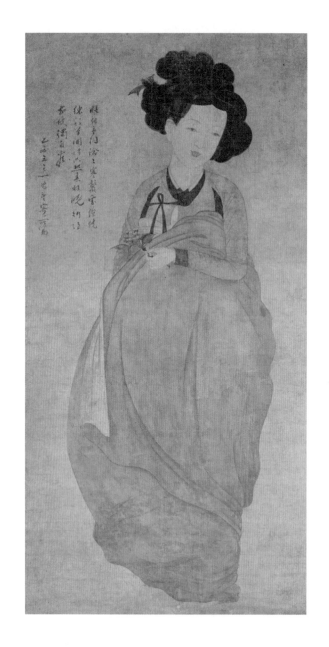

작자 미상 〈미인도〉
19세기, 종이에 수묵담채
114.2×56.5cm
도쿄 국립박물관 소장

록 저고리의 가늘고 긴 소매 끝에 이어진 진초록 끝동의 알맞은 넓이와 좁고 짧은 옷고름의 조화는 야릇한 대조를 풍기고 있다.

물을 것도 없이 이 일앵 양은 아마 이 작가의 의중에 있던 어느 기생이었던 듯 정감이 넘치는 그 표현이나 화제畫題의 뜻에서 바로 이것을 느끼게 해준다.

이 그림의 솜씨나 복식의 유형으로 보아서 이 작가는 아마도 혜원이나 단원과 동시대 사람이라고 짐작이 되지만, 이것을 밝힐 도리는 지금 없으며 다만 혜원풍의 솜씨를 보인 좋은 작품이라고 할 수밖엔 없다. 그러나 그 면모에 풍기는 혜원 것과는 약간 이질적인 기품이 고요히 화면에 감돌고 있다.

조선의 미남미녀

스물일곱 살
최홍련

1811년 12월 홍경래난이 일어나자 평안도 가산嘉山 고을은 맨 먼저 폭도들의 습격을 받았다. 군청의 속리들과 나졸들은 군수를 버리고 모조리 도망쳤으나 군수 정시鄭蓍의 사랑하는 청기廳妓 최홍련[1]만은 오로지 군수의 일가족과 사생을 같이하고자 했다. 폭도들의 손에 군수와 군수의 부친 그리고 그 동생이 차례차례로 쓰러져갔다. 홍련은 정신을 가다듬어 군수 부자의 시체를 거두어 장사 지내고 아직도 숨기가 남아 있는 군수의 동생을 자기 집에 숨긴 후 밤을 낮 삼아 간호해서 마침내 그를 소생시켰다.

1 운낭자는 평안도 가산 관청에 소속된 기생으로서 이름은 최연홍崔蓮紅으로 알려져 있다. '최홍련'으로 쓴 것은 글을 쓴 당시의 착오로 보인다.

나는 내 것이 아름답다

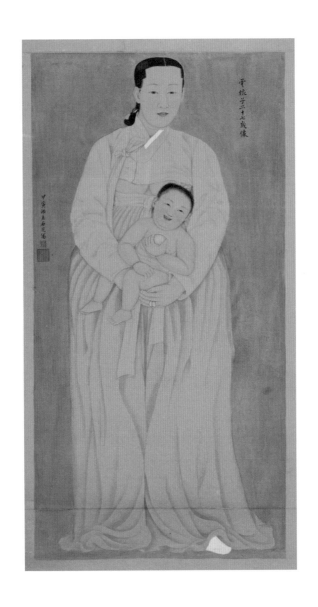

채용신
〈운낭자27세상雲娘子二十七歲像〉
1914, 종이에 채색
120.5×62.0cm
국립중앙박물관 소장

홍경래난이 끝난 후 이 의로운 홍련의 이야기가 서울에 전해지자 조정에서는 홍련을 표창해서 기적妓籍을 빼어주고 그 여생을 편히 하도록 토전을 내려주었다. 그 후 평안도 일대에서는 홍련을 마치 임진왜란 때 순절한 의기 계월향桂月香처럼 대접하게 되었고 홍련이 늙어서 죽은 후에는 평양에 있는 계월향의 사당 의열사義烈祠에 그 혼령을 함께 모시게 된 것이다.

이 홍련의 초상화는 바로 이때 의열사에 걸기 위하여 홍경래난 당시, 즉 그의 27세 때 모습을 그린 것으로 짐작이 된다. 해맑은 얼굴에 시원하게 이마를 지었고 반달 실눈썹과 꼭 다문 입가에서는 간신히 엷은 미소가 풍기고 있는데 손을 모아 한 사내아기를 안고 있는 품이 이만저만한 태가 아니다. 이 아기는 아마 군수 정시와의 사이에 생긴 아기인 듯 치마 위로 드러난 두 유방의 풍요한 아름다움은 사뭇 해맑은 평안도 여인의 살결을 느끼게 해준다. 말하자면 젊은 아내로서 그리고 젊은 어머니로서의 덕성과 매력을 훈훈하게 풍겨주는 한국 여인의 의젓한 자세라고 할까!

이 초상화의 작자는 조선 말의 화원이었으며 초상화가로서 좋은 솜씨를 전해준 채용신蔡龍臣이었다. 이분은 전라도 정읍 사람으로 1941년 6월 신태인면 육리에서 돌아가기까지 94수를 누렸으며, 이 그림을 그린 것은 1914년이었으므로 꼽아보면 그의 67세 되던 해의 노련한 작품임을 알 수 있다.

나는 내 것이 아름답다

조선 회화에 나타난
에로티시즘

혜원의 속화

1_____ '속화俗畫'라는 말은 '속세간사俗世間事를 다룬
속된 그림'이라는 뜻으로 이미 조선 시대에 쓰였던 듯하다. 회화 감상이
아직도 상류 사회나 일부 지식인들만의 독점에 머물러 있던 조선 사회
에서 한 화가가 고답적이고 모화적인 상류 사회의 문예 호상에 어긋나
는 현실적인 세속 묘사, 즉 서민 사회의 생태와 인간성을 가림 없이 표
현한다는 것은 당시로서는 '점잖지 못한' 일 중의 하나였음이 틀림없다.
따라서 점잔을 차리려는 화가들로서는 좀처럼 손대기 어려운 일이었
고, 의욕이 생겼다 해도 드러내놓고 손을 대기에는 적지 않은 용기가 필
요했을 것이라고 짐작된다.

한국에서 이러한 속화가 비롯된 것은 남아 있는 작품으로 미루어보

조선의 미남미녀

아 대략 18세기에 들어선 후의 일이었다. 18세기의 조선 사회에는 천주교와 더불어 서양의 과학기술이 전해지기 시작했고, 실사구시를 내세우는 실학파의 학문이 대두되었으며, 관료적인 봉건 체제의 속박에서 바야흐로 눈뜨기 시작한 서민 사회의 각성과 자아 발견에서 싹튼 서민 문학, 예를 들면 『춘향전』을 비롯한 한글 문학의 발전이 이루어진 시대였다. 이러한 사회 배경 속에서 몇몇 선구적인 화가들은 서민들의 생태, 특히 농·공·상 등 생업을 주제로 한 생활 풍정을 그렸고, 때로는 시정 속에서 적나라하게 전개되는 춘정과 풍류와 해학 등 현실적인 주제들을 사실하게 되었다.

이러한 것으로 먼저 공재恭齋 윤두서尹斗緖, 연옹蓮翁 윤덕희尹德熙와 관아재觀我齋 조영석趙榮祏 같은 분들이 극히 단편적인 작품들을 남겼고, 이어서 단원 김홍도, 혜원 신윤복, 긍재 김득신 등에 이르러 본격적으로 이루어졌는데, 그중에서도 이른바 '속화' 화가로서의 정열과 풍격을 갖추고 대담 솔직하게 서민 사회의 서정과 색정적인 생태의 기미를 다루어 놀라운 솜씨를 보인 독보적인 작가가 바로 혜원 신윤복이었다. 혜원의 이러한 화업은 서민 사회의 남녀들이 보여준 본능적인 인간성의 아름다움과 조선적인 멋의 세계, 특히 여인들의 서정적인 아름다움을 사회사적인 단면 위에 부각시켜 조선의 미와 멋으로 명쾌하게 성격 지어 준 데에 큰 의의가 있다고 할 것이다.

혜원의 화력, 특히 신선한 자기 스타일을 지닌 뛰어난 산수 화가로서의 그의 관록을 아는 사람은 그가 이루어놓은 이러한 속화의 경지를 다

나는 내 것이 아름답다

감한 화가의 한낱 외도 아니면 여기에 불과한 것으로 바라볼는지도 모른다. 그러나 조선 화가 중에서 혜원처럼 신념과 정애로써 절실하게 속화와 대결한 사람은 또 없었다고 할 수 있다. 혜원이 이루어놓은 이러한 속화의 세계는 남이야 외도라고 얕보건 말건 작가적인 생명을 걸고 대담하게 그 대상 사회에 뛰어들어 간절하게 체험한 인간미의 결실이었고, 따라서 그의 이러한 체험적 미의 경지는 늘 신선하고 또 애틋할 수 있었던 것이다.

말하자면 몸소 시정에 뛰어들어 한량들과 건달 사회의 윤리를 익히고 정애를 기울여서 미녀들을 관찰하고 또 어루만져보지 않고서는 이루어질 수 없는 멋과 미의 실감이 그의 그림에는 구석구석에 스며 있다고 할 수 있다. 즉 이것은 혜원 스스로가 속이 활짝 트인 건달일 수 있었고 또 양식 있는 멋쟁이 한량일 수도 있었던 데서 나온 정애 어린 체험의 소산이었다는 데에 그 까닭이 있는 것인지도 모른다. 어쨌든 당시의 화단과 지성인들이 지켜보는 속에서 작가 혜원이 뛰어들었던 외도가 정말 외도로 끝나버리지 않았던 것은 다행한 일이다.

그는 예사로 있는 시정의 속사를 그리면서도 필시 예술적인 자부심과 아울러 새 시대의 호흡 같은 것, 즉 시대에 한 걸음 앞장선 작가적인 의식을 은연중에나마 지녔을 것으로 보아야 옳다. 말하자면 당시의 화단에 스며든 소위 사회 근대화의 먼동 같은 것에 대한 촉각과 같은 구실을 다한 것으로서, 앞으로 여기에 새로운 의의를 부여해야 마땅하다고 생각한다.

　　　　　　　　　　　　　　　　　조선의 미남미녀

2　　　　　　　　　　　　같은 세대 단원의 풍속화가 농촌과 시정의 소
박하고도 구수한 서민 생활의 서정 속에 건전한 생업의 홍겨움과 해학
의 멋을 즐겨 사실한 데 비해서 혜원의 그림은 도회적인 세련과 멋이 몸
에 밴 시정의 남녀를 그리고, 그들 사이에서 벌어지는 풍류와 색정 생태
에 그 초점을 두고 있는 것은 매우 대조적이다. 한량·건달·비녀婢女·유
녀遊女·양반과 기녀에 이르기까지 혜원 그림에 사실된 농염한 생태 묘
사는 말하자면 미술에 나타난 한국의 에로티시즘을 대표하는 것으로서
거의 독보적인 위치에 있다고 할 수 있다. 대개의 경우 혜원의 이런 부
류의 그림은 은근하고도 간접적인 색정 표현을 보인 것이 보통이지만,
그의 작품 중에서 특히 농후한 것만을 추려놓고 보면 반드시 그렇지만
은 않다. 다만 그의 그림 속 남녀들이 보여주는 액션이 매우 자연스러워
서 작위적인 허물이 별로 없고, 따라서 보는 이의 감흥을 적당히 순화하
여 미소로 이끌어주는 경우가 많다.

　그뿐만 아니라 혜원 예술이 보여준 이러한 에로티시즘을 그 시대의
문학 작품에 나타난 에로티시즘과 비교해보면, 그 농도가 문학에 나타
난 에로티시즘의 짙은 표현에 따를 만한 것이 못 된다. 때로는 너무 지
나치다고 외면할 만큼 직접적인 표현을 서슴지 않은 소설, 예를 들면
『춘향전』에 나오는 〈사랑가〉의 어느 대목 같은 표현은 원래 혜원이 기
도하는 바가 아니었던 것이 분명하다. 그러나 혜원의 에로티시즘도 따
지고 보면 당시 문학 작품의 경우와 유리된 세계가 아니라, 오히려 동
일한 시대적인 배경과 호흡 속에서 싹이 텄음을 보여주고 있다. 혜원의

　　　　　　　　　　　　　나는 내 것이 아름답다

〈물놀이의 여인들〉을 예로 들어보면, 화면의 중심 인물인 다홍치마의 여인이 백설같이 흰 속곳을 드러내고 그네를 타는 모습이 표현되어 있는데, 이것은 마치 『춘향전』 광한루 장면에서 그네를 타는 춘향에게 방자가 이르는 다음과 같은 말과 흡사한 느낌을 준다.

방초는 푸르른데 앞내 버들은 초록장草綠帳 두르고, 뒷내 버들은 유록장柳綠帳 둘러 한 가지 늘어지고, 또 한 가지 펑퍼져 광풍을 계워 흔들흔들 춤을 추는데, 광한루 구경처에 그네를 매고 네가 뛸 제, 외씨 같은 두 발길로 백운간을 노닐 적에, 홍상紅裳 자락이 펄펄, 백방사白紡絲 속곳가래 동남풍에 펄렁펄렁, 박속같은 네 살결이 백운간에 희뜩, 도련님이 보시고 너를 부르시지, 내가 무슨 말을 한단 말이냐? 잔말 말고 건너가자!

원래 조선 회화에 나타난 에로티시즘의 극치는 행도화가 피어나는 봄날의 한낮, 한적한 후원 별당의 장지문은 굳게 닫혀 있고, 댓돌 위에는 가냘픈 여자의 분홍 비단신 한 켤레와 너그럽게 생긴 큼직한 사나이의 검은 신이 가지런히 놓여 있는 장면이라고 한다. 여기에는 아무 설명도 별다른 수식도 필요가 없다. 그것으로써 있을 것은 다 있고 될 일은 다 돼 있다는 것이 된다. 정사의 직접적인 표현이 청정스러운 감각을 일으키기 어려운 경우가 많을뿐더러 감칠맛이 없어진다고 할 수 있다면, 춘정의 기미를 표현하는 것으로 그보다 더 품위 있고 은근하고 함축 있는 방법은 또 없을 줄 안다. 말하자면 한국인의 격 있는 에로티시즘은

조선의 미남미녀

결국 '은근'의 아름다움에 그 이상을 두고 있는 것이 아닌가 한다.

3_____혜원의 속화 중에서 가장 색정적인 내용을 다룬 작품만을 추려서 관찰해보면 대체로 (1) 승려들과 양가 부녀자 사이의 정사를 암시한 것, (2) 주인과 여비女婢, 즉 주종 사이의 정사를 암시한 것, (3) 건달과 처녀의 정사를 암시한 것, (4) 기녀들을 둘러싼 색정, (5) 밀회를 즐기는 연인들, (6) 동물들의 정사 등으로 분류해볼 수 있다.

이 중 가장 눈에 띄는 주제는 (1) 부류이다. 〈절 나들이의 여인〉에서의 마상 여인도, 공수하며 맞이하는 젊은 중도 아무런 직접적인 행동을 나타낸 것이 없으나, 장의를 쓴 여인의 선정적인 기마 맵시라든지 젊고 고운 여인이 절 나들이 간다는 선입견에서 오는 자극이 간접적인 무드를 돋워주고 있다는 것을 알 수 있다. 말하자면 절에 간 여인들은 승려의 유혹을 순순히 듣는다는 전세기의 속담 '절에 간 색시'를 연상시켜주는 효과를 노린 작품인 듯하다. 이와는 내용이 조금 다르지만 〈빨래터〉〈물놀이의 여인들〉 등에도 승려들을 등장시키고 있다. 〈빨래터〉에서는 아마 깊은 산곡인 듯, 빨래를 즐기는 모녀 앞에 젊은 승려가 달려들어 늙은 여인을 침범하는 행동적인 장면을 묘사했고, 〈물놀이의 여인들〉에서는 초여름의 으슥한 계곡에서 반라가 되어 물놀이로 시시덕대는 일군의 앳된 여인들을 바위틈에서 엿보는 숨 가쁜 승려들의 얼굴을 등장시킨다. 이러한 주제들은 갇혀 있던 조선의 성윤리 속에서 승려들이 저지른 문제의 비중이 작지 않았던 사회의 이면상을 반영한 것이라고 볼

나는 내 것이 아름답다

수 있을 듯하다.

(2) 부류에서는 특히 중류·상류 가정에 많았을 주종 관계의 정사를 다루고 있는데, 이것은 처녀이건 유부녀이건 젊은 하녀들이 늘 주인의 뜻대로 유린될 수밖에 없었던 독선적인 성애의 공공연한 이면 생태를 묘사한 것으로 보인다. 〈후원〉은 바로 그러한 내용을 담은 것으로 후원을 거닐던 주인 나리가 대낮에 젊은 하녀를 다루는 액션이 실감나게 묘사되어 있다. 앙탈하는 듯싶은 하녀의 자세는 도리어 욕정에 불을 지르는 자극적인 표현이라고 볼 수 있을 것이다. 〈우물가〉도 이러한 부류로 유관을 쓴 초로의 선비가 보름 달밤에 우물가에 모여 선 여인들의 몸매를 시치미를 떼고 곁눈질하면서 지나가는 내용인데, 그 속에 정인이라도 끼여 있다는 것인지, 또는 가을 달밤에 외로운 초로의 선비가 사람이 그립다는 말인지 매우 암시적인 표현을 보였다고 할 수 있다.

(3) 부류는 건달과 처녀의 정사를 다룬 것인 듯하다. 〈가을 처녀〉에서 볼 수 있는 바와 같이 국화 그루들을 등지고 앉은 상반신 나체의 젊은 건달이 대님을 치고 있는 것으로 보아 옷을 입고 있는 장면인 듯하다. 이 앞에 치마를 걷어붙이고 사나이와 마주앉은 처녀의 긴 댕기 머리가 표정을 돋우어주는 듯싶다. 두 사람 사이에 매펴인 듯한 노끼기 손에 물그릇을 든 채 뜻있는 실소를 감추려는 표정이 이 그림에 담긴 농후한 내용을 암시해준다고 할 수 있을 듯하다.

(4) 부류는 기녀를 둘러싼 화류계의 색정을 다룬 것이다. 기녀들과 양반, 기녀들과 관리, 기녀들과 건달, 기녀들과 한량 사이에서 벌어지는

엽색獵色의 세계는 당시로서는 누구에게도 거리낄 것 없는 사회가 공인하는 환락이었다. 〈초당놀이〉에서 그 예를 볼 수 있는 바와 같이 기녀를 끌어안고 기분을 내는 장년기의 사나이와 아무렇지도 않은 듯 좌흥을 돋우고 있는 그 둘레의 남녀 군상은 그 행동거지가 어떠한 질서 속에 자리를 잡고 있는 듯싶다. 말하자면 화류계에도 일종의 윤리가 있어서 이러한 불문율에 따라 화류계는 질서를 유지했고, 파흥破興하는 독선적인 행동은 사나이다운 사내가 할 일이 아니었던 것이다. 혜원은 특히 이러한 화류계의 심리에 매우 익숙했던 작가로서 기생의 생태와 그 미적 관점을 그처럼 명확하게 잡은 작가는 또 없었던 것 같다.

(5) 부류는 밀회를 즐기는 연인들을 다룬 것이다. 정인들의 미묘한 심리 동태와 그 서정을 혜원처럼 실감나게 묘사한 작가는 매우 드물다. 〈밀회〉는 혜원의 작품 중에서도 밀회 장면을 가장 실감나게 다룬 예의 하나이다. 멋진 부감법으로 초저녁의 골목길 밀회를 묘사한 것으로, 동행해온 엑스트라 여인이 슬쩍 담모퉁이로 자리를 비켜준 사이에 두 남녀가 잠시의 재회에 가슴 설레는 정경이 간절하게 나타나 있다. 이러한 예는 〈새벽길〉에서도 볼 수 있다. 멋쟁이 젊은 건달이 장옷을 쓴 앳된 여인과 새벽 골목의 초롱불 아베크를 차분하게 즐기는 정경이 자못 실감나게 묘사되어 있다. 새벽달도 기울어 밤이 깊은 줄을 알겠고, 제시題詩의 뜻을 보면 "달빛은 침침하고 밤은 깊어가는데, 두 사람의 심중은 두 사람만이 알 뿐"이라 되어 있으니, 두 사람은 서로서로 간절한 마음을 안고 말없이 걷고 있는 듯싶다.

나는 내 것이 아름답다

(6)은 동물계의 정사를 남몰래 지켜보는 여인들을 다룬 것으로, 혜원의 속화 중에서도 이러한 부류는 가장 비속한 색정이 다루어진 것이라고 할 수 있다. 〈봄날〉의 예를 보면, 아무도 보는 이 없는 구석진 후원에서 한 쌍의 개와 참새가 보여주는 야성의 솔직함을 한 사람의 처녀와 아낙네가 바라보고 있다. 아무리 속화라 해도 작가가 이러한 내용을 작품에서 다룬다는 것은 아슬아슬한 고비가 아닐 수 없고, 어떤 의미로 이것은 바로 음화적인 요소가 짙다고 할 수밖에 없을 것이다.

4　　　　　　　　　색정을 주제로 삼은 이러한 혜원의 속화 작품들을 일별하고 나면 조선 사회가 지녔던 성애의 이면상이라든가 성윤리의 윤곽이 짐작되는 듯도 싶고 또 금제된 성의 담장을 넘던 당시의 숨 가쁜 남녀 군상들이 여기에 또렷이 부각되었다는 느낌이 깊다. 말하자면 혜원의 이러한 일련의 '속화' 작품들이 음화로의 전락을 아슬아슬하게 모면하고 근세 회화사에서 새로운 의의를 부여받을 수 있게 된 것은 물론 혜원 자신이 지닌 출중한 묘사력과 여기에다 쏟은 정열 그리고 작가적인 의식이 이것들을 예술의 경지에까지 승화시킨 데에도 요인은 있었다.

　　그러나 무엇보다도 중요한 관점은 무엇이 작가 혜원으로 하여금 눈을 그리로 돌리게 했는가 또 그 작가적인 생애를 여기에 걸게 했는가 하는 점이다. 말하자면 이 보이지 않는 힘은 그 자신이 분명하게 의식하고 있었건 못하고 있었건 관념적이고 독선적이던 화단의 인습 속에서 현

　　　　　　　　　　　　　　　　　　　　조선의 미남미녀

실적인 인간 생활에 주제를 둔 서민 예술의 생성을 기대하는 소리 없는 외침을 느꼈기 때문이 아닌가 한다. 이러한 조선 예술의 새로운 면은 같은 무렵에 문학에서도 이루어진 바와 같이 서민들도 향수할 수 있는 예술에 대한 발돋움의 하나였으며, 그 지성이 도달한 근대적 서민 사회 인식의 일환이었다고 할 수 있다.

그러나 단원이나 혜원 같은 민감한 작가의 손에서 싹터 자라난 이 예술의 새로운 면이 그들 당대로 끝나버리고 만 것은 그 요인이 단순히 후계자의 유무에 있었다고 말할 수는 없다. 당시 우리의 사회적인 여건은 근대화의 먼동이 멀리 바라보이는 속에서 제자리걸음을 면치 못하고 있던 서민 사회, 즉 서민 사회 신장의 좌절에서 온 인과가 아니었던가 한다.

말하자면 이러한 현실 묘사의 예술을 향수할 서민 사회의 기반이 물심양면으로 약했던 데에 그 까닭이 있었다고 할 수 있을 듯하다. 이것은 조닌町人[1] 계급의 발전에 힘입어 발생하여 서민이 향수할 수 있는, 서민을 위한 예술로 비상한 발달을 보여온 일본의 우키요에浮世繪의 경우와는 매우 대조적인 길을 우리 조선의 속화가 걸어왔음을 뜻한다고 하겠다.

5_____한 사람의 풍속 화가가 남긴 얼마 안 되는 자료를 가지고 조선 회화 전반의 에로티시즘을 논한다는 것은 매우 불안

1 일본 에도 시대에 도시에 거주하고 있던 상인과 수공업자.

나는 내 것이 아름답다

한 일이다. 그러나 우리에게 남아 있는 조선 미술에 관한 에로티시즘 자료로서 이 혜원 한 사람의 업적을 넘어섰거나 벗어난 예를 우리는 모르고 있다. 다른 작가들의 손으로 이루어진 극히 단편적인 이러한 부류의 그림이 있다 해도 이것은 거의가 혜원의 속화를 모방했거나 그 아류에 불과했고, 단 한 사람 단원의 작품 중에 담담하게 춘정을 암시한 듯싶은 그림, 예를 들면 〈여인습면화부도旅人拾棉花婦圖〉 같은 단편적인 작품이 약간 있으나, 이것도 혜원의 속화에 나타난 에로티시즘의 추향趨向과 별로 다를 것이 없다. 또 미술관이나 개인 소장가의 손에 비장되어 혹은 혜원 작이라 하고 혹은 단원 작이라 일컫는 이른바 '춘화'에 속하는 몇 개의 화첩류를 본 일이 있으나, 이것들은 모두 작가를 밝히지 않은 무명 화가의 그림으로 공중적인 감상 미술로는 간주될 수 없는 규방 성애의 적나라한 생태를 그린 것이다.

따라서 조선 회화의 에로티시즘은 결국 혜원 한 사람의 속화로 요약·대표된다고 할 수밖에는 없다. 이렇게 쓰고 보면 혜원의 속화란 모두 색정의 세계만 표현한 것처럼 오인될지도 모른다. 그러나 혜원의 속화에 나타난 에로티시즘이란 그의 숨김없는 인간성 사실의 그 어느 일면이며, 넓은 의미로 그는 그의 속화에 민족의 생생한 생활사를 담아놓고 간 것이다. 그는 그의 속화에 한국인이 지닌 온갖 멋의 정형과 숨김없는 서민 감정의 솔직한 몸짓을 실어놓음으로써 조선인들의 삶의 즐거움과 아름다움을 오늘에 심어준 폭넓은 지성 작가임이 틀림없다.

01 아름다움을 가려내는 눈

보는 것이 아니라 느끼는 것
「세상을 살아가는 맛」, 출전 미상

네 발밑을 보라
「두 가지의 병리 - 화단의 변두리에 서서」, 『새교실』, 1965. 12

핏줄에서 태어난 안목
「젊은 관우들에게 2」, 『박물관신문』 42, 1974. 8. 1

더도 덜도 아닌 조화
「가짜 고서화의 충격 - 서화를 보는 법」, 『조선일보』, 1978. 10. 10

돌 - 침묵하는 미학
「돌」, 『여원』, 1964. 9

샤갈과 나비꿈
「내가 본 샤갈의 예술」, 『조선일보』, 1971. 8. 13

어질고 허전한 미의 세계
「자기의 아름다움」, 『여성생활』, 1960. 2

아름다움은 뽐내지 않는다
「분청사기의 아름다움」, 『여원』, 1973. 11

마음 바탕과 손맛
「이조 공예의 아름다움」, 『동아일보』, 1967. 6. 29

물러서면 보인다
「우리에게 아름다운 것」, 출전 미상

| 실린 곳 |

나는 내 것이 아름답다

02 내 곁에 찾아온 아름다움

달빛 노니는 창살 이야기
「영창映窓」, 「독서신문」, 1979. 11. 7

추녀 끝 소방울 소리
「생활 속의 미 - 풍경 소리」, 「중앙일보」, 1968. 9. 12

그리워서 슬픈 나의 용담꽃
「용담꽃」, 출전 미상

아미산 굴뚝의 순정
「아미산의 굴뚝」, 「여원」, 1965. 4

꾹꾹새
「꾹꾹새」, 「대한일보」, 1964. 2. 5

무더위가 즐거운 여름 사나이
「즐겁고 아름다운 여름 - 이조화에서 보는 척서」,
「서울신문」, 1975. 7. 24

한겨울의 빈 가지
「동심초」, 「여원」, 1966. 2

연둣빛 무순
「가냘픈 연두빛 무순에서 누나의 흰 손길 더듬어」,
「서울신문」, 1971. 1. 14

화로는 가난한 옛정
「한국의 화로와 그 역사」, 「세대」, 1963. 12

꽃보다 아름다운 열매
「가지마다 영롱한 보석의 열매」, 출전 미상

초맛
「초맛」, 「신동아」, 1967. 3

03 아름다운 인연, 그리운 정분

수화 김환기 형을 생각하니
「수화」, 「김환기 10주기전」, 국립현대미술관, 1984. 3

장욱진, 분명한 신념과 맑은 시심
「분명한 신심과 맑은 시심 - 장욱진」, 화집 「장욱진」, 1979. 9

간송 전형필과 벽오동 심은 뜻
「벽오동 심은 뜻은」, 「독서신문」, 1971. 12. 26

청전 이상범, 그 스산스럽고 조촐한 산하
「스산스럽고 조촐한 우리 풍토의 예사로운 산하 - 이상범」,
「계간미술」 20, 중앙일보사, 1981. 12

한잔 술로 늙어간 체골이
「체골이」, 「사상계」, 1964. 1

슬프지도, 괴롭지도 않은 여인의 죽음
「미이라와 나」, 「문학춘추」, 1964. 9

나를 용서한 바둑이
「바둑이와 나」, 「여상」, 1965. 9

그날 이후의 바둑이
「우리 바둑이의 그 후」, 「경향신문」, 1980. 7. 15

04 나는 내 것이 아름답다

낱낱으로 본 한국미
「한국미 단장斷章」, 『미대학보』 4, 서울대 미술대학, 1970

단원 김홍도의 〈밭갈이〉
「단원의 밭갈이」, 『韓國美 한국의 마음』, 지식산업사, 1980

신사임당의 〈수과도〉
「수과도, 사임당 필筆」, 『박물관 뉴우스』 2, 1970. 8. 1

겸재 정선의 〈청풍계도〉
「청풍계도」, 『박물관신문』, 1973. 4. 1

담졸 강희언의 〈인왕산도〉
「담졸 강희언의 인왕산도」, 『韓國美 한국의 마음』,
지식산업사, 1980

정조대왕의 〈국화도〉
「야국도, 정조대왕 어필御筆」, 『중앙일보』, 1972. 12. 6

완당 김정희의 〈산수도〉
「완당의 산수도」, 『韓國美 한국의 마음』, 지식산업사, 1980

석창 홍세섭의 〈유압도〉
「유압도」, 『서울경제신문』, 1974. 2. 2

소당 이재관의 〈어부도〉
「소당 이재관의 어부도」, 『독서신문』, 1973. 5. 27

임당 백은배의 〈기려도〉
「임당 백은배의 기려도」, 『韓國美 한국의 마음』, 지식산업사,
1980

청자상감 모란문 정병
「청자상감모란문정병」, 『韓國美 한국의 마음』, 지식산업사,
1980

두꺼비 모자 연적
「이조모자섬어연적」, 『고고미술』 37, 1963. 8

분청사기 조화문 자라병
「분청사기초화문享花文자라병」, 『국민신문』,
'한국미의 샘터' 51, 날짜 미상

청화백자 연화문병
「청화백자연화문병」, 『韓國美 한국의 마음』, 지식산업사, 1980

05 조선의 미남미녀

추억하는 사나이
「혜원 신윤복 작 추억하는 사나이」, 『조선일보』,
'고미술에 나타난 한국의 미남' (1965. 1. 10~3. 21)

홑상투의 젊은이
「혜원 신윤복 작 홑상투의 젊은이」, 『조선일보』,
'고미술에 나타난 한국의 미남'

구레나룻의 사나이
「혜원 신윤복 작 구레나룻의 사나이」, 『조선일보』,
'고미술에 나타난 한국의 미남'

젊은 병방
「화가 불명, 젊은 병방」, 『조선일보』,
'고미술에 나타난 한국의 미남'

장죽을 든 사나이
「혜원 신윤복 작 장죽을 든 사나이」, 『조선일보』,
'고미술에 나타난 한국의 미남'

초립의 청년
「혜원 신윤복 작 초립의 청년」, 『조선일보』,

'고미술에 나타난 한국의 미남'

정몽주 초상
「정몽주의 초상」, 『韓國美 한국의 마음』, 지식산업사, 1980

조말생 초상
「화가 불명, 예문관 대제학 영중추원사 조말생 선생」,

『조선일보』, '고미술에 나타난 한국의 미남'

강이오 초상
「이재관 작 이조 순조純祖朝 선비 악산 강이오 선생」,

『조선일보』, '고미술에 나타난 한국의 미남'

생각에 잠긴 기녀
「혜원 신윤복 작 춘사녀春思女」, 『조선일보』,

'고미술에 나타난 한국의 미녀' (1964. 1. 29~5. 14)

트레머리 미인
「혜원 신윤복 작 트레머리의 여인」, 『조선일보』,

'고미술에 나타난 한국의 미녀'

삿갓 쓴 미녀
「혜원 신윤복 작 삿갓을 쓴 미녀」, 『조선일보』,

'고미술에 나타난 한국의 미녀'

장옷 차림의 처녀
「작자 미상, 장옷의 미녀」, 『조선일보』,

'고미술에 나타난 한국의 미녀'

조율하는 여인
「조율하는 여인」, 『조선일보』, '고미술에 나타난 한국의 미녀'

젊은 무당
「혜원 신윤복 필, 젊은 무녀」, 『조선일보』,

'고미술에 나타난 한국의 미녀'

길쌈하는 아낙
「단원 김홍도 필, 길쌈하는 여인」, 『조선일보』,

'고미술에 나타난 한국의 미녀'

우물가의 촌부
「단원 김홍도 작 우물가의 농부農婦」, 『조선일보』,

'고미술에 나타난 한국의 미녀'

꽃을 든 일앵 양
「작자 미상, 꽃을 든 앵양鸎孃」, 『조선일보』,

'고미술에 나타난 한국의 미녀'

스물일곱 살 최홍련
「석지 채용신 작 운낭자 27세상」, 『조선일보』,

'고미술에 나타난 한국의 미녀'

조선 회화에 나타난 에로티시즘－혜원의 속화
「이조 회화에 나타난 에로티시즘 - 혜원의 속화」, 『공간』,

1968. 3

실린 곳

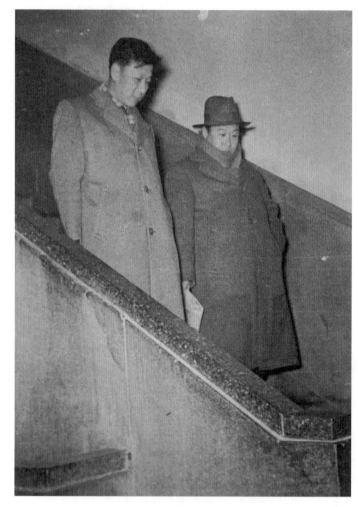

간송 전형필 선생(오른쪽)과 함께

고고학자이자 미술사학자인 김원룡金元龍 교수와 함께

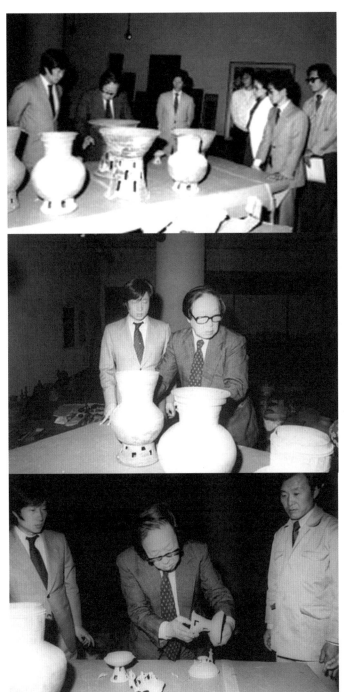



문화재로 밝혀진 유물들

'한국미술오천년전'(미국, 1979) 전시장에서.
왼쪽부터 이수정, 최순우, 김광식

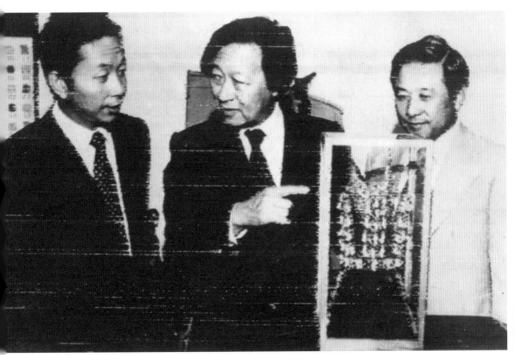

최순우 엮어 쓴어

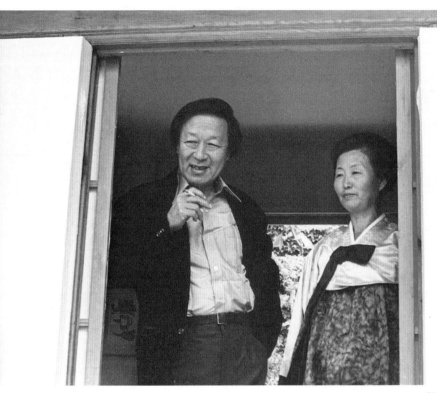

최순우가 직접 쓴 현판
'두문즉시심산杜門卽是深山'

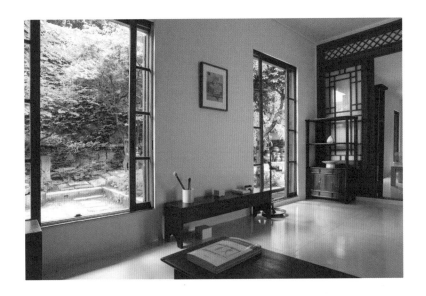

최순우 옛집의 안채와 마당

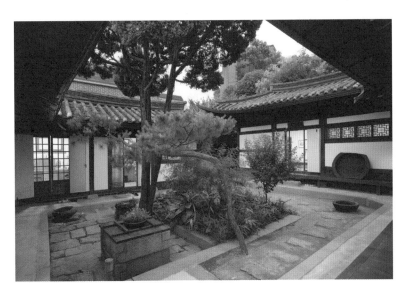

최순우의 한국미 사랑

나는 내 것이 아름답다

ⓒ 최수정, 2002, 2016

발행일

2002년 8월 20일 초판 1쇄
2013년 11월 5일 초판 11쇄
2016년 6월 15일 개정판 1쇄
2023년 8월 1일 개정판 4쇄

지 은 이 최순우
펴 낸 이 박해진
펴 낸 곳 도서출판 학고재
등 록 2013년 6월 18일 제2013-000186호
주 소 서울시 영등포구 경인로 775 에이스하이테크시티 2-804
전 화 02-745-1722(편집) 070-7404-2791(마케팅)
팩 스 02-3210-2775
전자우편 hakgojae@gmail.com

ISBN 978-89-5625-338-1 03600